Art Nouveau

Autor: Jean Lahor (adaptación)
Traducción: Millán González Díaz

Diseño:
Baseline Co Ltd
127-129A Nguyen Hue Blvd
Fiditourist, Level 3
District 1, Ho Chi Minh City Vietnam

Importado y publicado en español en 2007 por Númen, un sello editorial de
Advanced Marketing, S. de R.L. de C.V.
Calz. San Francisco Cuautlalpan No. 102 Bodega "D"
Col. San Francisco Cuautlalpan, Naucalpan de Juárez,
Estado de México, C.P. 53569

ISBN10: 970-718-621-6
ISBN13: 978-970-718-621-7

Título Original / Original Title: Art Nouveau
Fabricado e impreso en China

Art Nouveau

NUMEN
ARTE A TRAVÉS DEL TIEMPO

Sirrocco

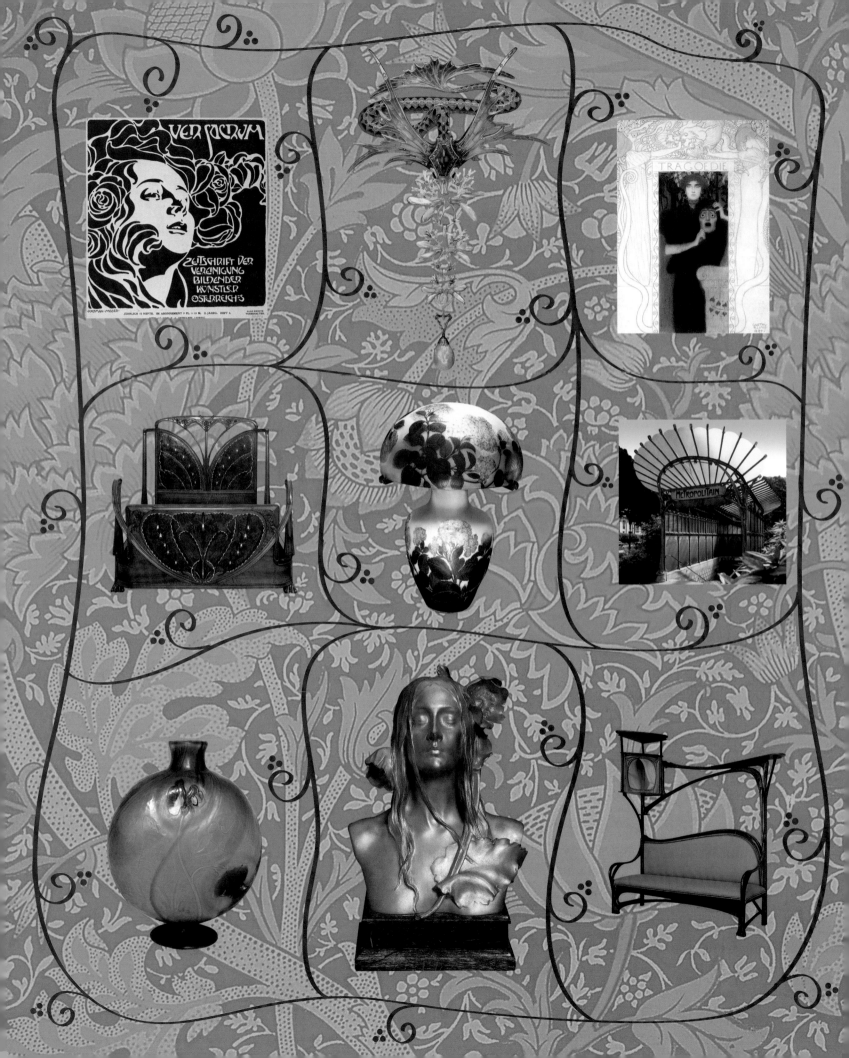

~ Contenido ~

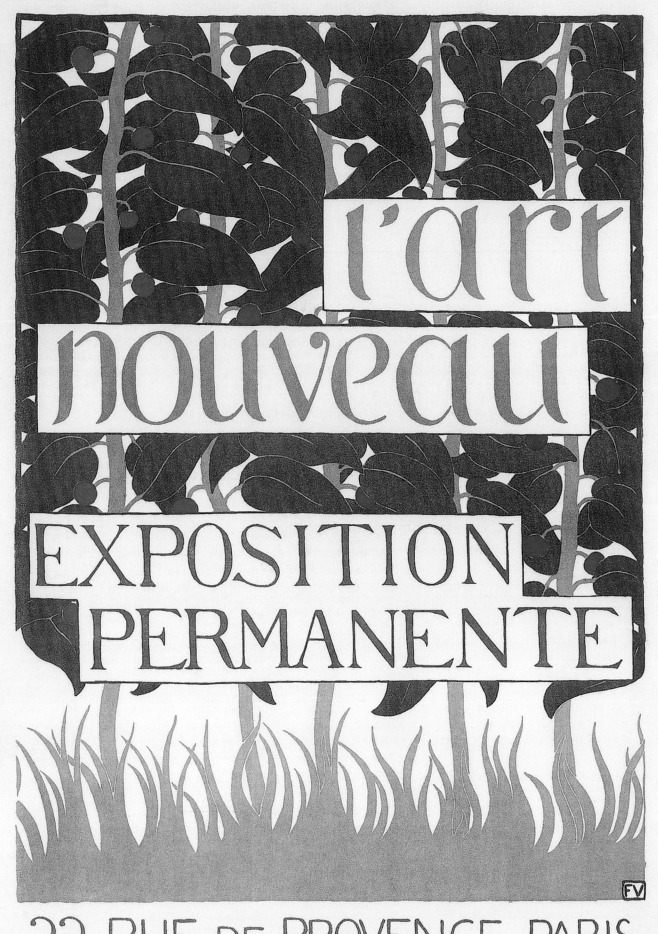

I. Los orígenes del *Art Nouveau*

"Uno puede discutir los méritos y el futuro del nuevo movimiento artístico decorativo, pero no se puede negar que en la actualidad reina triunfante por toda Europa y en todos los países anglohablantes del exterior del Viejo Continente; todo lo que necesita ahora es administración, y esto es labor de hombres de buen gusto." (Jean Lahor, París, 1901)

El *Art Nouveau* surgió a partir de un movimiento muy importante dentro de las artes decorativas, que apareció por primera vez en Europa Occidental en 1892, pero su nacimiento no fue tan espontáneo como generalmente se cree. Los adornos y los muebles decorativos sufrieron muchos cambios entre la decadencia del Estilo Imperial, producida alrededor de 1815, y la Exposición Universal celebrada en París en 1889, en conmemoración del centenario de la Revolución Francesa. Por ejemplo, hubo distintos resurgimientos de los muebles estilo Restauración, Luis Felipe y Napoleón III, aún expuestos en la Exposición Universal de 1900 en París. La tradición (o, mejor dicho, la imitación) desempeñó un papel muy importante en la creación de los estilos de estos diferentes períodos, de modo que hacía prácticamente imposible que una sola tendencia emergiera y asumiera preponderancia. No obstante, hubo algunos artistas durante este período que intentaron distinguirse de sus predecesores expresando su propio ideal decorativo.

¿Qué significaba, entonces, el nuevo movimiento artístico decorativo en 1900? En Francia, como en cualquier otra parte, significaba que la gente estaba cansada de las formas y métodos repetitivos habituales, los mismos clichés y banalidades decorativas antiguas, la imitación *ad infinitum* del mobiliario de los reinados de monarcas de nombre Luis (entre Luis XIII y Luis XVI) y el mobiliario de los períodos Gótico y Renacentista. Esto quería decir que, finalmente, los diseñadores reivindicaron el arte de su tiempo como suyo propio. Hasta 1789 (el final del Antiguo Régimen), el estilo había ido avanzando según el reinado de turno; esta era exigía su propio estilo. Además (al menos fuera de Francia), había un anhelo que iba más allá: dejar de ser esclavos de la moda, gusto y arte extranjeros. Era una urgencia inherente al incipiente nacionalismo de la época, y cada país intentó reivindicar su independencia, tanto en la literatura como en el arte.

En resumen, en todas partes se produjo la pujanza de un nuevo arte que no era ni una copia servil del pasado ni una imitación del gusto extranjero.

También había una necesidad real de volver a crear el arte decorativo, por el mero hecho de que no había existido ninguno desde el cambio de siglo. En cualquier época precedente, el arte decorativo no se había limitado a existir; había florecido gloriosamente y con placer. En el pasado, todas las cosas estaban debidamente decoradas, bien fueran las ropas y las armas de la gente o los más insignificantes objetos domésticos: desde los morillos, fuelles y fondos de las chimeneas hasta la misma copa en que uno bebía: cada objeto tenía su propia ornamentación y acabado, su propia elegancia y belleza. Pero el siglo diecinueve se había ocupado de pocas cosas que fueran más allá de lo funcional: el ornamento, los acabados, la elegancia y la belleza se hicieron superfluos. Al mismo tiempo sublime y miserable, el siglo diecinueve estaba tan "profundamente dividido" como el alma humana de Pascal. El siglo que había concluido tan lamentablemente, en un desdén brutal por la justicia entre los pueblos, había dejado paso al siglo siguiente sumido en una total indiferencia hacia la belleza y la elegancia decorativa, manteniendo a lo largo de la mayor parte de sus cien años una singular parálisis en lo que se refiere al sentimiento y al gusto estético.

El retorno del sentimiento y gusto estéticos otrora abolidos también colaboró para instaurar el *Art Nouveau*. Francia había llegado a reconocer lo absurdo de la situación y comenzaba a demandar imaginación por parte de sus escayolistas y estuquistas, de sus decoradores, mueblistas e incluso arquitectos, exigiendo a todos estos artistas que mostraran alguna creatividad y

Félix Vallotton,
El Art Nouveau, Exposición Permanente, 1896.
Cartel para la galería de Siegfried Bing, litografía en color, 65 x 45 cm.
Colección Victor y Gretha Arwas.

fantasía, algo novedoso o auténtico en cierta medida. Así fue como surgió la nueva decoración en respuesta a las necesidades de las nuevas generaciones. [1]

Las tendencias definitivas capaces de crear un arte nuevo no se materializarían hasta la Exposición Universal de 1889. Fue entonces cuando los ingleses definieron su propio gusto dentro del ámbito de los muebles; los orfebres americanos Graham y Augustus Tiffany aplicaron una nueva ornamentación a las piezas salidas de sus talleres; y Louis Comfort Tiffany revolucionó el arte del cristal de colores con su propia manera de hacer cristal. Un grupo de élite de artistas y fabricantes franceses exhibieron obras que mostraban, así mismo, un evidente progreso: Emile Gallé envió muebles de diseño y fabricación propia, así como jarrones de cristal coloreado en los que obtenía brillantes efectos mediante la aplicación del fuego; Clément Massier, Albert Dammouse y Auguste Delaherche exhibieron cerámica flameada en nuevas formas y colores; y Henri Vever, Boucheron y Lucien Falize exhibieron plata y joyería que mostraba nuevos refinamientos. La tendencia en ornamentación era tan avanzada que Falize incluso llegó a exponer plata de uso cotidiano decorada con relieves inspirados en hierbas de cocina.

Las muestras ofrecidas por la Exposición Universal de 1889 dieron fruto con rapidez; todo ello culminó en una revolución decorativa. Libres de los prejuicios propios del arte "elevado", los artistas buscaban nuevas formas de expresión. En 1891, la Sociedad Nacional Francesa de Bellas Artes fundó una sección dedicada a las artes decorativas, que, a pesar de la escasa relevancia alcanzada durante su primer año de existencia, ya gozaba de significación en el Salón de 1892, donde se exhibieron por primera vez obras en peltre a cargo de Jules Desbois, Alexandre Charpentier y Jean Baffier. Por su parte, la Sociedad de Artistas Franceses, inicialmente no muy proclive al arte decorativo, se vio forzada a permitir la inclusión de una sección especial dedicada a los objetos de arte decorativo en el Salón de 1895.

Fue el 22 de diciembre de aquel mismo año cuando Siegfried Bing, tras regresar de un evento en Estados Unidos, abrió una tienda llamada *Art Nouveau* en su casa de la calle Chauchat, que Louis Bonnier había adaptado al gusto contemporáneo. La pujanza del *Art Nouveau* no fue menos destacada en el extranjero. En Inglaterra, eran extremadamente populares las tiendas *Liberty*, los papeles pintados *Essex* y los talleres de Merton-Abbey, así como la editorial Kelmscott-Press bajo la dirección de William Morris (al que proporcionaban diseños Edward Burne-Jones y Walter Crane). La tendencia se extendió incluso al *Grand Bazaar* de Londres (Maple & Co), que ofrecía *Art Nouveau* a su clientela a la par que sus propios diseños iban pasando de moda. En Bruselas, la primera exposición de *La Estética libre* abrió en febrero de 1894, reservando un amplio espacio para los expositores decorativos y, en diciembre del mismo año, la *Casa del Arte* (fundada en la antigua casa del prominente abogado belga Edmond Picard) abrió sus puertas a los compradores de Bruselas, acogiendo bajo un mismo techo todo el arte decorativo europeo, al modo en que era creado tanto por parte de renombrados artistas como en humildes talleres de lugares más apartados. Mucho antes de 1895, movimientos más o menos simultáneos en Alemania, Austria, Holanda y Dinamarca (incluyendo la Real Porcelana de Copenhague) se habían ganado a los coleccionistas más exigentes.

En lo sucesivo, la expresión "Art Nouveau" entró a formar parte del vocabulario contemporáneo, pero estas dos palabras fallaban en su propósito de aludir a una tendencia uniforme capaz de alumbrar un estilo específico. En realidad, el *Art Nouveau* variaba según cada país y el gusto preponderante.

Como veremos, la revolución comenzó en Inglaterra, donde al principio tuvo carácter de auténtico movimiento nacional. De hecho, el nacionalismo y el cosmopolitismo son dos aspectos de la tendencia que discutiremos largo y tendido. Ambos son claramente perceptibles y entran en conflicto en las artes y, aún siendo ambas tendencias justificables, las dos yerran cuando se convierten en algo excesivamente absoluto y exclusivo. Por ejemplo, ¿qué le habría ocurrido al arte japonés si no hubiera continuado siendo nacional? Y, por otro lado, tanto Gallé como Tiffany fueron igualmente correctos en su ruptura total con la tradición.

Anónimo,
Lámpara de Mesa Pavo Real.
Bronce patinado, cristal y cristal esmaltado.
Galería Macklowe, Nueva York.

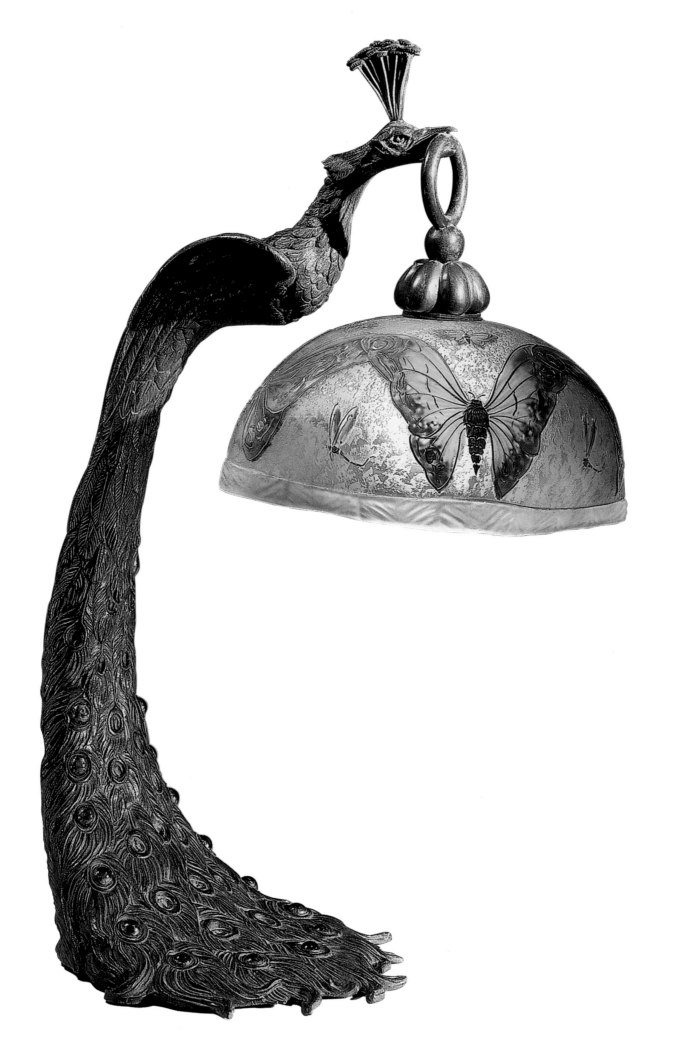

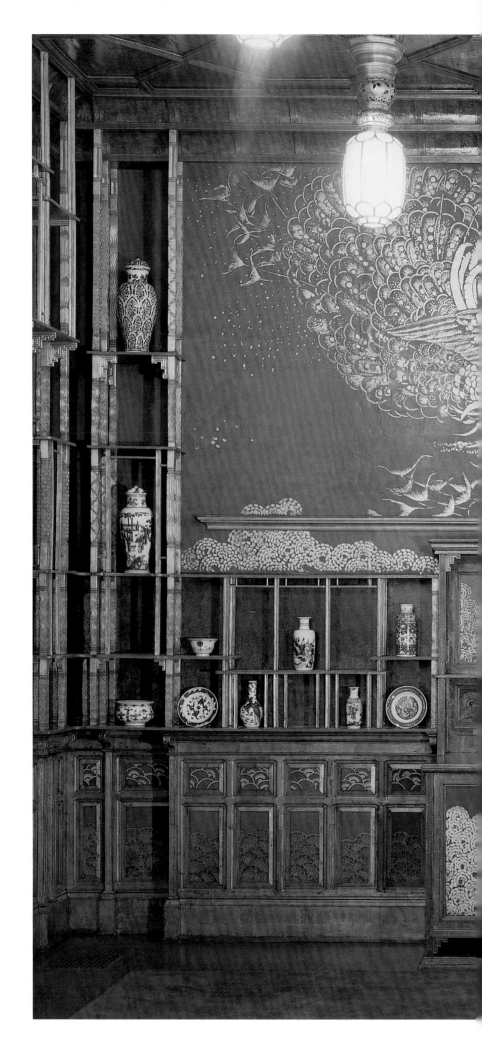

James McNeill Whistler,
Sala de los Pavos Reales de la Casa de
Frederic Leyland, 1876.
Galería de Arte Freer, Washington, D.C.

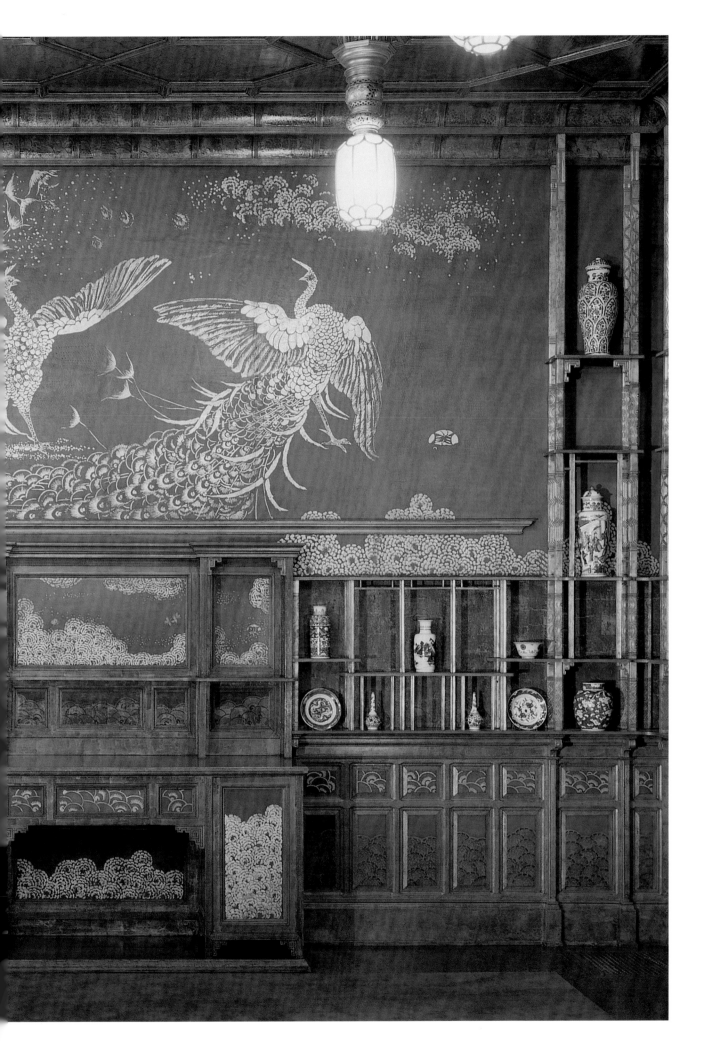

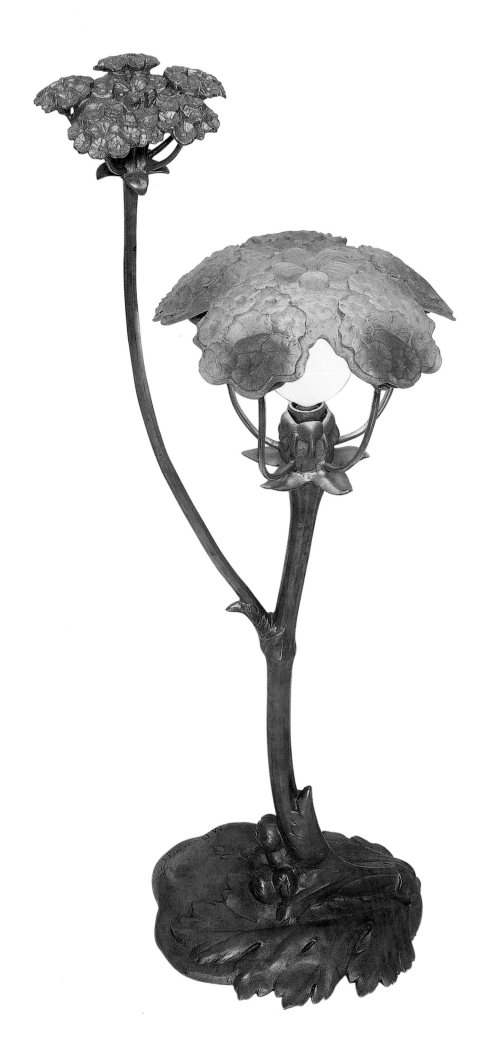

Inglaterra: La cuna del *Art Nouveau*

En la arquitectura de sus palacios, iglesias y casas, Inglaterra fue invadida por el estilo neoclásico basado en los modelos griegos, romanos e italianizantes. Algunos consideraban absurdo reproducir la cúpula latina de la Catedral de San Pedro de Roma en el perfil de la Catedral de San Pablo, su contrapunto protestante en la grisácea y neblinosa Londres, junto con columnatas y frontones tomados de Grecia y Roma y, finalmente, Inglaterra se rebeló, retornando al arte inglés. La revolución se produjo gracias a sus arquitectos, en primer lugar A.W.N. Pugin, quien contribuyó al diseño de los Edificios del Parlamento, y más tarde gracias a todo un grupo de artistas eminentemente prerrafaelitas quienes, en cierta medida, favorecieron un arte anterior al arte pagano del siglo dieciséis, anterior a la tendencia clasicista tan hostil a la tradición inglesa por sus orígenes y su propia naturaleza.

Los principales defensores del nuevo movimiento artístico decorativo fueron John Ruskin y William Morris: Ruskin, para el que el arte y la belleza constituían una apasionada religión, y Morris, de amplio corazón y mente, sucesiva y simultáneamente un admirable artista y poeta, que logró tantas y tan magníficas creaciones, cuyos papeles para paredes y tejidos transformaron la decoración de las paredes (conduciéndole a fundar una fábrica) siendo, así mismo, el líder del Partido Socialista de su país.

Aún contando a Ruskin y a Morris dentro de sus impulsores, no olvidemos a los líderes del nuevo movimiento: Philip Webb, arquitecto, y Walter Crane, el decorador más creativo y atractivo del período, quien era capaz de mostrar una exquisita imaginación, fantasía y elegancia. Alrededor de ellos y siguiendo su ejemplo, surgió toda una generación de interesantes diseñadores, ilustradores y decoradores que, como en un sueño panteístico, combinaron una fuga sensata y encantadora con un delicada melodía de líneas compuestas a partir de caprichos decorativos basados en la flora y fauna tanto animal como humana. En su arte y técnica de la ornamentación, tracería, composición y arabescos, así como a través de su inteligencia y su ingenio sin límites, los diseñadores del *Art Nouveau* inglés recordaban a los exuberantes y maravillosos maestros ornamentalistas del Renacimiento. Sin duda, conocían a los ornamentalistas del Renacimiento y los habían analizado muy de cerca, del mismo modo que habían estudiado la contemporánea Escuela de Munich, todos los grabados de los siglos quince y dieciséis que hoy en día infravaloramos, así como todas las formas de trabajar el niel, el cobre y la madera de la escuela de Munich. A pesar de que a menudo transponían las obras del pasado, los diseñadores del *Art Nouveau* inglés nunca las copiaban con mano tímida y servil, sino que, de hecho, le insuflaron el sentimiento y la alegría de la nueva creación. Si necesita usted convencerse de ello, consulte revistas de arte antiguas, como *Studio*, *Artist* o el *Magazine of Art*,[2] donde encontrará (especialmente en los números de *Studio*) diseños de *ex libris*,[3] cubiertas y todo tipo de decoración; es de resaltar el poco frecuente talento que se revela entre tantos artistas, incluyendo mujeres y chicas jóvenes, en las competencias patrocinadas por *Studio* y *South Kensington*. Los nuevos papeles de pared, tejidos y grabados que transformaron nuestra decoración de interiores pueden perfectamente deber su origen a Morris, Crane y Charles Voysey, quienes soñaron primordialmente con la naturaleza, pero tenían en mente también los principios auténticos de la ornamentación tal y como había sido enseñada y aplicada tradicionalmente por los auténticos maestros decoradores en Oriente y Europa en el pasado.

Finalmente, fueron los arquitectos ingleses, empleando el ingenio y el arte nativos, quienes restauraron el arte inglés de tiempos pasados, revelando el encanto sencillo de la arquitectura inglesa del período de la Reina Ana y de la época entre los siglos dieciséis y dieciocho en Inglaterra. Bastante apropiadamente, introdujeron en este renacer de su arte (dado el parecido entre climas, países, costumbres, así como un cierto origen común) las formas arquitectónicas y decorativas del Norte de Europa, la arquitectura colorista de la región, en la que – desde

Maurice Bouval,
Umbelífera, Lámpara de Mesa.
Bronce dorado y cristal moldeado.
Expuesto en el Salón de la Sociedad de Artistas Franceses en 1903, en París.
Galería Macklowe, Nueva York.

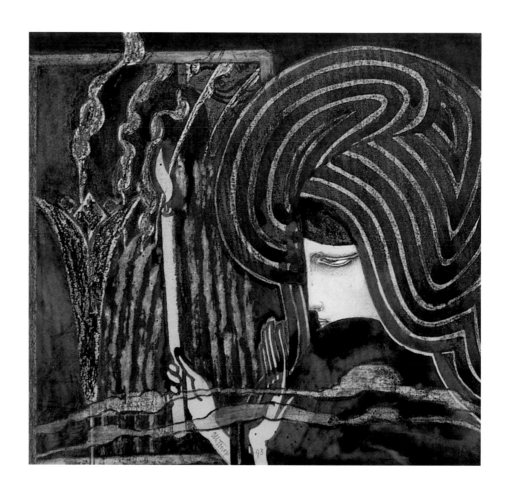

Jan Toorop,
La Búsqueda del Alma, 1893.
Acuarela, 16.5 x 18 cm.
Museo Kröller-Müller, Otterlo.

Julia Margaret Cameron,
Perfil (Maud).
Fotografía, 32.3 x 26.5 cm.
Museo d'Orsay, París.

William Morris,
Cray, 1884.
Algodón estampado, 96.5 x 107.9 cm.
Museo Victoria y Albert, Londres.

Flandes hasta el Báltico – la piedra gris estuvo subordinada al ladrillo y la baldosa roja, cuyas tonalidades complementan así ese robusto verde tan propio de los árboles, pastos y praderas de las llanuras norteñas.

Ahora, la mayoría de esos arquitectos ya no sentían reparo por ser a la vez arquitectos y decoradores; de hecho, alcanzar una perfecta armonía entre la decoración exterior e interior de un edificio resultaba inimaginable por cualquier otro medio. En el interior, buscaban también armonía por medio de composiciones con mobiliario y tapicería, a fin de crear un conjunto de formas y colores coordinados de una nueva manera, que resultaban suaves, atenuados y tranquilos.[1]

Entre los más respetados se encontraban Norman Shaw, Thomas Edward Collcut y la firma de Ernest George y Harold Ainsworth Peto. Estos arquitectos restituyeron lo que había venido echándose de menos: la subordinación de todas las artes decorativas a la arquitectura, una subordinación sin la que sería imposible crear ningún estilo.

Sin duda les debemos innovaciones tales como el decorado pastel (según el interiorismo doméstico del siglo dieciocho) y el retorno a la cerámica arquitectónica (en origen, al estilo oriental), que ellos habían estudiado y para los que tenían mucha mayor habilidad y maestría que ninguna otra persona, dado su constante contacto con ellos. Gracias a dichos arquitectos, los colores brillantes como el azul pavo real o el verde marino comenzaron a desplazar a los grises, marrones y demás colores tristes que se continuaban usando para hacer los ya de por sí feos edificios administrativos aún más espantosos.

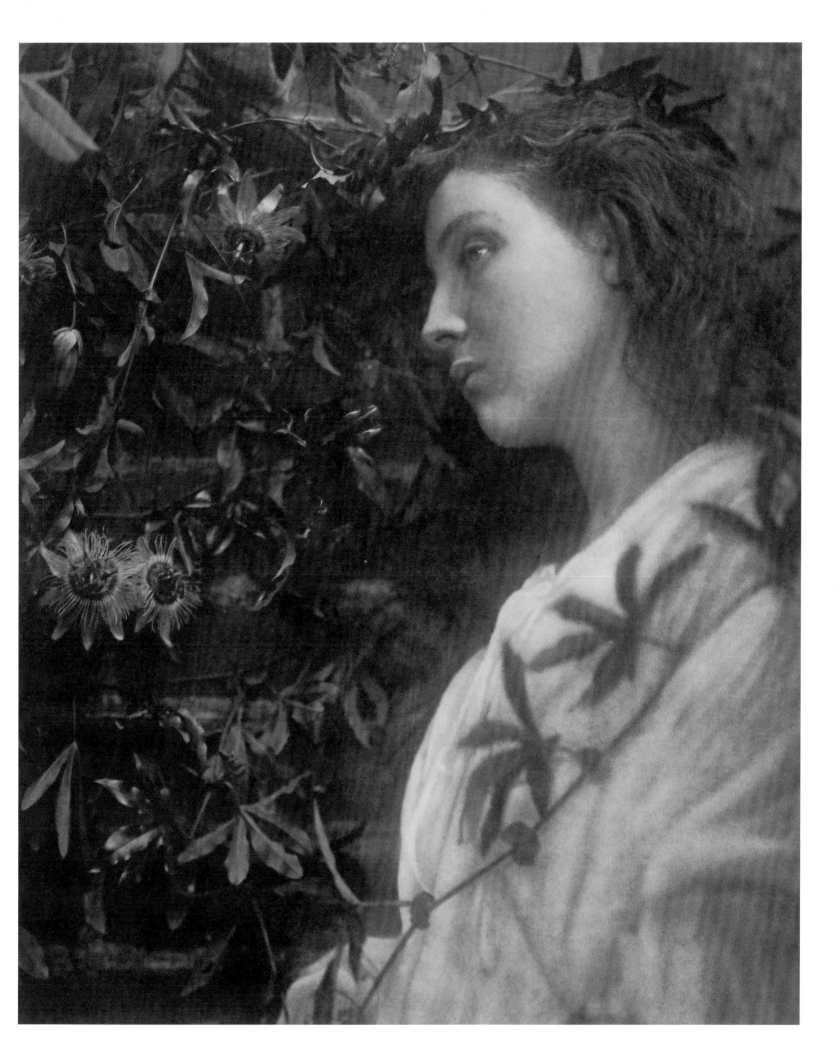

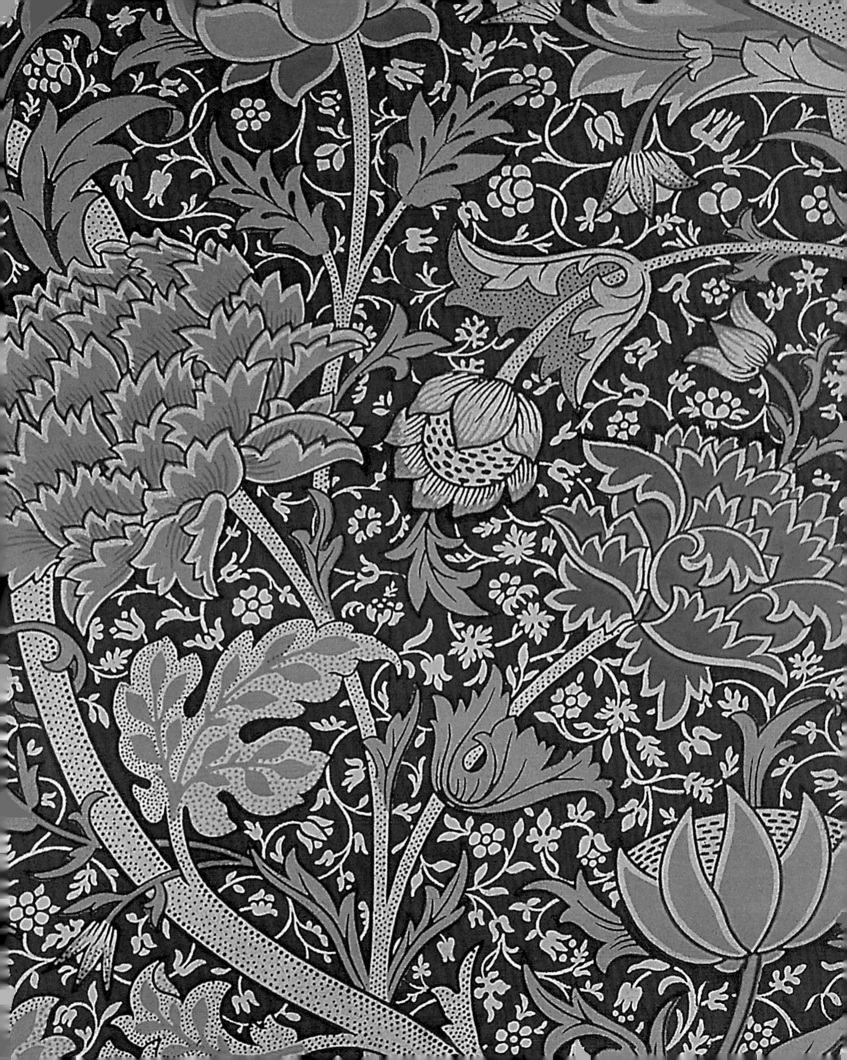

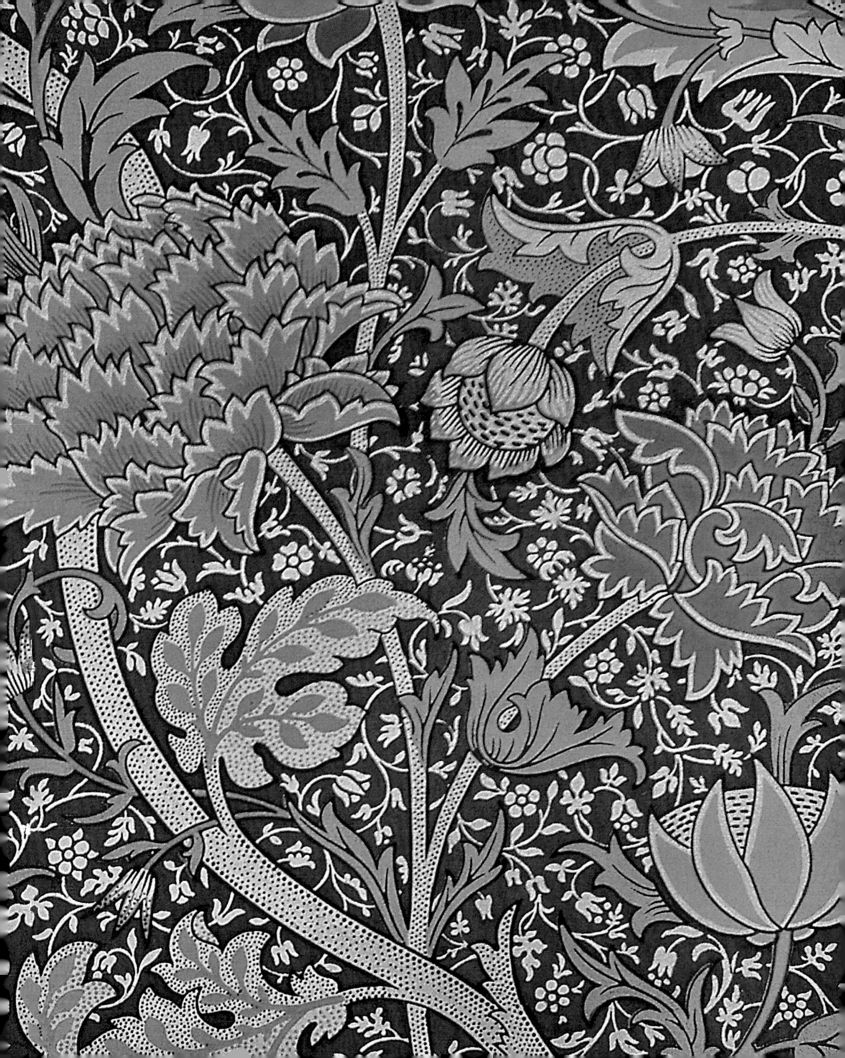

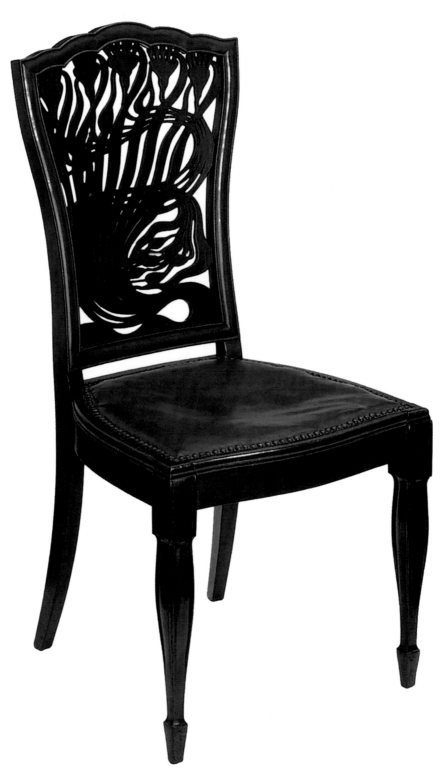

Arthur Heygate Mackmurdo,
Silla, 1882.
Caoba y piel.
Museo Victoria y Albert, Londres.

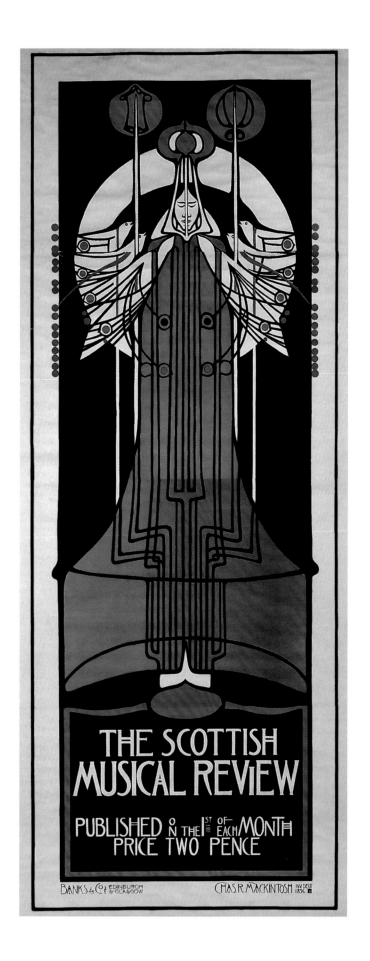

Charles Rennie Mackintosh y
Herbert McNair,
Cartel para la Revista Musical Escocesa,
1896. Litografía en color.
Museo de Arte Moderno, Nueva York.

Por consiguiente, la reforma de la arquitectura y el arte decorativo en Inglaterra fue en principio nacional. A primera vista, esto no resulta tan obvio en la obra de Morris. Pero fue la inclinación fundamental de este artista (haya sido consciente o inconscientemente) y de los demás que se hallaban en su órbita, quienes, como él, abrazaron apasionadamente el arte y la historia inglesa como suyos. Esto suponía un retorno a perfiles, colores y formas que ya no eran griegos, latinos o italianos: un arte que era más inglés que clásico.

Además de los papeles de pared y los tapices, se estaba diseñando mobiliario auténticamente inglés que era nuevo y moderno, a menudo con una espléndida línea, y los interiores ingleses solían mostrar conjuntos decorativos con trazados, configuraciones y colores igualmente soberbios.

Por último, a lo largo de toda Inglaterra, corría un deseo de retroceder y rehacer absolutamente todo, desde la ornamentación estructural general, la casa y el mobiliario, hasta el más humilde objeto doméstico. Incluso se llegó al punto de decorar un hospital, una idea conservada por los ingleses y adoptada posteriormente en Francia.

A partir de Inglaterra, el movimiento se extendió a la vecina Bélgica.

Bélgica: El florecimiento del *Art Nouveau*

Bélgica ha reconocido largo tiempo el talento de su más famoso arquitecto, Victor Horta, junto con el de Paul Hankar y Henry Van de Velde, así como el mueblista y decorador Gustave Serrurier-Bovy, uno de los fundadores de la Escuela de Lieja. El *Art Nouveau* debe mucho a estos cuatro artistas, que eran menos conservadores que sus colegas flamencos y que, mayoritariamente, no se asociaban a tradición de ningún tipo. Horta, Van de Velde, y Hankar introdujeron novedades en su arte que fueron cuidadosamente estudiadas y reproducidas libremente por arquitectos extranjeros, lo que les supuso un gran renombre a los belgas, incluso teniendo en cuenta que las reproducciones se ejecutaban con menos confianza y mano un tanto más pesada.

El citado cuarteto causó un gran impacto. Por desgracia, gran parte de dicho impacto se debió a estudiantes y copistas (como a menudo suele ocurrir con los maestros), quienes eran a veces inmoderados, poniendo de manifiesto un gusto que englobaba y superaba a los maestros. Esto se observó en primer lugar en el caso de Horta y Hankar, si bien ellos habían sido los iniciadores en el empleo de su vocabulario decorativo a base de líneas flexibles, cintas onduladas de algas o bien quebradas y enroscadas como los caprichos lineales de los ornamentalistas de la Antigüedad, lo habían hecho con compostura, distribuyéndolo todo con precisión y moderación. Entre los imitadores, sin embargo, las líneas se desbocaron, dando el salto desde la herrería y unas pocas superficies de pared hasta invadir todo el edificio y su mobiliario. El resultado se vio reflejado en torsiones y danzas formando un delirio de curvas de apariencia obsesiva y a menudo una tortura para la vista. El amor por la tradición no era tan fuerte en Bélgica como en Inglaterra, y los artistas belgas estaban preocupados por descubrir diseños interiores nuevos y cómodos. A pesar de que respondieron con éxito a ese desafío y que las disposiciones interiores se antojaban agradables y las curvas parecían inesperadas, el nuevo decorado aún necesitaba dotarse de más vida para satisfacer el gusto flamenco por la abundancia y la decoración elaborada.

Serrurier-Bovy comenzó imitando el mobiliario inglés, pero finalmente emergió su propia personalidad. Sin embargo, sus creaciones, que – en su mayor parte – destacaban por su novedad, se mantenían por lo general más contenidas que la obra de los artistas belgas posteriores. Dichos belgas no eran menos talentosos e imaginativos pero, para hacer su obra más impactante, exageraban la decoración lineal bajo el *leitmotif* de la línea. Ya fueran curvas, quebradas o onduladas, en forma de latigazo, zigzag o salpicado, el *leitmotif* de las líneas alcanzaría prácticamente niveles de plaga hacia la Exposición Universal de 1900.

Walter Crane,
Cisnes, diseño de papel tapiz, 1875.
Gouache y acuarela, 53.1 x 53 cm.
Museo Victoria y Albert, Londres.

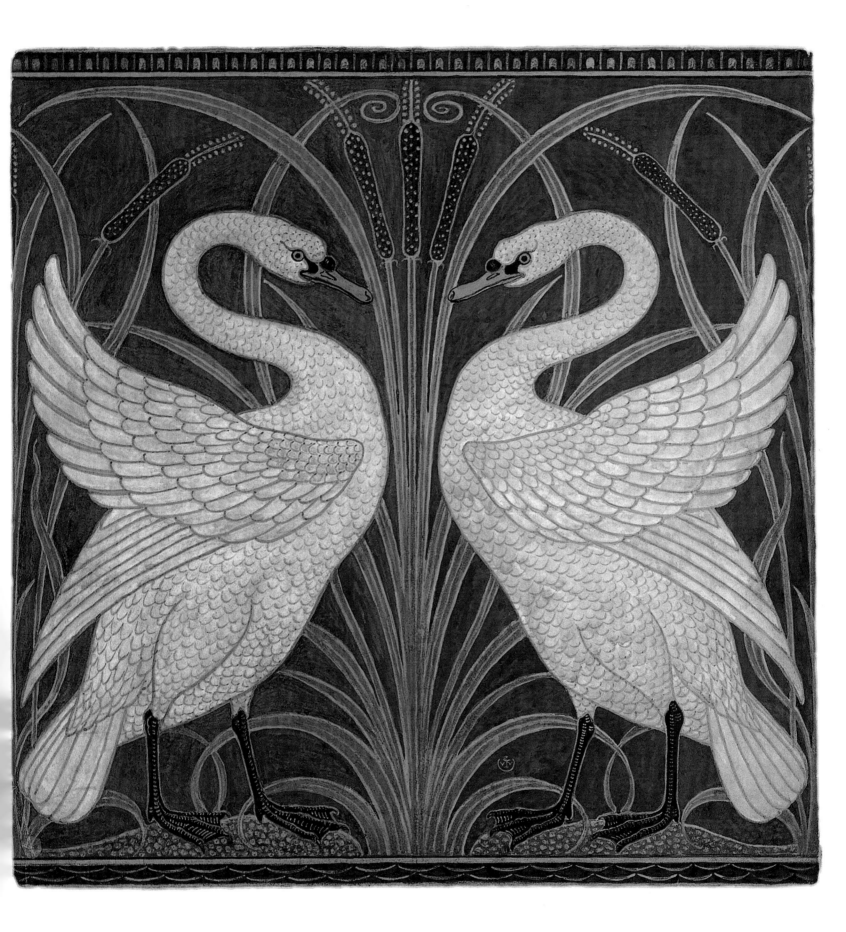

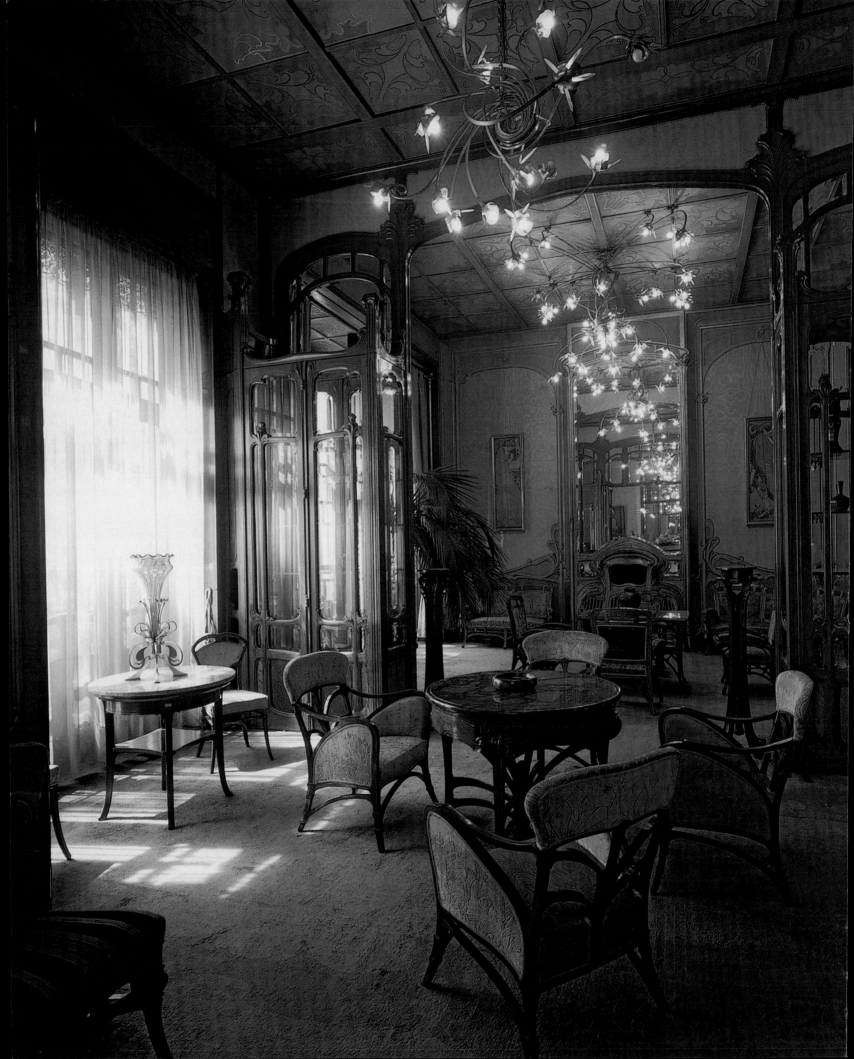

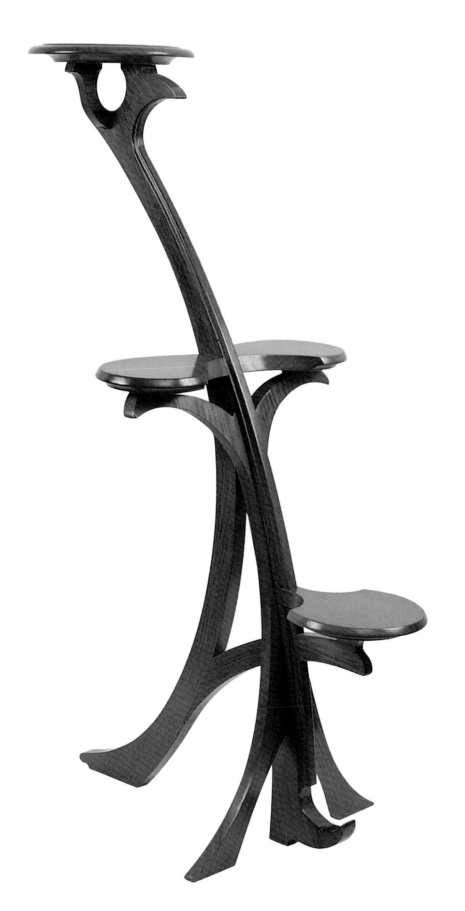

Victor Horta,
La Casa Solvay, vista desde el salón principal, 1895.
Bruselas.
© 2007 – Victor Horta/Droits SOFAM – Belgique

Gustave Serrurier-Bovy,
Pedestal, 1897.
Palisandro congoleño.
Corporación Norwest, Minneapolis.

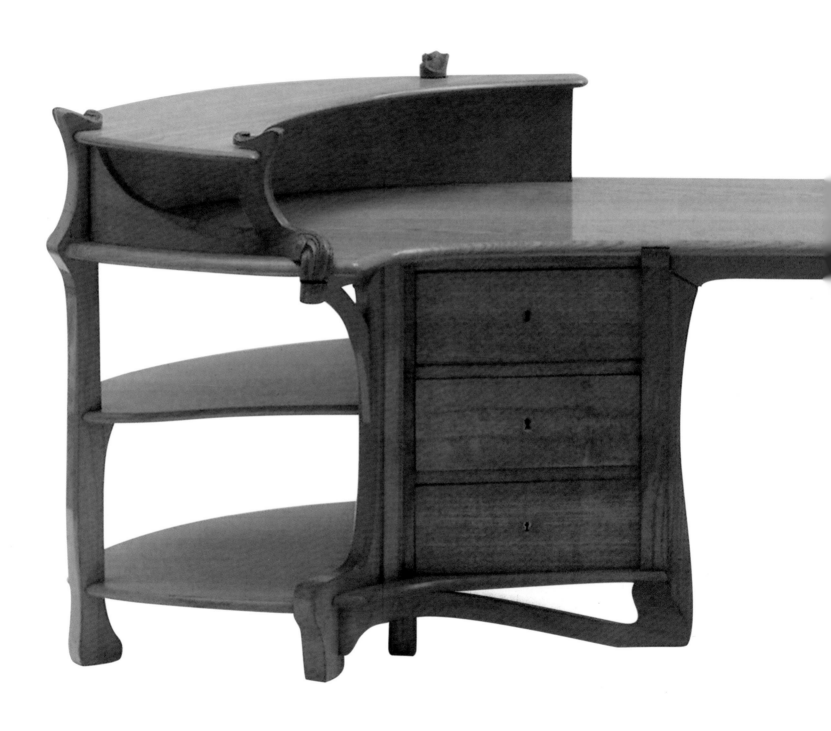

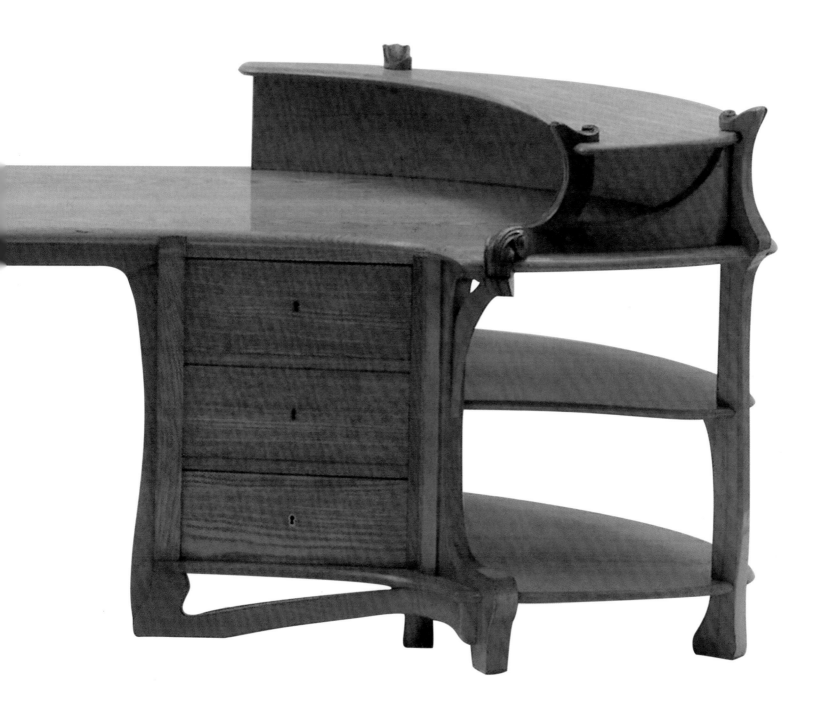

Henry Van de Velde,
Escritorio, 1900-1902.
Madera.
Museo Austriaco de Artes Aplicadas,
Viena.

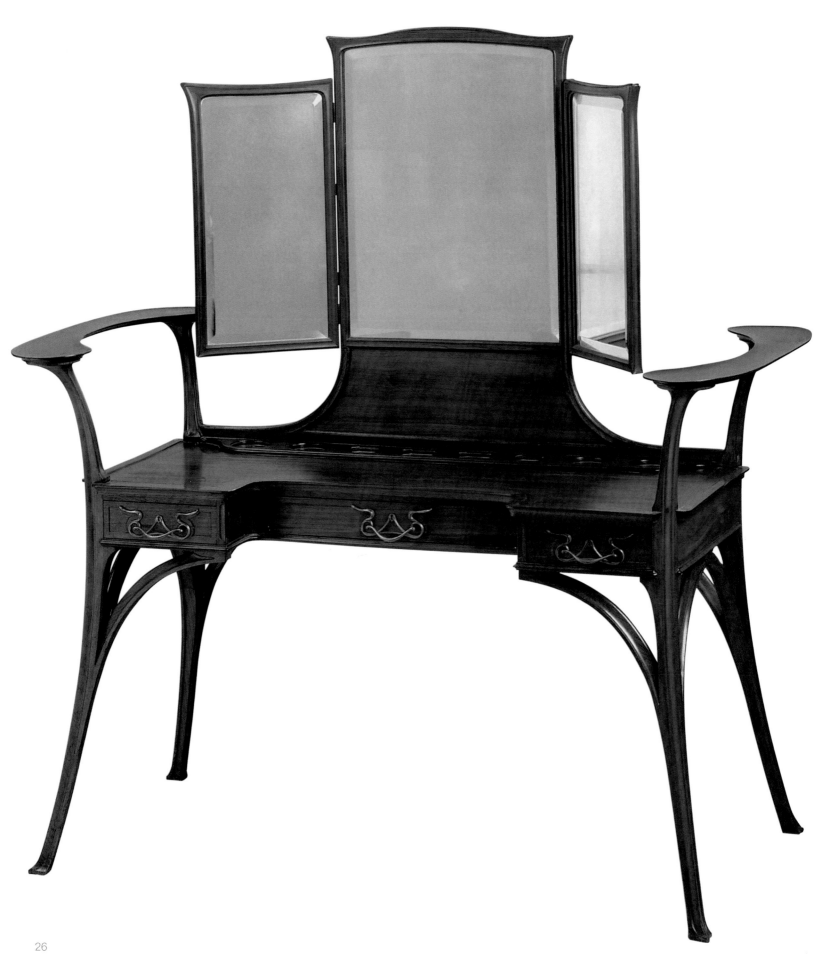

Si nos detenemos tanto en los artistas belgas es debido al importante papel que desempeñaron en la renovación de las artes decorativas, especialmente el mobiliario. [5] En esto Bélgica, ya sea para bien o para mal, merece mucho más crédito que Inglaterra. A partir de Inglaterra y Bélgica, el movimiento se extendió a los países septentrionales, así como a Francia, Estados Unidos y Alemania.

Cierto es que Alemania necesitaba estas decoraciones para ayudar a hacer más palpable su *Art Nouveau*, con sus columnas y su mobiliario geométrico decorado con molduras rígidas tomadas de los monumentos de la antigua Grecia. (No hay que perder de vista que había sido sólo cincuenta años antes cuando el Rey Luis de Baviera había hecho su capital, Munich, tan griega como fue posible).

Desplegando el carácter individual que se derivaba de los recursos, costumbres y gusto local, el *Art Nouveau* apareció también a continuación en Austria, Dinamarca y Holanda.

Inglaterra, Holanda o Alemania no sobresalieron en ninguna medida por sus estatuas, que habían desaparecido de sus versiones del *Art Nouveau* casi por completo. En su lugar, a fin de entretener la vista, sus artistas concedieron prioridad a una decoración a base de metales brillantes, cortados en forma de arabescos enrejados y adosados a maderas que eran o bien ricas en color por naturaleza, o bien destacadas artificialmente.

Francia: Una pasión por el *Art Nouveau*

La pasión por el *Art Nouveau* fue diferente en Francia. En lugar de decorar con una flora y fauna esquemáticamente estilizadas, los artistas franceses se concentraron en adornar las formas nuevas por medio de ornamentación esculpida que conservaba la gracia natural de la flor y hacía lucir la figura al máximo. Éste era ya el centro de atención de los expositores franceses en 1889. Pero aquellos artistas estaban buscando la novedad en el realismo absoluto. Sus sucesores no olvidaron que el arte refinado del siglo dieciocho había derivado su encanto a partir de la interpretación libre de la naturaleza, no de su imitación rigurosa. Los representantes más dotados entre los artistas artesanos se esforzaban por inculcar a sus diseños la suave armonía de la línea y la forma que poseían las antiguas obras maestras francesas y decorarlas con toda la novedad que pueden aportar flora y fauna cuando son interpretadas libremente. A pesar de que los mejores mueblistas, como Charles Plumet, Tony Selmersheim, Louis Sorel y Eugene Gaillard empleaban poco la escultura, a veces era una ayuda muy útil, como se puede ver en ciertos conjuntos creados por Jules Desbois y Alexandre Charpentier. Por medio del empleo libremente interpretado de la flora y la figura humana, estos dos diseñadores (que también diseñaron una sensacional joyería contemporánea) fueron capaces de producir nuevos efectos poéticos muy dinámicos, en los que la luz y la sombra desempeñaban un papel importante. Éste era también el caso de René Lalique, cuyas obras evocaban fantasías exquisitas, así como las joyas de talante más robusto ejecutadas por Jean-Auguste Dampt, Henry Nocq y François-Rupert Carabin, por ejemplo. Los objetos franceses como los mencionados eran más suntuosos y más vigorosamente impactantes que los jeroglíficos gráficos vistos en Bruselas y Berlín.

El *Art Nouveau* explotó en París en 1895, un año que se abrió y se cerró con importantes hitos. En enero, se empapeló toda la capital con el cartel diseñado por Alphonse Mucha para Sarah Bernhardt en el papel de Gismonda. Éste fue el evento que anunció el estilo de carteles del *Art Nouveau*, que Eugène Grasset había tratado previamente, en particular en sus carteles para Tintas Marquets (1892) y el Salón de los Cien (1894). A continuación, diciembre fue testigo de la apertura de la nueva tienda de *Art Nouveau* de Bing, que estaba completamente consagrada a la propagación del nuevo género.

Charles Plumet y **Tony Selmersheim**,
Tocador, 1900.
Madera, padauk y bronce.
Museo de Artes y Oficios, Hamburgo.

Jacques Gruber,
Rosas y Gaviotas.
Cristal emplomado, 404 x 300 cm.
Museo de la Escuela de Nancy, Nancy.

También alrededor de esta época, Hector Guimard construyó el Castillo Béranger (alrededor de 1890). Dos años después, el Barón Edouard Empain, ingeniero y financiador del proyecto de construcción del Metro de París, seleccionó a Guimard para diseñar las hoy famosas estaciones de Metro. La elección de Empain, no obstante, sufrió una fuerte oposición en aquella época. Algunos temían que la arquitectura de Guimard representara una forma de arte demasiado nueva y que el estilo, denominado despectivamente *style nouille* (literalmente, "estilo fideo"), arruinara el aspecto de la capital francesa. Un jurado obstinado impidió que Guimard culminara todas las estaciones, en especial la estación próxima a la Ópera Garnier: El *Art Nouveau* tenía una apariencia completamente extraña al estilo Garnier, que era un ejemplo perfecto del historicismo y el eclecticismo contra los que luchaba el nuevo movimiento.

Por la misma época, los bares y restaurantes franceses se ofrecían como sedes privilegiadas para el desarrollo de la nueva tendencia. El *Buffet* de la Estación de Lyon abrió sus puertas en 1901. Rebautizado como El Tren Azul en 1963, contaba con gente como Coco Chanel, Sarah Bernhardt y Colette entre sus habituales. Con la incorporación del restaurante Maxim's en la *rue Royale*, los establecimientos de hostelería se convirtieron de ahí en adelante en modelos perfectos de *Art Nouveau*.

En 1901, se fundó oficialmente la Alianza de las Industrias del Arte, también conocida como la *Ecole de Nancy* (Escuela de Nancy). En concordancia con los principios del *Art Nouveau*, sus artistas deseaban abolir las jerarquías existentes entre las artes mayores, como la pintura y la escultura, y las artes decorativas, que en aquel momento se consideraban menores. Los artistas de la Escuela de Nancy, cuyos representantes más fervientes eran Emile Gallé, los hermanos Daum (Auguste y Antonin) y Louis Majorelle, produjeron estilizaciones a base de flores y plantas, expresiones de un mundo precioso y frágil que, sin embargo, ellos querían ver reproducido y distribuido industrialmente a una escala mucho mayor, más allá de los restringidos círculos de galerías y coleccionistas.

El *Art Nouveau*, en última instancia, proliferó endémicamente por todo el mundo, a menudo gracias a la mediación de revistas de arte como *The Studio*, *Arts et Idées* y *Arts et Décoration*, cuyas ilustraciones fueron realzadas con fotos y litografías en color a partir de entonces. Conforme la tendencia fue pasando de un país a otro, se fue modificando y dando cabida al color local, transformándose en un estilo diferente en consonancia con la ciudad en la que se encontraba. La amplitud de su influencia incluía ciudades tan distantes como Glasgow, Barcelona y Viena, y alcanzó incluso puntos tan lejanos y diferentes entre sí como Moscú, Túnez y Chicago. Todos los diferentes nombres empleados para describir el movimiento a lo largo de su marcha triunfal (*Art Nouveau*, *Liberty*, *Jugendstil*, estilo *Secesión* y *Arte Joven*) ponían de relieve su novedad y su ruptura con el pasado, en particular con respecto al historicismo de mediados del siglo diecinueve, ya pasado de moda. En realidad, el *Art Nouveau* se inspiraba en muchos estilos exóticos y pasados: japonés, celta, islámico, gótico, barroco y rococó, entre otros. Dentro de las artes decorativas, el *Art Nouveau* fue recibido con un entusiasmo sin precedentes, pero también se topó con escepticismo y hostilidad, ya que a menudo se le consideraba extraño y de origen extranjero. Alemania, por ejemplo, menospreció el nuevo arte decorativo tildándolo como "estilo lombriz belga". Francia e Inglaterra, enemigos tradicionales, tendieron a echarse la culpa unos a otros, con los ingleses conservando el término francés "Art Nouveau" y los franceses tomando prestado el término "Modern Style" del inglés.

El *Art Nouveau* alcanzó su apogeo en 1900, pero pasó rápidamente de moda. En la siguiente gran Exposición Universal celebrada en Turín (1902), ya se estaba preparando claramente una revolución. En la fase final, el *Art Nouveau* estaba ya lejos de sus aspiraciones originales, habiéndose convertido en un estilo caro y elitista que, a diferencia de su sucesor, el *Art Deco*, se prestaba poco a una imitación barata o una producción en masa.

Georges Clairin,
Sarah Bernhardt, 1876.
Óleo sobre lienzo, 200 x 250 cm.
Pequeño Palacio, Museo de Bellas
Artes de la villa de París, París.

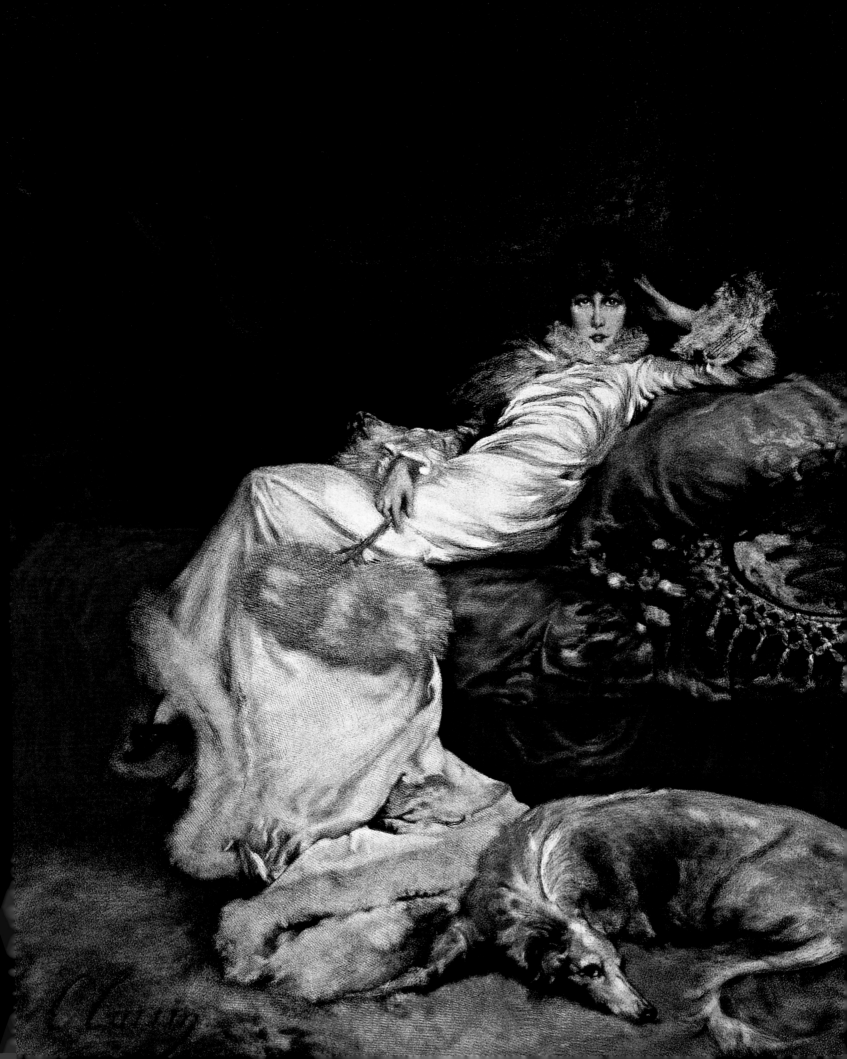

Paul Berthon,
Liane de Pougy en el Folies-Bergère.
Litografía en color.
Colección Victor y Gretha Arwas.

Eugène Grasset,
Campanilla de Invierno. Lámina 32 de
*Plantes et leurs applications
ornementales (Las plantas y su
aplicación a la ornamentación),* 1897.
Museo Victoria y Albert, Londres.

Victor Prouvé,
Salammbô, 1893.
Mosaico de piel y bronce.
Museo de la Escuela de Nancy, Nancy.

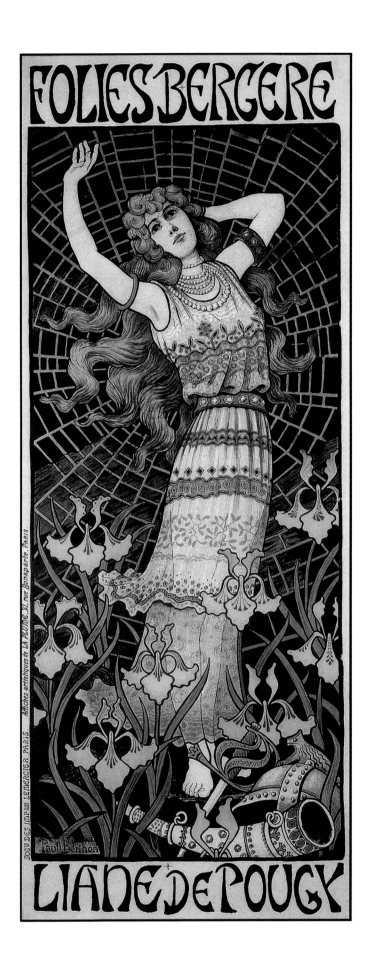

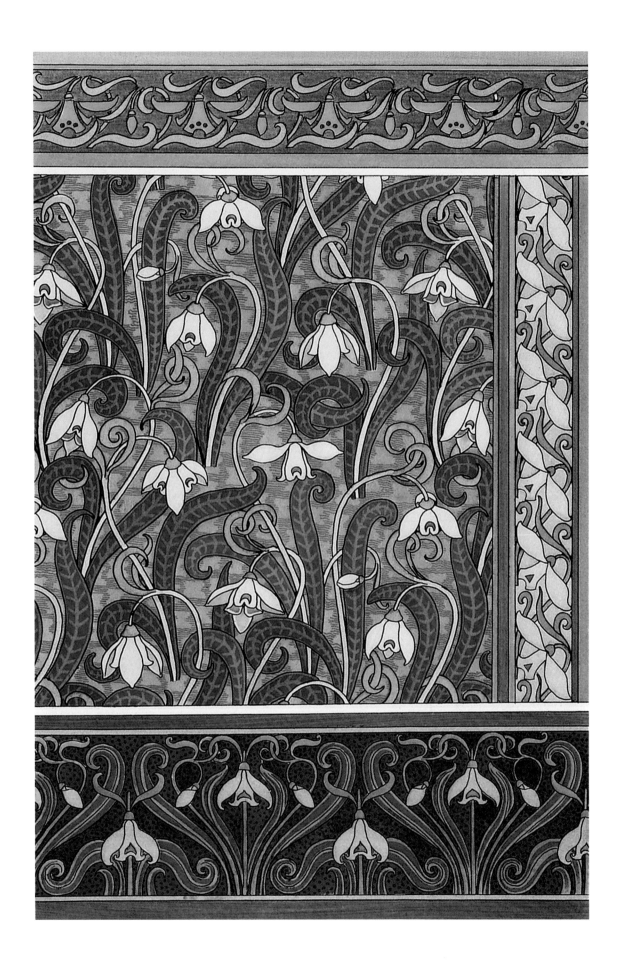

33

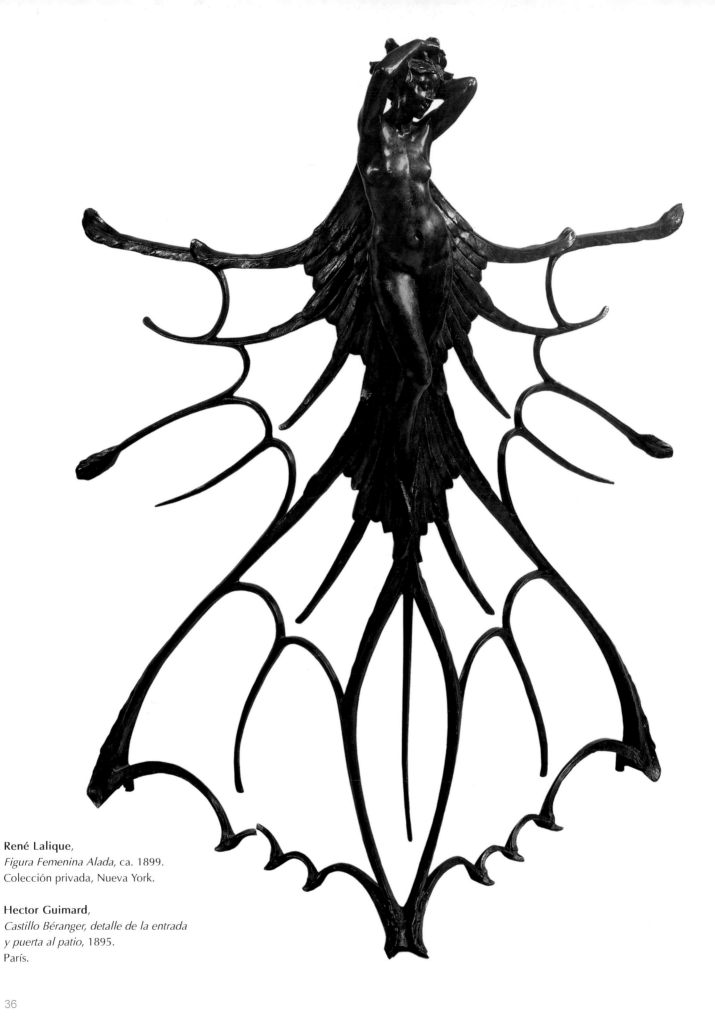

René Lalique,
Figura Femenina Alada, ca. 1899.
Colección privada, Nueva York.

Hector Guimard,
*Castillo Béranger, detalle de la entrada
y puerta al patio*, 1895.
París.

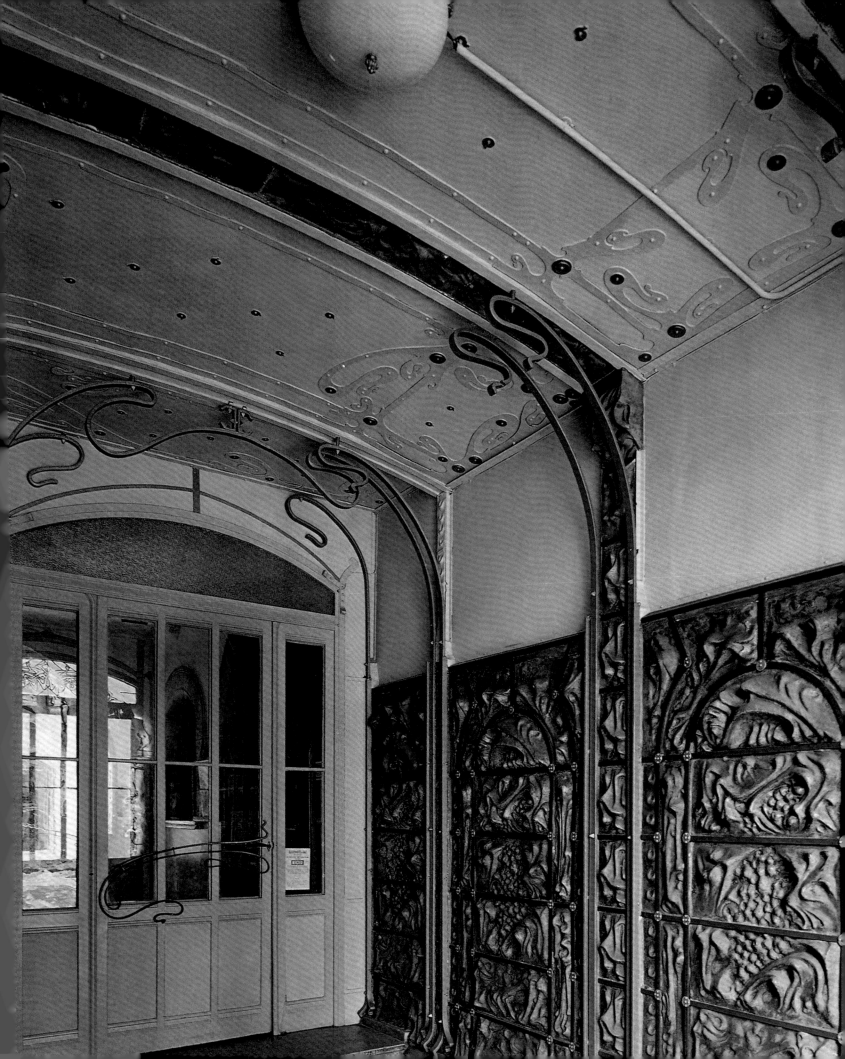

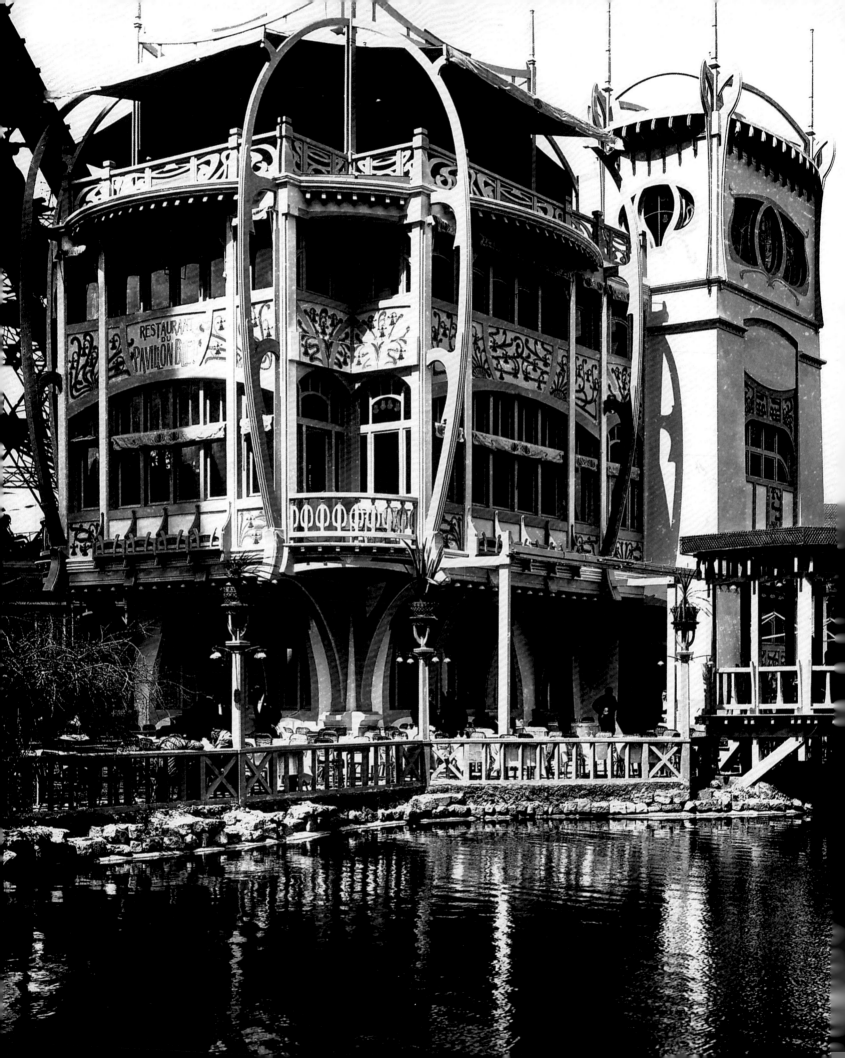

II. El *Art Nouveau* en la Exposición Universal de París de 1900

La Historia ha escogido a Inglaterra, Bélgica y Francia como los indiscutibles orígenes primeros del desarrollo del *Art Nouveau* a finales del siglo diecinueve y principios del veinte, pero sus contemporáneos no estaban al tanto de dicha supremacía. En su sección dedicada a las artes decorativas, la Exposición Universal de París de 1900, que convocaba a la construcción tanto del Gran Palacio como del Pequeño Palacio, entre otros edificios, ofreció una muestra que daba prueba del gusto real existente en el período. Por ejemplo, Gaudí, hoy en día considerado inseparable del *Art Nouveau* español y un gran arquitecto, que nos proporcionó la imagen de Barcelona que conocemos en la actualidad, fue uno de los grandes ausentes en la Exposición: no logró participar en la construcción de los pabellones y no se expuso ninguno de sus planos. Al mismo tiempo, países como Rusia, Hungría y Rumania, largo tiempo olvidados en la historia del *Art Nouveau*, contaban con una buena representación junto con otros países que la Historia parece haber dejado caer en el olvido equivocadamente.

El pabellón francés

Francia demostró un gran mérito artístico en bisutería, joyería, cerámica y cristal (todas ellas artes mágicas relacionadas con el fuego), así como en escultura y medallones. El triunfo de Francia en dichas artes fue inequívoco.

En el encantador arte del cristal, uno de los más antiguos del mundo, y uno de los que parecía haber agotado toda combinación imaginable de línea y color, toda búsqueda de la unión perfecta entre piedras, metales preciosos y esmalte, entre el engarzado y el pegado de piedras preciosas y perlas, Lalique fue un genio que consiguió sorprender, encandilar y deleitar la vista con coloraciones nuevas y realmente exquisitas en todas su creaciones, con la fantasía y el encanto de la imaginación con que las animaba, así como con su creatividad audaz e inagotable. Como un filósofo, clasificando las piedras exclusivamente por su valor artístico, a veces elevando la más humilde a los más altos honores e inspirando efectos poco corrientes en las más familiares, y como un mago que puede extraer algo de un soplo de aire, Lalique fue un inventor incansable y perpetuo de nuevas formas y bellezas, que sin duda crearon una forma de arte con el estilo propio, que lleva su nombre ahora y lo llevará siempre.

Como es prerrogativa de cualquier genio, Lalique introdujo su arte en un territorio sin explorar, y otros le siguieron con gran entusiasmo, a partir de entonces, sin importarles la dirección que tomara. Había alegría y orgullo en la manifestación triunfal del gusto francés en su palacio plateresco, gracias a los maestros de la bisutería, la joyería y la platería francesas, tales como Lalique, Alexis Falize, Henri Vever, Fernand Thesmar y muchos otros,[6] todos ellos con un cierto prestigio, y gracias a los maestros del cristal y la cerámica, como los aún hoy inigualables Gallé, los hermanos Daum y los artistas de la Fábrica Sèvres, así como Albert Dammouse, Auguste Delaherche, Pierre Adrien Dalpeyrat y Lesbros, entre otros.

Fue una espléndida victoria para el *Art Nouveau* como un nuevo movimiento de arte decorativo. Porque, ¿qué era lo que se habían propuesto conseguir Lalique y los demás maestros franceses? Se habían esforzado en liberarse de la imitación, de la copia eterna, de los clichés antiguos y los moldes de escayola que se seguían reciclando hasta la saciedad y ya

Gustave Serrurier-Bovy,
Restaurante Pavillon Bleu en la Exposición Universal de París de 1900.
Fotografía.
Colección privada.

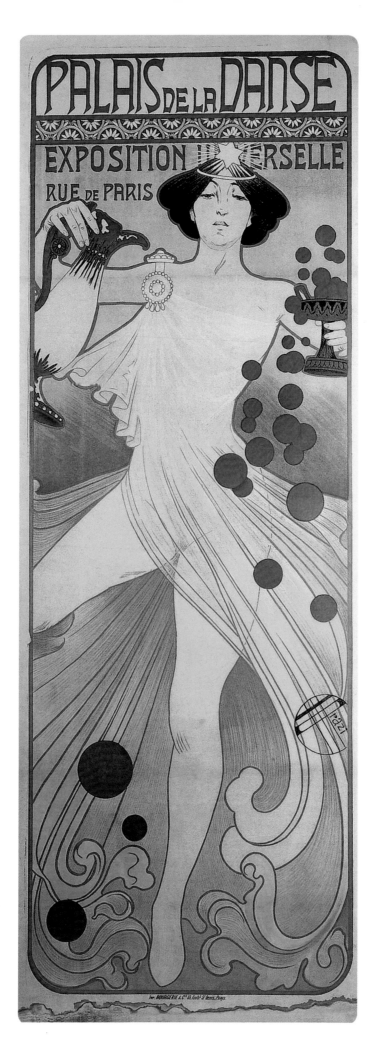

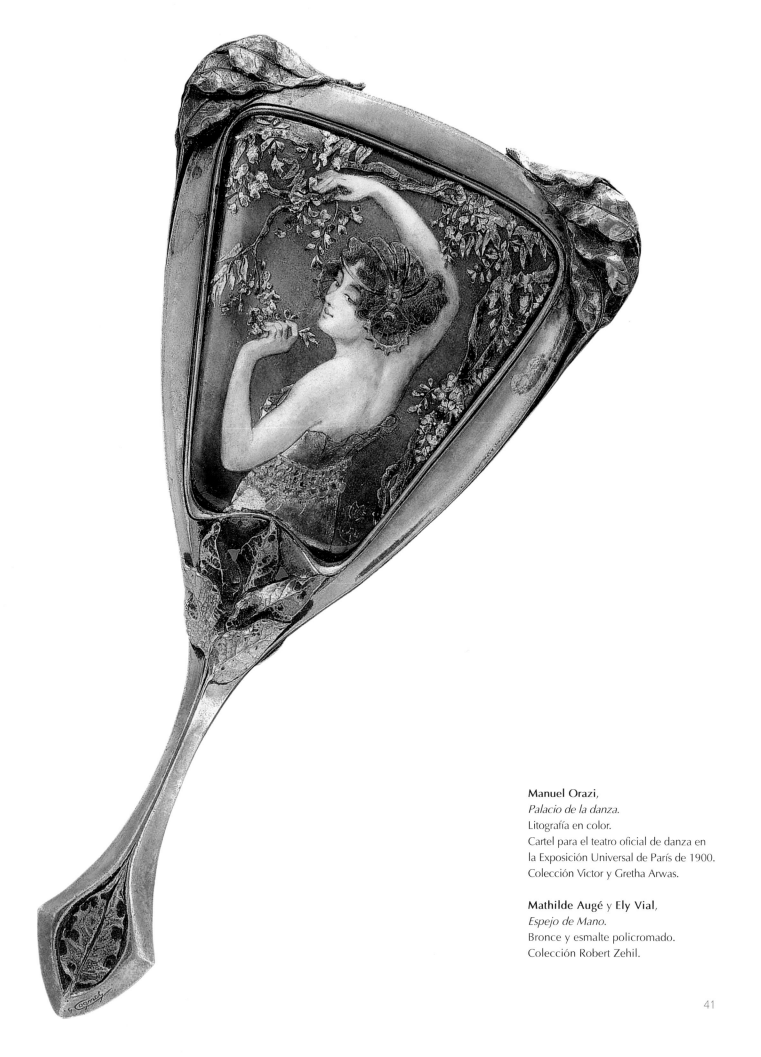

Manuel Orazi,
Palacio de la danza.
Litografía en color.
Cartel para el teatro oficial de danza en
la Exposición Universal de París de 1900.
Colección Victor y Gretha Arwas.

Mathilde Augé y **Ely Vial,**
Espejo de Mano.
Bronce y esmalte policromado.
Colección Robert Zehil.

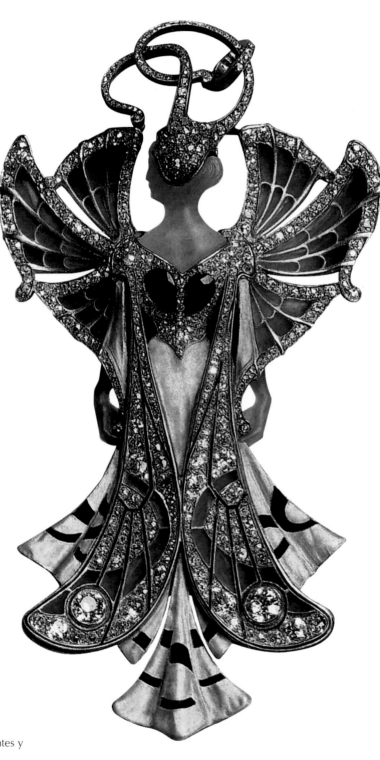

Henri Vever,
Colgante Sylvia, 1900.
Oro, ágata, rubíes, diamantes y
diamantes rosas.
Expuesto en la Exposición Universal de
París de 1900.
Museo de Artes Decorativas, París.

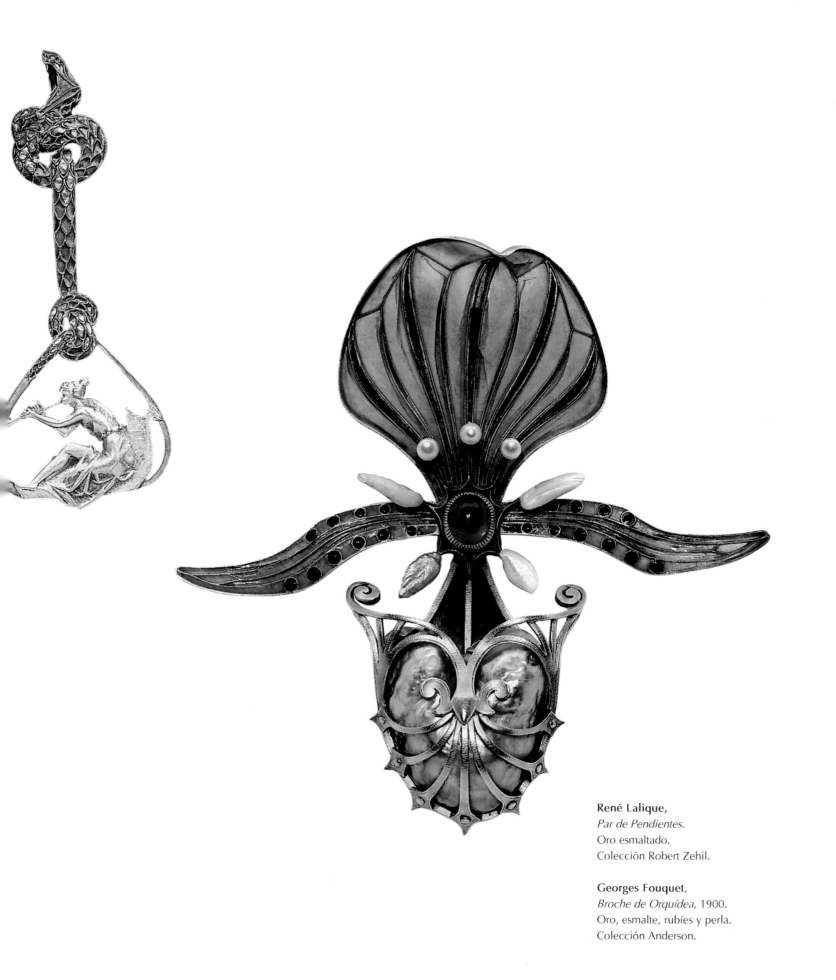

René Lalique,
Par de Pendientes.
Oro esmaltado.
Colección Robert Zehil.

Georges Fouquet,
Broche de Orquídea, 1900.
Oro, esmalte, rubíes y perla.
Colección Anderson.

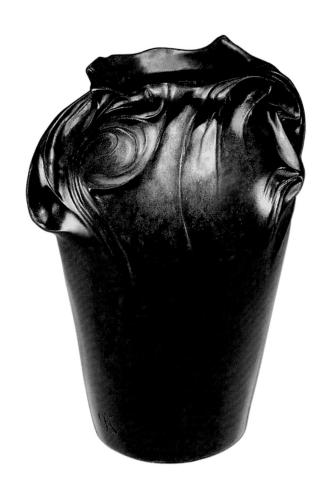

había sido suficientemente vistos, y que en aquel momento eran demasiado familiares y gastados. Su trabajo resultaba nuevo, incluso para ellos mismos. Por consiguiente, estos maestros de la Explanada de los Inválidos merecen nuestra mayor gratitud, ya que en esa exposición aseguraron que la supremacía artística de Francia se revelara de una vez por todas. Los expositores franceses incluyeron artistas de la Fábrica Sèvres, cuyas revitalizadas obras de belleza perfecta bien pudieron ser las auténticas salvadoras de la vida y el honor de los fabricantes franceses; se incluyeron también otros maestros de las artes aplicadas, además de algunos practicantes de las bellas artes, cuya obra, sin duda, no siempre reflejaba la misma calidad que la obra de los artistas menores con los que se mostraban tan desdeñosos. Pero sea cual sea la opinión que se tenga del nuevo arte decorativo, de ahí en adelante tales victorias fueron haciéndose más y más difíciles de obtener, conforme los rivales formales de Francia iban haciendo progresos aún más notables.[18]

El pabellón inglés

El *Art Nouveau* ya estaba brillantemente representado en Inglaterra allá por 1878, especialmente en el ámbito del mobiliario. El movimiento estaba en sus pasos iniciales, pero Inglaterra y Bélgica, por razones varias, no contaron con la debida representación en la Exposición de París de 1900.

El mobiliario inglés sólo estaba expuesto claramente a la vista por parte de Mr. Waring y Robert Gillow, así como Ambrose Heal.

Por cada una de las pocas piezas bien concebidas y que mostraban una elegancia auténticamente nueva, había muchas otras que eran demasiado retorcidas y ornamentadas, en colores poco agraciados y adaptadas pobremente a su función, o diseñadas con una simplicidad tan excesiva y pretenciosa, que el mobiliario inglés quedó en una posición seriamente

Hector Guimard,
Jarrón.
Bronce patinado y cerámica.
Colección Robert Zehil.

Keller y **Guérin**,
Jarrón de Alcachofa.
Cerámica.
Expuesto en la Exposición Universal de París de 1900.
Colección Robert Zehil.

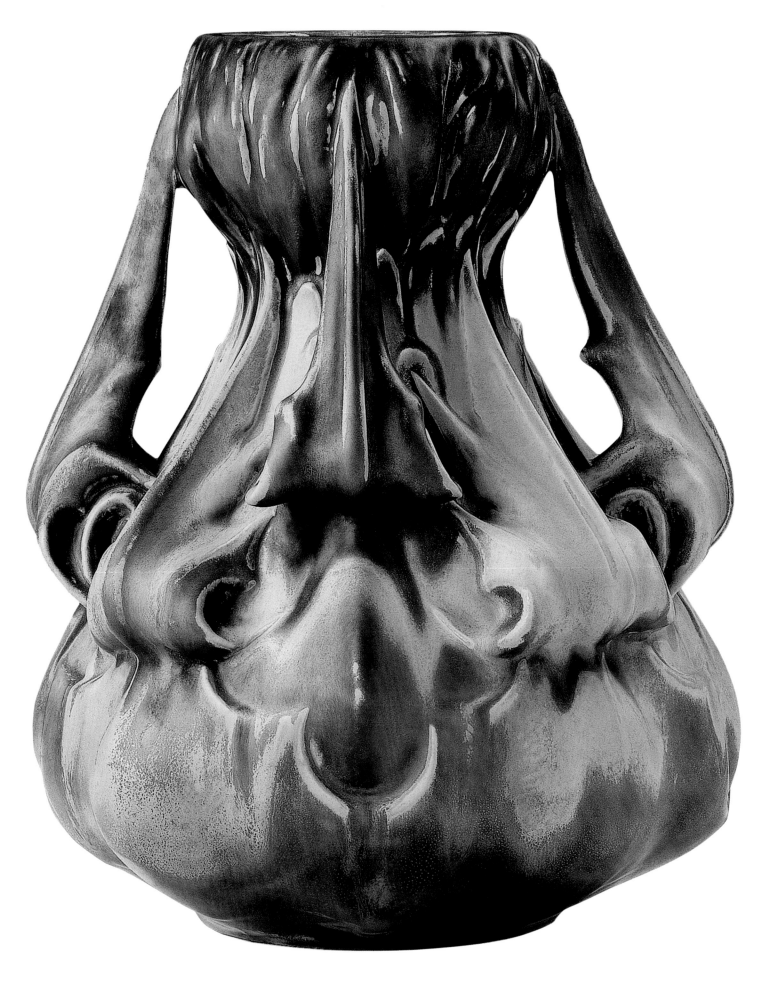

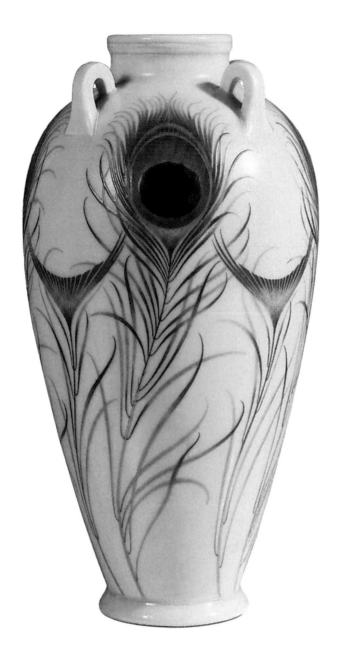

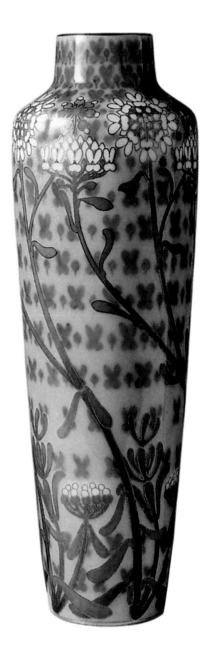

Fábrica Nacional de Sèvres,
Jarrón de Bourges.
Porcelana francesa *pâte nouvelle.*
Expuesto en la Exposición Universal de
París de 1900.
Colección Robert Zehil.

Fábrica Nacional de Sèvres,
Jarrón de Montchanin.
Porcelana.
Expuesto en la Exposición Universal de
París de 1900.
Colección Robert Zehil.

comprometida a los ojos de los críticos (y de todo el mundo). Ya podía uno manosear y rebuscar lo que quisiera, que (con unas pocas excepciones) el mobiliario estaba demasiado a menudo diseñado imperfectamente, sin tener en mente un propósito serio y lógico, un marco estructural o incluso la comodidad. Estas críticas, no obstante, estarían quizá mejor dirigidas a otros países extranjeros, más que a Inglaterra y Bélgica.

Inglaterra no consiguió exponer nada nuevo o excepcional aquel año. Pero aún así, había un ejemplo perfecto de su maestría artística altamente desarrollada: el pequeño pabellón que acogió la flota en miniatura de la Compañía de Vapores Peninsular y Oriental, una pieza sumamente elegante, debida a la colaboración de Collcutt (arquitecto), Moira (decoración de las paredes) y Jenkins (esculturas).[7]

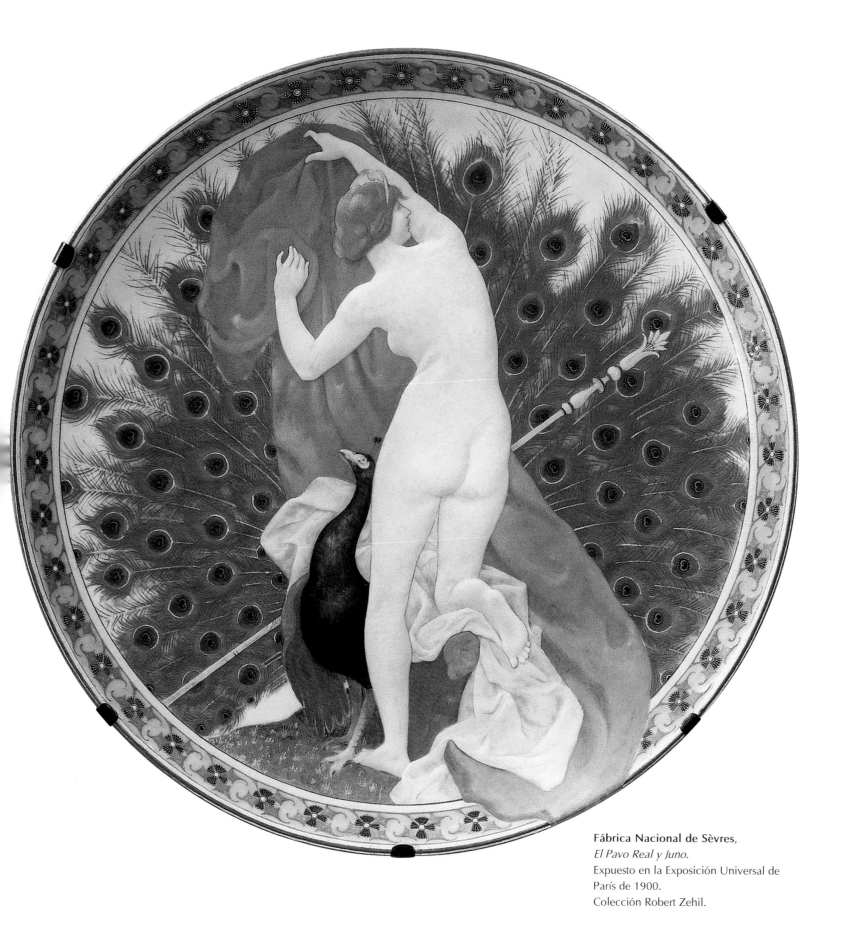

Fábrica Nacional de Sèvres,
El Pavo Real y Juno.
Expuesto en la Exposición Universal de
París de 1900.
Colección Robert Zehil.

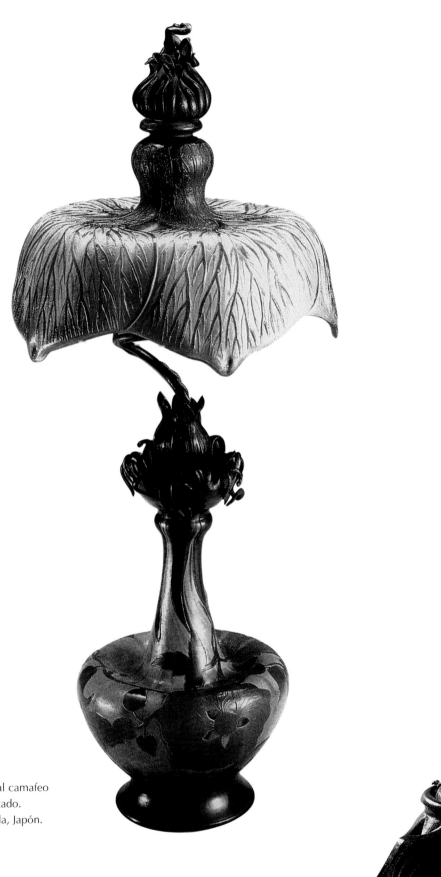

Emile Gallé,
Lámpara Floral.
Bronce y cristal al camafeo
grabado y esmaltado.
Colección privada, Japón.

Daum,
Jarrón.
Madera y cristal al camafeo
tallado a la rueda.
Colección privada.

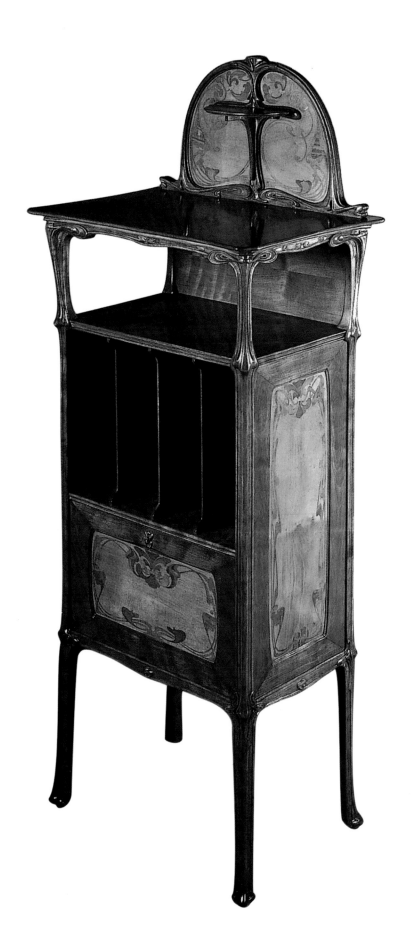

Edouard Colonna,
Mesilla con cajones.
Marquetería.
Hecha para el pabellón de
Art Nouveau de la Exposición
Universal de París de 1900.
Galería Macklowe, Nueva York.

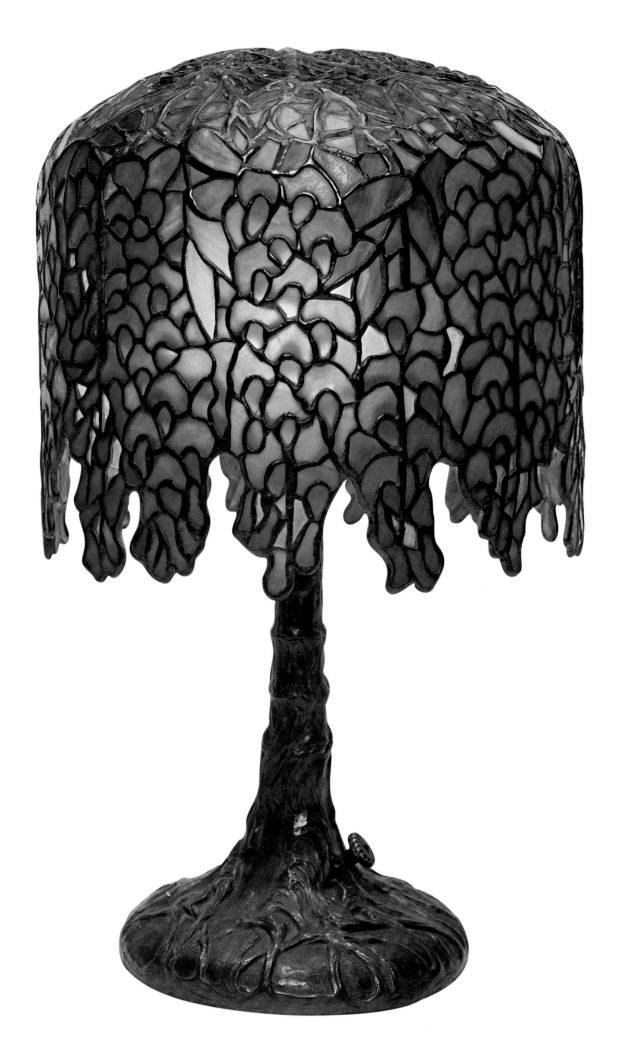

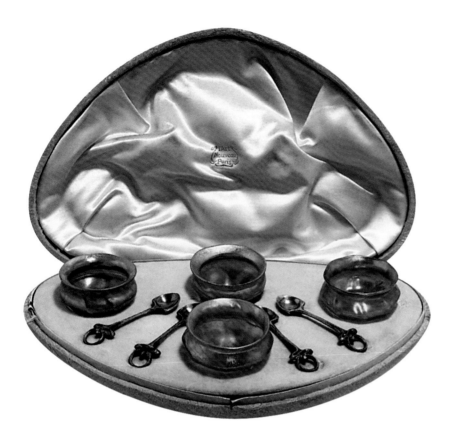

El pabellón americano

Las artes decorativas deben mucho a Estados Unidos, al menos al admirable artista neoyorquino Louis Comfort Tiffany, que fue quien verdaderamente hizo revivir el arte del cristal, al igual que Gallé en Francia, pero con diferentes técnicas. Del mismo modo que el brillante artista de Nancy, Tiffany no se contentaba con ser un prestigioso artista del cristal: era también un orfebre y un ornamentalista. Por encima de todo, era un gran poeta, en el sentido de que estaba inventando y creando belleza continuamente. Para su joven país, que se abría camino con paso firme y estaba rebosante de riquezas, Tiffany parecía haber soñado un arte de una suntuosidad sin precedentes, sólo comparable al lujoso arte de Bizancio en su combinación de *gravitas* y deslumbramiento. Tiffany nos ha dado muchas alegrías. Siente uno el deseo de revivir la grandeza de tiempos pasados y crear nuevos esplendores como nunca jamás se hayan visto. Pretendía que sus mosaicos crearan una impresión de asombro al decorar escaleras y residencias ornamentadas. Dichas casas serían iluminadas durante el día por medio de las ventanas deslumbrantes y opalescentes de Tiffany y durante la noche por las lámparas y candelabros de Tiffany, espléndidos y tranquilos como estrellas misteriosas; en dicho entorno, el cristal Tiffany emitiría rayos chispeantes como si fueran disparados desde piedras preciosas, o bien filtrarían hacia el interior el brillo delicado, blanquecino y lunar de la luz del atardecer o la penumbra. Tiffany estuvo entre los mayores triunfadores de esta Exposición, junto con ciertos maestros franceses, los daneses y los japoneses.

Tiffany & Co.,
Lámpara Wisteria.
Bronce y cristal.
Colección privada.

Tiffany & Co.,
Conjunto de cuatro vasos y cucharas en una caja Art Nouveau.
Cristal *Favrile* y dorado de plata.
Galería Macklowe, Nueva York.

El pabellón belga

Bélgica tenía derecho a un amplio espacio dentro de la Exposición, debido al respeto e interés que atrajo a causa de sus tradiciones, su historia y su conexión con los asuntos, inquietudes y curiosidades relativas al *Art Nouveau*, así como, en resumidas cuentas, a causa de toda su labor artística e industrial, que era formidable para una nación tan pequeña.

Desafortunadamente, Bélgica expuso poco; incluso la exposición en el Gran Palacio no logró incluir la valiosa escuela belga de escultura. Ésta era una escuela vital y apasionada, con muchos excelentes artistas que son honrados incluso hoy en día, siendo el más destacado Constantin Meunier, un maestro impulsor, dotado de noble sencillez y poeta de estoica y heroica labor humana (como su homólogo Millet en Francia) y un maestro de la compasión humana (como sus homólogos Jozef Israels y Fritz von Uhde). Por lo menos, la innegable y fundamental influencia de Bélgica sobre el *Art Nouveau* sí se hizo sentir a lo largo de la Exposición. Pero Serrurier-Bovy, Théo Van Rysselbergh, Armand Rassenfosse y muchos otros, y especialmente Horta, Hankar y Georges Hobé, suscitaron muchos comentarios debido a su ausencia del Palacio de los Inválidos y el Palacio de las Bellas Artes.

No obstante, lo que sí fue muy hermoso y valioso por parte del nuevo arte belga fue el trabajo de platería de Franz Hoosemans y la bisutería de Philippe Wolfers. También resultaron de gran interés la cerámica de Bock (especialmente las delicadas y vitales máscaras de cerámica del artista) y la escultura de Rudder.

El pabellón alemán

Dada la práctica ausencia de Inglaterra y Bélgica, fue Alemania (y quizá Francia) la que mejor representó el *Art Nouveau* en la Exposición Universal de 1900. El progreso de Alemania dentro del arte decorativo fue asombroso y, teniendo en cuenta que el país había cesado en el seguimiento y el estudio de la producción artística extranjera, la revelación fue acogida con sorpresa, casi como un *shock*. El *Art Nouveau* campaba victorioso por todo el mundo germano, desde Berlín hasta Viena.

En Prusia, el estilo reflejaba el gusto imperial, sin duda algo pesado y masivo, en tanto que la nueva Alemania, en pleno proceso de acercamiento al Kaiserismo, escogió un estilo decorativo con reminiscencias del Primer Imperio francés.

Las pequeñas cortes galantes de la Alemania del siglo dieciocho habían seguido el modelo francés, demandando del arte exclusivamente frivolidad, lo bonito del encanto y los manierismos femeninos: el agradable estilo de Madame Pompadour, que culminaría en el rococó y el barroco. Más adelante, a comienzos del siglo veinte, se hizo necesario adoptar un estilo sólido y severo, lo que tenía perfecto sentido, dado el robusto y serio carácter del Imperio alemán.

Alemania se labró una reputación por su hermoso y elaborado hierro forjado; un retorno a tradiciones pasadas (como las fachadas pintadas y la madera esculpida); y, por encima de todo, el floreciente desarrollo (en toda la extensión de la palabra) de su arte decorativo y su constante atención a la decoración y la preservación de su arquitectura nacional, dado que los alemanes (al igual que los ingleses) estaban restaurando activamente su herencia arquitectónica por todas las ciudades y provincias de Alemania.

Por tanto, el movimiento en Alemania fue, en líneas generales, de orientación muy nacional. Dominada por la influencia extranjera a lo largo de los siglos diecisiete y dieciocho, Alemania había vuelto a conectar su presente con su noble pasado y, al restaurar ciudades como Hildesheim y Brunswick, entre otras muchas, con una fuerte carga de respeto y patriotismo, redescubrió con

Philippe Wolfers,
Jarrón, ca. 1900.
Cristal y metal.
Colección privada, Bruselas.

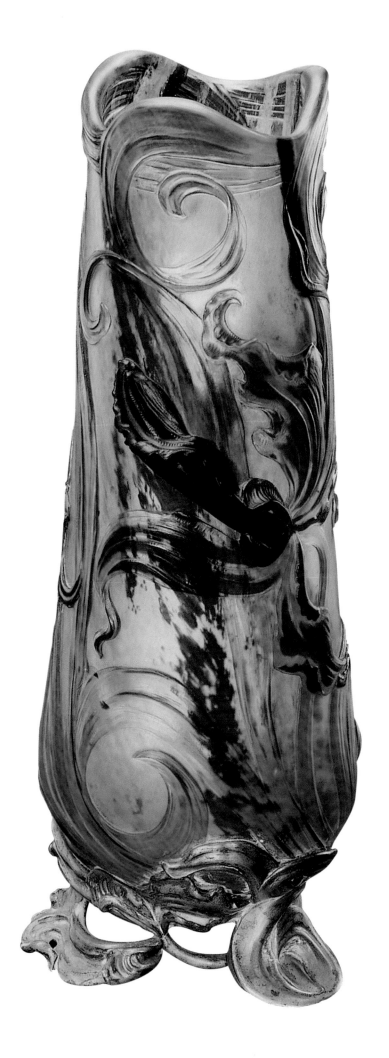

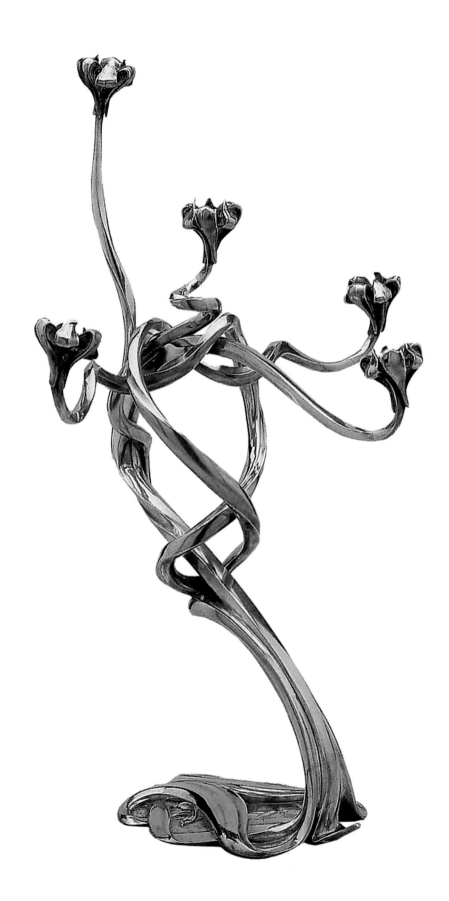

Fernand Dubois,
Candelabro, ca. 1899.
Bronce recubierto.
Museo Horta, Bruselas.

Henry Van de Velde,
Candelabro, 1898-1899.
Plata.
Museos Reales de Arte e Historia,
Bruselas.

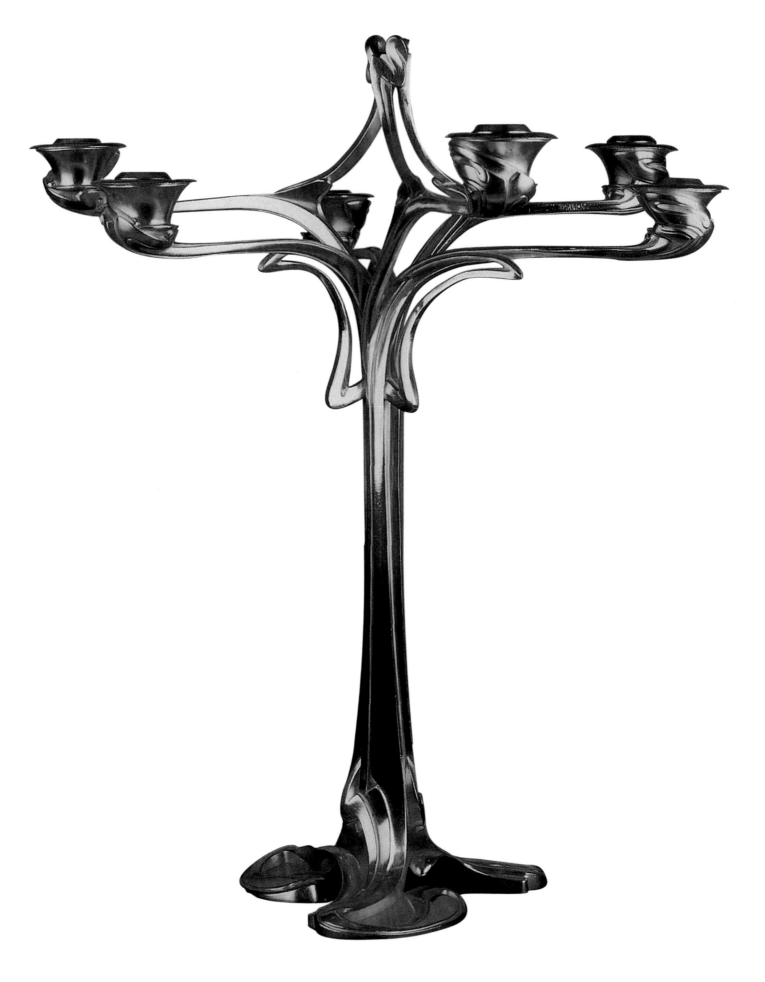

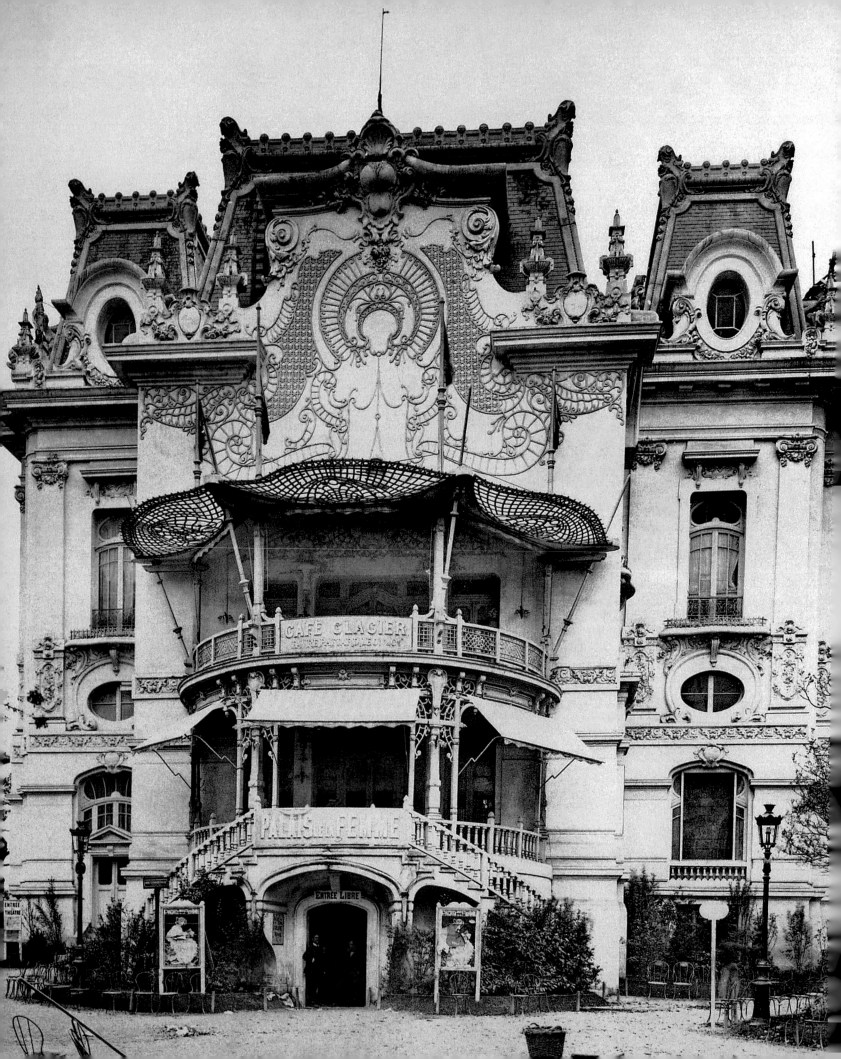

acierto su gusto por la policromía, las fachadas pintadas y la madera esculpida y llena de color, que dotaban a los lugares de un decorado encantador.

Pero el internacionalismo y el cosmopolitismo triunfaron en el mobiliario alemán (especialmente en Austria, quizá debido a los artistas de la *Secesión*, que estaban bajo muchas influencias extranjeras), donde los alemanes aplicaron la famosa línea danzante del *Art Nouveau* con completo abandono, exuberancia y frenesí.

Incluso en el mobiliario se dio una prueba no menor del renovado gusto alemán y la altamente acusada y en ocasiones excelente nueva conciencia alemana del arte decorativo. Los alemanes demostraron un ferviente deseo por el arte decorativo, que satisficieron aplicándolo a fondo en todas partes, a todas las cosas y para todo el mundo.

Lo mismo ocurrió con el hierro forjado: los alemanes, que tenían mucho aprecio a las técnicas que empleaban el fuego, lo suavizaron, lo moldearon, le dieron forma e hicieron maravillas con él. La vegetación y flores negras que obtenían, así como toda la suntuosa herrería de las puertas y verjas alemanas evocaban verdaderamente la magnificencia de la antigua Alemania.

Por otra parte, los alemanes también llevaron a cabo un uso amplio y altamente habilidoso de la madera. El hermoso techo abovedado del profesor Riegelmann, que estaba hecho íntegramente de madera esculpida, representaba una imitación de los antiguos techos del Renacimiento alemán y suizo, ahora salpicados de luces eléctricas para la noche.

Por último, los alemanes habían desarrollado una gran pericia en su aplicación de la pintura y la policromía mural a la decoración de edificios y casas, por ejemplo, el esbelto y

Anónimo,
Fachada trasera del Pabellón de la Mujer de la Exposición Universal de París de 1900.
Fotografía.
Colección privada.

Richard Riemerschmid,
Jarra, 1902.
Cerámica.
Museo Victoria y Albert, Londres.

elegantemente construido Pabellón de la *rue des Nations*, que fue la brillante creación del arquitecto Johannes Radke, así como la reproducción del *Phare de Brême* (Faro de Bremen) con su entrada soberbiamente decorada. Aunque no todo esto era absolutamente nuevo, estaba justificadamente revitalizado a partir de su herencia nacional y, en cualquier caso, era sobresaliente.

Así es: los alemanes se habían anotado también una maravillosa victoria artística. Por encima de todo, habían demostrado una pasión muy digna de elogio, que hoy en día nos suena tan distante: el deseo de incluir el arte, la decoración y la belleza en todas las cosas.

Si se compara la atención que dedicaron a la tarea de equipar y presentar sus galerías pictóricas con la casi negligente indiferencia que Francia demostró a la hora de preparar sus propias galerías, fácilmente se verá la lección que se puede aprender de ello.

Dentro de las obras de las secciones de artes aplicadas que Alemania presentó en la Exposición y que siguen siendo objeto de discusión se encuentra el mobiliario de Spindler. Con Spindler (al igual que con los maestros de Nancy Gallé y Majorelle) uno tiene la sensación de que la marquetería de su mobiliario es hermosa, mientras que la línea no lo es tanto, demasiado a menudo vacilante o afectada.

Spindler era un alsaciano que ejercitó una fabulosa maestría hasta conseguir grandes efectos en su marquetería; a la vez que poseía la habilidad de un pintor, puso poesía y emoción en sus paneles de madera.

Alemania fue notable también por sus hermosos candelabros eléctricos: un nuevo género de arte decorativo al que los alemanes (y los ingleses) eran típicamente muy adeptos. El Faro de Bremen de la Exposición estaba decorado con motivos que reflejaban la función del edificio iluminado. Una espléndida instalación con un tiburón y aves marinas en el centro de una enorme corona y con globos eléctricos suspendidos de anzuelos de pescar, descendiendo suavemente como perlas, lo que continúa siendo un ejemplo sensacional. ¿Pensaba el artista en las lujosas coronas de los visigodos? Esto demostraría que un artista con talento siempre puede extraer motivos nuevos y modernos de temas antiguos, si realmente lo desea.

Las fuentes y chimeneas de pared de Max Läuger eran también extremadamente bellas. Las chimeneas eran de estilo inglés con placas esmaltadas enmarcando el hueco destinado al hogar, pero en un estilo severo, verde oscuro. En Alemania, la gran estufa situada contra la pared, que era tan familiar en los países septentrionales, se había convertido en un motivo popular del *Art Nouveau*, a veces representada en interiores soleados que se mostraban brillantes y resplandecientes debido al esmalte y al cobre que servían de decoración.

Dentro de la cerámica, se pudo admirar la nueva porcelana al fuego con esmalte puro producida por la Manufactura Real de Charlottenburg y la fábrica Meissen, así como el barro cocido de la fábrica Mettlach.

La tradición alemana dominaba el suntuoso trabajo de platería del profesor Götz (de Karlsruhe) y los profesores Heinrich Waderé, Fritz von Miller y Petzold (de Munich), todos ellos dignos de renombre.

El arte de Bruckman, Deylhe y Schnauer (de Hamburg) y Schmitz (de Colonia) era más moderno.

Alemania también expuso hermosas vidrieras, cuyo diseño, fabricación y coloración supuso grandes honores para el profesor Geiger (de Friburgo), así como para Llebert (de Dresde) y Luthé (de Frankfurt).

Hablando de cristal, ¿hay necesidad de recordar la obra exquisita del grabador Karl Köpping, quien creó cristales en largos, refinados y esbeltos pies, a modo de flores, deliciosos en su forma y su color?

Bernhard Pankok,
Silla, 1897.
Madera de peral y seda.
Museo de Arte Aplicado, Copenhague.

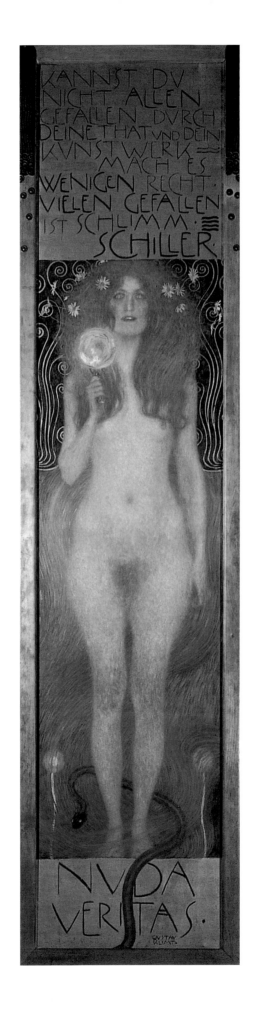

Gustav Klimt,
Nuda Veritas, 1899.
Óleo sobre lienzo, 252 x 56 cm.
Museo del Teatro Austriaco, Viena.

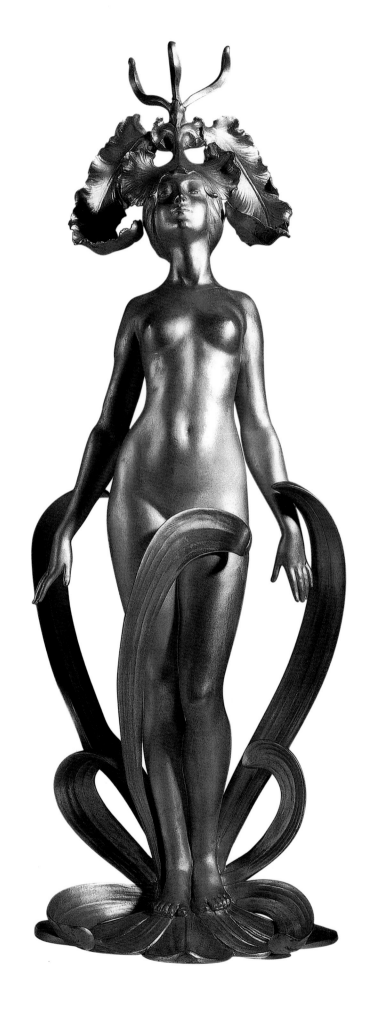

Louis Chalon,
Doncella de la orquídea.
Bronce dorado.
Colección Victor y Gretha Arwas.

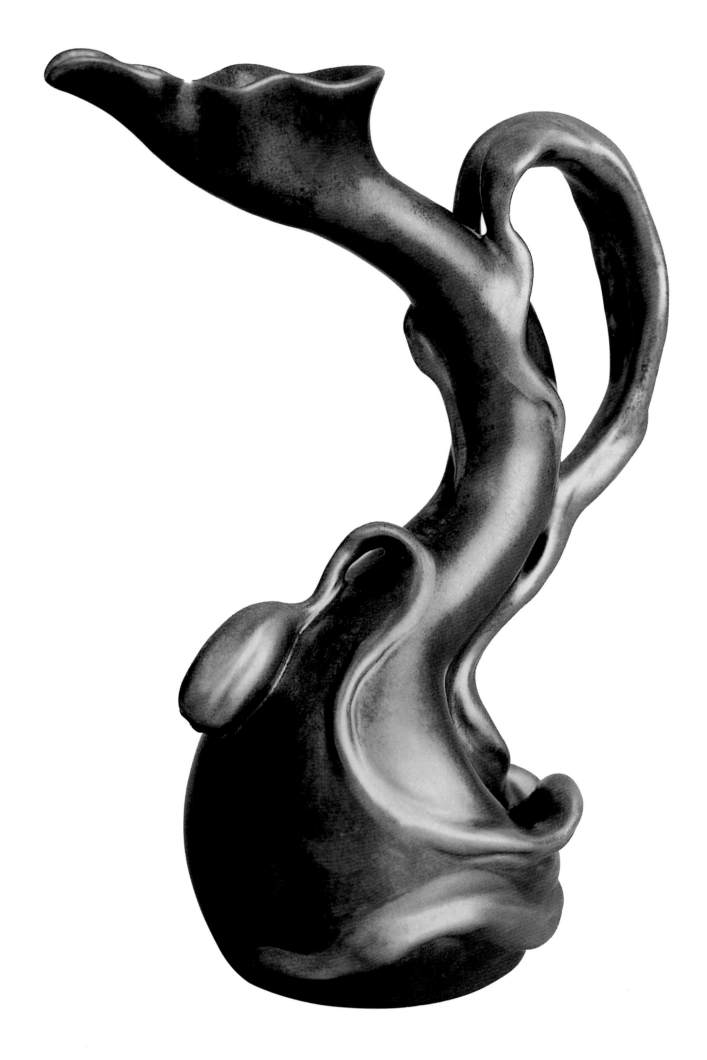

El pabellón austriaco

El arte austriaco era marcadamente distinto al de Alemania del Norte. Mientras que el arte de Alemania septentrional era a menudo severo y sombrío, ya que se trabajaba bajo el excesivo peso de la disciplina, el arte austriaco resultaba más amable y femenino.

En la Austria de Viena, el *Art Nouveau* era menos nacionalista e idiosincrásico que en Alemania del Norte. Como cruce de caminos entre muchas y diversas personas donde reinaba el cosmopolitismo, Viena tenía que estar necesariamente dominada por su excelente Escuela de Artes Aplicadas, dirigida por el caballero Salla, que mostraba una obra de excelente calidad. El maravilloso encaje producido por los Herdlicka y por la señorita Hoffmaninger, que era tan innovador por su diseño y su técnica, es definitivamente merecedor de la etiqueta de *Art Nouveau*.

El pabellón húngaro

Hungría, aún concentrada en su independencia, parecía expresar un deseo de autonomía artística con relación a Viena.

Orgullosa de su glorioso pasado, rica en tesoros antiguos y maravillosos que irradiaban esplendorosas influencias orientales, Hungría, que había culminado su nuevo y hermoso Museo de Artes Aplicadas de Budapest bajo la dirección activa y extremadamente inteligente de Jenö Radisics de Kutas, parecía incapaz de decidirse entre dos senderos bien distintos dentro del arte (y la literatura): la preservación fiel de su tradición nacional o el camino hacia un arte que era libre. Esta última opción tenía sus ventajas, pero también tenía el inconveniente de construir las mismas casas suntuosas y banales en Budapest igual que en Frankfurt, Viena y Berlín.

Al igual que Rumania, Hungría rebuscó en las profundidades de su pasado intentando encontrar motivos decorativos que le permitieran establecer una originalidad en el arte que fuera tan pura y distinta como la singularidad de su música y su literatura.

Hungría atrajo la atención en la Exposición en primer lugar con su pabellón histórico y el decorado de sus secciones, así como con su barro cocido, su cerámica glaseada, su cristal y su esmalte de cobre. Los jarrones de porcelana de hermosos colores constituían un buen crédito para la Fábrica Herend.

Miklos Zsolnay sobresalió por sus reflejos metálicos: en la superficie policroma del vestíbulo que conducía al recién creado Museo de las Artes Aplicadas, los reflejos de color oro rojizo de sus ladrillos glaseados generaban un magnífico efecto ardiente.

La nueva obra de esmalte de cobre de Bapoport en tonos azules y rosas era también exquisita y extremadamente delicada.

Las obras expuestas procedentes de Bohemia eran demasiado escasas, pero mostraban las mismas tendencias duales, y la Escuela de Artes Decorativas de Bohemia titubeaba entre ambas. Praga también tenía su propio Museo de Arte Aplicado y un Museo Nacional, valorado sobre todo por una extraordinaria colección de trajes tradicionales populares.

Entre los bohemios, merece mención lo siguiente: el cristal iridiscente fabricado por de Spaun inspirado por el Cristal *Favrile* y que suponía una versión de Tiffany (ciertamente menos refinada) accesible para todos; la porcelana al fuego decorativa fabricada por los señores Fisher y Mieg de Pirkenhammer, bajo la dirección de un francés llamado Carrière; y, por último, la Escuela Decorativa de Praga por su sencillo barro cocido glaseado, tan adorable por su forma y decoración.

Gracias a la arquitectura de su pabellón y al brillante talento para la decoración que poseía Alphonse Mucha (quien dibujaba y pintaba con fértil imaginación, con la misma pasión de un gitano que hace sonar su violín)[8], Bosnia y Herzegovina, aún completamente oriental, disfrutó de un gran éxito en la Exposición. A pesar de su transformación política y social, estos países habían permanecido fieles a la tradición oriental en su arte y realmente habría sido un error para ellos abandonarla.

Fábrica Zsolnay,
Jarrón, 1899.
Cerámica, porcelana con vidriado Eazin.
Museo de Artes Aplicadas, Budapest.

Jan Kotěra,
Silla, 1902.
Madera.
Museo de Artes Decorativas, Praga.

Carlo Bugatti,
Silla.
Caoba, madreperla, abulón y bronce dorado.
Galería Macklowe, Nueva York.

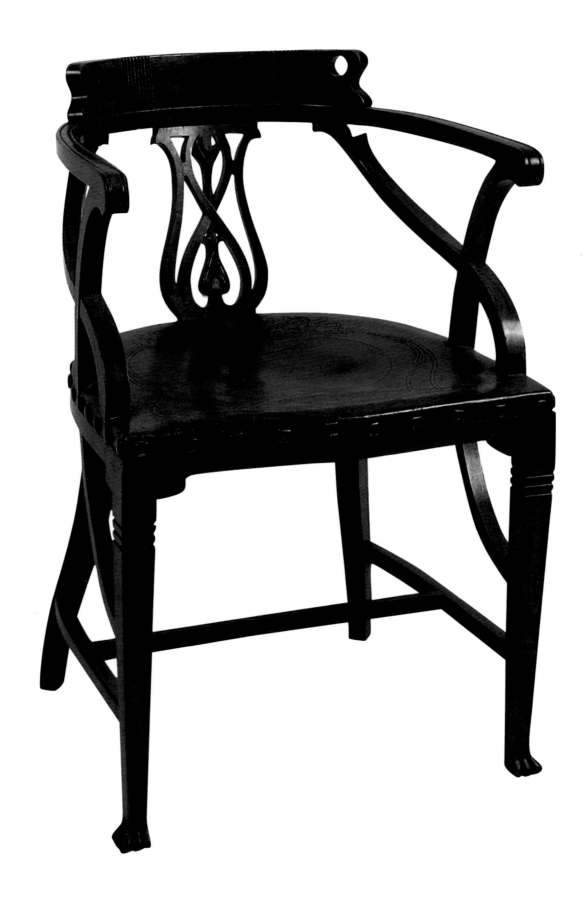

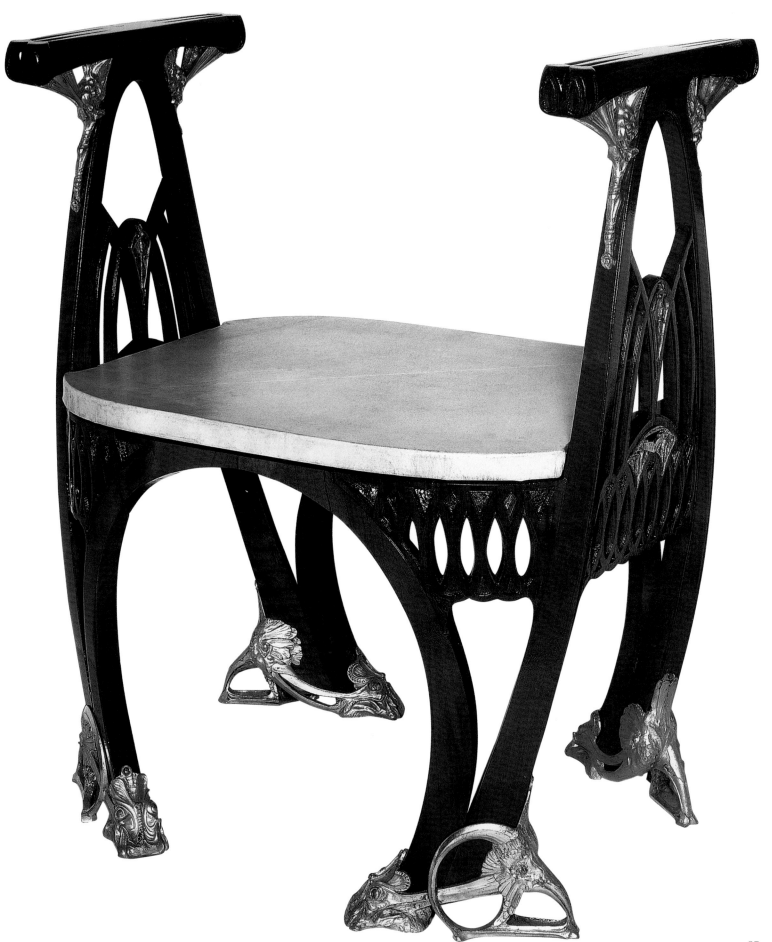

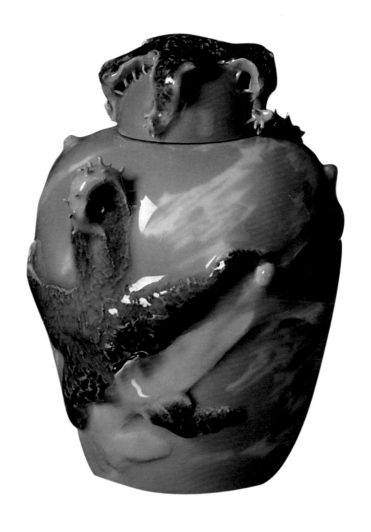

El pabellón holandés

El decorado tradicional de Holanda es tan encantador que habría sido una pena querer cambiarlo. En los edificios de principios del siglo veinte, tanto en La Haya como en Amsterdam, triunfaba por lo general el gusto neo-flamenco, tratado con maestría. Pero Holanda también formaba parte del nuevo movimiento, a menudo con una sensibilidad excepcional. Es una lástima que Holanda no lograra exponer dibujos arquitectónicos en la Exposición, ya que algunas de las casas que estaban siendo construidas en los nuevos barrios cerca del museo poseían una línea y un colorido exquisitos: ligeros toques de un color suave en tonos próximos al verde pálido que armonizaban con el ladrillo a la perfección. Los centros comerciales, *boutiques*, bares y nuevos cafés en Amsterdam y, en general, todos los lugares alardeaban de su ornamentación auténticamente innovadora.

Los diseños de tejidos de Thorn Prikker, así como los de Jan Toorop, eran también dignos de interés. Aparentemente, estos diseñadores basaban sus visiones peculiares de figurines alargados y huesudos en los muñecos extraños del panteón de personajes del teatro de marionetas de Java y sus muecas, demostrando que el gusto holandés no siempre era severo y protestante. El contacto de Holanda con el Lejano Oriente puede ser la fuente de imaginación y fantasía que a veces aparece en las formas y decoración holandesas. Así mismo, el Lejano Oriente podría ser la fuente de las formas y la decoración creada por la factoría Rozenburg en La Haya (que más adelante sería nombrada por la Reina manufactura real con todo

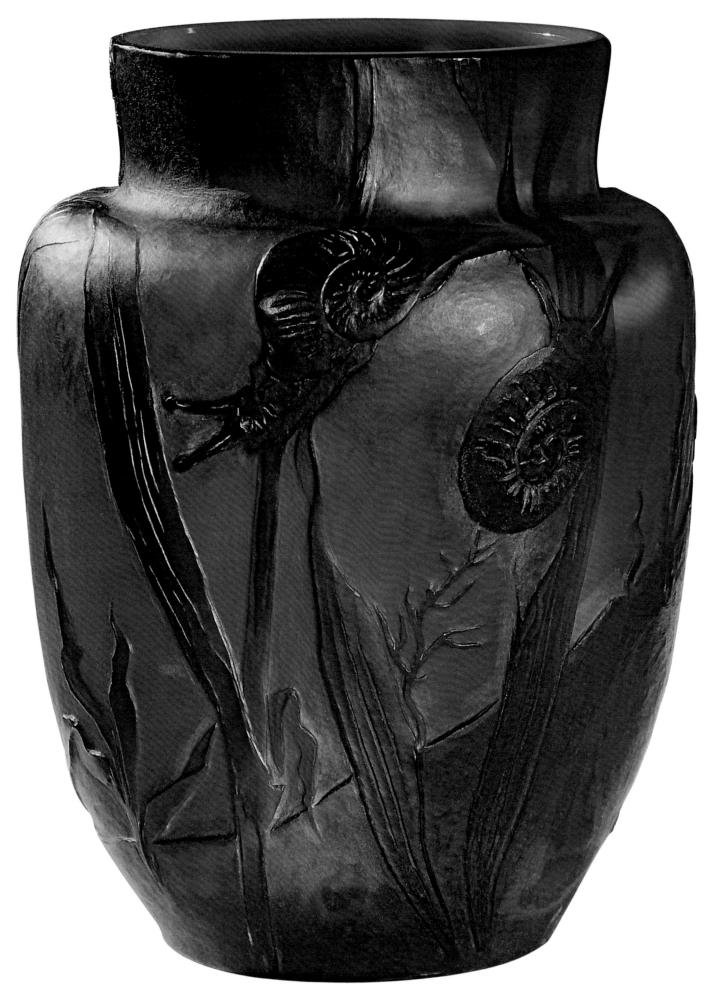

merecimiento), lo que proporcionó a la porcelana holandesa – tan exótica, con formas y decoraciones intrincadas, pero a la vez extremadamente bella, rara y pura – su pasmosa ligereza. También fue notable la cerámica de arcilla glaseada holandesa con decoración policroma. Por último, Joost Thooft y Labouchère merecen un reconocimiento por haber hecho revivir la factoría *Porceleyne Fles* (especialmente el barro cocido de Jacoba), revitalizando con ello el arte de la Antigua Delft.

El pabellón danés

La Factoría Real de Copenhague se merecía todos y cada uno de los elogios que recibió, al igual que la Factoría de Porcelana Bing y Gröndahl, que entró sin miedo en competencia y amistoso conflicto con la Real de Copenhague, pero que, bajo la administración severa y habilidosa de Willumsen, se concentraba en las decoraciones con plástico. Hay poco que decir que no haya sido dicho ya acerca de estas porcelanas, acerca de sus colores azules y blancos, tan suaves, delicados y fáciles para la vista, acerca de la decoración de vajillas y jarrones, donde los daneses, con su gusto y destreza, evocaron la delicada decoración japonesa mientras la incorporaban a su estilo. Fue Sèvres quien pagó a la factoría danesa su mayor tributo, al imitarlos a partir de entonces de manera gloriosa, pero de un modo que hacía justicia a ambas fábricas. Sèvres debía parte de su propio renacimiento y su rotunda victoria a la factoría danesa. Ciertamente, Sèvres sobrepasaba a su rival, pero no dejaba de ser un rival del que había aprendido cómo ganar. La Real Porcelana de Copenhague fue durante largo tiempo el mayor triunfo artístico de este diplomático y noble país.

Pero había otras muestras del arte danés. El Ayuntamiento de Copenhague, diseñado por Martin Nyrop, se encontraba entre los más hermosos de toda Europa, y su estilo tradicional, extremadamente puro, con su decorado rigurosamente nacional, lo convirtió uno de los más interesantes, si no el más extraordinario edificio del Norte de Europa.

Los pabellones sueco y noruego

La contribución de Suecia a la Exposición difícilmente puede considerarse como una revelación de *Art Nouveau*, aunque el movimiento se había introducido en el país y era visible en edificios normales, casas de campo y estaciones de ferrocarril, a veces de una modernidad encantadora. Esto más bien molestó a las sociedades suecas para el arte industrial que habían sido fundadas para fomentar y conservar el respeto por la tradición nacional sueca, de modo que el *Art Nouveau* se encontró con cierta ambivalencia.

Entre los países escandinavos, Noruega fue la que se mantuvo más fiel a sus tradiciones artísticas y respetó el espíritu de sus gentes.

Noruega contribuyó con algunas piezas de mobiliario muy bien ejecutadas, que estuvieron entre las mejores de la Exposición. Estos elementos eran del estilo de la ejemplar ornamentación nacional de Noruega (adaptada y modernizada en cierta medida), que es tan inusual, refinada y vigorosa, y de la que Noruega (junto con Islandia) guarda los restos más preciados dentro de ciertos tipos de arquitectura, objetos de marfil y madera esculpida.

Fue digna de distinción la decoración a cargo de Johan Borgersen (de Christiania) de una de las secciones noruegas con hermosa y rica tracería de estilo escandinavo esculpida en madera teñida de rojo y verde. Aún resulta motivo de asombro el hecho de que, en aquella época, no se declarara ganadora de una medalla de plata a la sala comedor de la Asociación de Artes y Oficios de Noruega, con su carpintería con tinte en verde y su mobiliario de caoba roja realzado con elegantes elementos de metal verdín.

József Rippl-Rónai,
Mujer de Rojo, 1898.
Tapiz bordado.
Museo de Artes Aplicadas, Budapest.

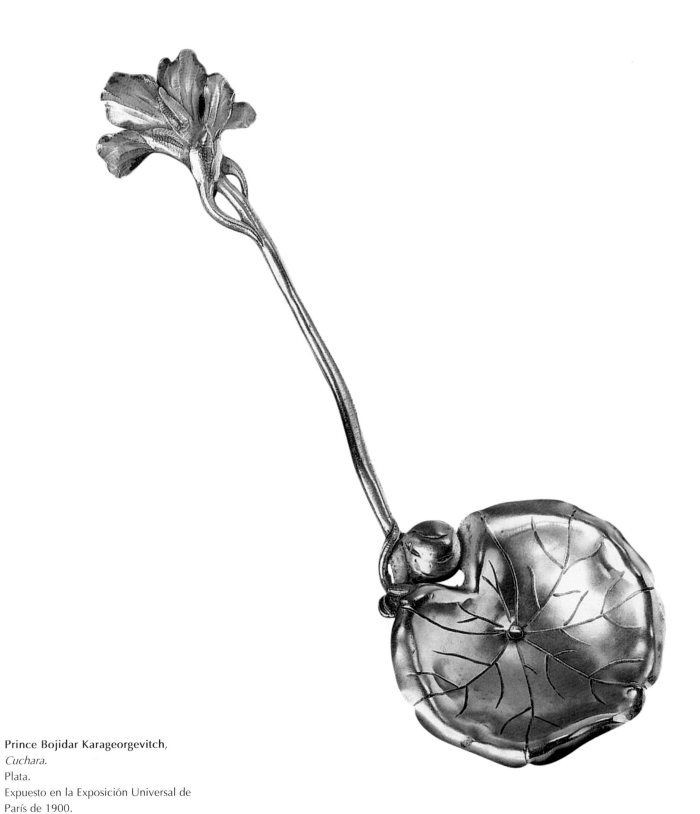

Prince Bojidar Karageorgevitch,
Cuchara.
Plata.
Expuesto en la Exposición Universal de
París de 1900.
Colección Robert Zehil.

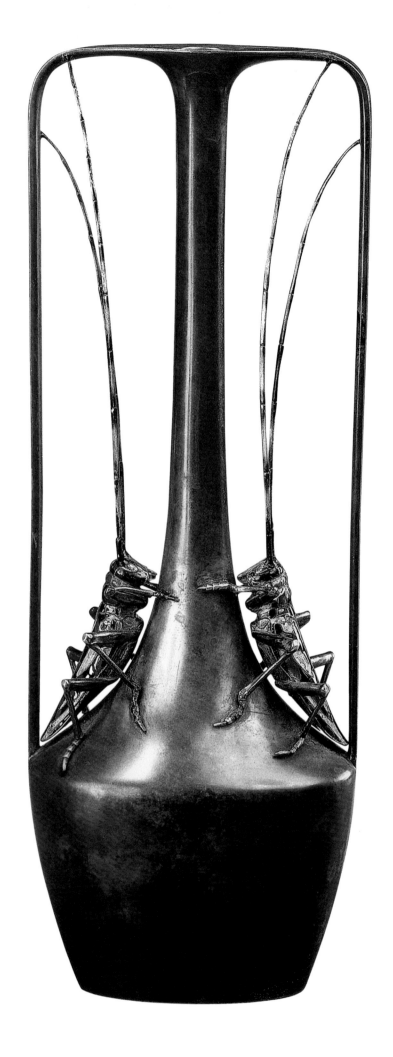

Henri Vever,
Jarrón con Grillos.
Bronce y plata esmaltada.
Expuesto en el Salón de la Sociedad
Nacional de Bellas Artes en París,
en 1904.
Colección Robert Zehil.

También floreció en Noruega un trabajo de gran calidad con el esmalte. Era el mismo tipo de esmalte que se podía encontrar en Rusia, y Anderson, Olsen y Marius Hammer lo manejaron con una brillantez equiparable entre los orfebres de Christianía y Bergen. Tostrup, un artista con una imaginación llena de sensibilidad y una perfecta ejecución, fue el más destacado de ellos, creando (en Christiania) esmaltes translúcidos de extremada belleza y refinamiento. Una de sus obras en particular estaba exquisitamente diseñada en lo referente a forma y color: una copa de esmalte azul sobre un pie, que parecía dispuesta a abrirse como el cáliz de una flor mágica.

Por último, también fueron dignas de admiración las siguientes obras: las hermosas obras de barro cocido de Lerche y los tapices de Frida Hansen (junto con los tapices más anticuados de Gehrard Munthe y Holmboe).

El pabellón ruso

Rusia y Finlandia sorprendieron y deleitaron a los espectadores. Aquí, más que en ninguna otra parte, triunfó apropiadamente dentro del *Art Nouveau* una tradición nacional sin adulterar. En pocas palabras, Rusia redescubrió los tesoros ocultos de su pasado y despertó al espíritu profundo de sus gentes. Llegó un día en que Rusia (como Inglaterra), en plena revolución estética, se sintió asombrada de ver cómo se erigía un monumento latino (que ciertamente se destacaba del resto, creado por un talentoso arquitecto francés, pero que no dejaba de ser una copia de la Catedral de San Pedro de Roma) en el centro de su capital para ejercer de catedral de su fe ortodoxa griega. Así, Rusia (como Inglaterra) deseaba un arte nuevo que respondiera a su nuevo patriotismo, sentido con fervor. A pesar de que era notablemente hermosa la estatua de Pedro el Grande coronado con laureles y heroicamente desnudo en el invierno de Moscú bajo su divina toga imperial, a cargo de Etienne Falconnet, no fue tan valorada por los rusos, quienes estaban ya en proceso de liberarse de la influencia occidental, como la vigorosa y soberbia estatua de Pedro el Grande con sus botas puestas, agarrando majestuosamente en una mano su vara de mando con autoritaria determinación: el Pedro el Grande a cargo del primer escultor ruso verdaderamente grande, Markus Antokolski.

En el campo de la arquitectura, este sentimiento patriótico generó el altamente respetado estilo neo-ruso, que fue especialmente frecuente en Moscú, en la Iglesia del Santo Salvador y en la Plaza Roja, en el Museo de Antigüedades y en el nuevo Gastinoï-Dvor. Hubo ingeniosos arquitectos muy seguros de su propio gusto que hicieron un brillante uso de las cubiertas de esmalte y mosaico en la decoración de gran riqueza policroma de iglesias, monumentos y casas, como por ejemplo la casa Igoumnov, en Moscú, de estilo neo-ruso.

Pero el movimiento estético nacional se hizo notar, en primer lugar, en la música. La nueva Rusia se había dignado a escuchar su música popular, todas las canciones del pueblo con las que los rusos lloraban, penaban y suspiraban, o de repente saltaban con regocijo y *joie de vivre*, riendo salvajemente y bailando a lo largo del Volga y el Mar Negro, canciones en las que la nueva Rusia descubrió la melancolía, las penas, los sueños y las alegrías de sus gentes. Los rusos escuchaban con sorpresa y deleite canciones tristes que expresaban la pena infinita de las estepas rusas, canciones solitarias que reflejaban el sombrío otoño ruso y los cielos invernales, así como canciones delicadas y extrañas llenas de los afectos y la excentricidad de los individuos en medio de su vasto mar de gentes. Así que, tras Glinka, surgieron los siguientes compositores rusos: Cui, Borodine, Tchaikovsky, Mussorgsky, Balakirev, Seroff, Rimsky-Korsakov y sus seguidores. Para empezar, querían volver a ser rusos de nuevo (o, simplemente, seguir siendo rusos). Aunque no lograrían llevar a cabo todas sus promesas y alcanzar todos sus sueños, crearon sin embargo una nueva escuela de música, vital y activa, que se hizo ilustre.

En el reino de la pintura, algunos artistas rusos consiguieron librarse de influencias extranjeras. Pero, para nuestros ojos, el hombre que aportó la mayor contribución al nuevo arte

Mikhail Vrubel,
La Princesa de los Cisnes, 1900.
Óleo sobre lienzo, 142.5 x 93.5 cm.
Galería Estatal Tretyakov, Moscú.

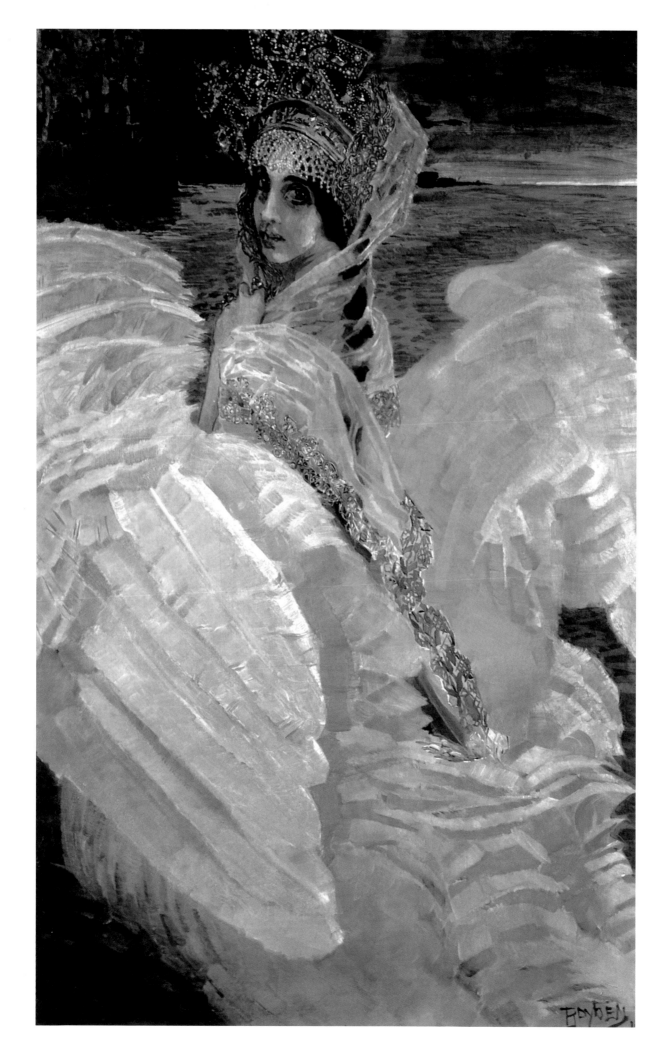

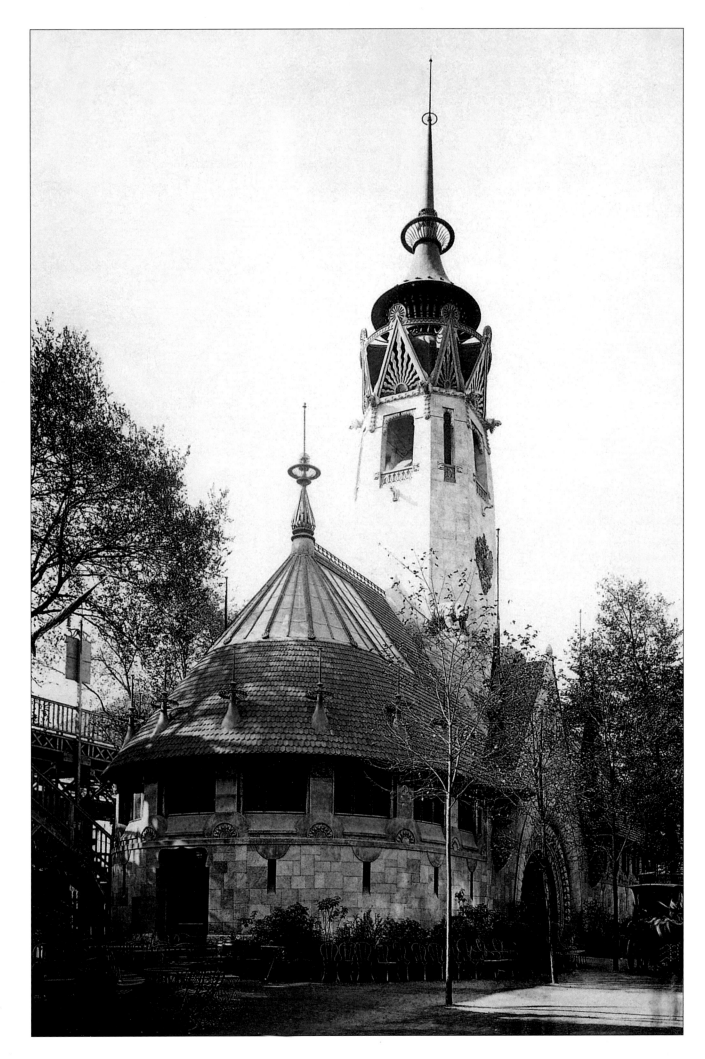

decorativo fue incuestionablemente Viktor Vasnetsov, un artista supremo. Fue una sorprendente muestra de ignorancia acerca del arte extranjero que nadie en la Exposición supiera cómo clasificarle o juzgarle (por no mencionar el hecho de que su obra, simple y llanamente, careció de la representación que merecía). ¡Un maestro así merecía algo más que una medalla de plata! Para nosotros, Vasnetsov está entre los mejores artistas rusos y europeos, junto con Ilya Répine, Antokolski y el asombroso Troubetzkoï, recién surgido, aunque por temperamento y por su arte, los últimos artistas son más occidentales que Vasnetsov, menos fieles a la antigua tradición que él, y étnicamente semi-orientales. Vasnetsov fue el único responsable de casi toda la decoración de la Catedral de San Vladimir de Kiev, uno de los monumentos más gloriosos del arte ruso contemporáneo. En esta iglesia, al igual que en otros lugares, Vasnetsov dotó a muchas pinturas de un conmovedor misticismo religioso y nacional. El legendario espíritu antiguo de Rusia vuelve a cobrar vida con Vasnetsov. Este místico es además (y por encima de todo) un exquisito maestro ornamentalista, un miniaturista cuya obra parece haber surgido de los conventos de tiempos pasados.

Algunos de los menús de Vasnetsov (por ejemplo, la carta destinada al banquete de la última coronación) son obras maestras del más puro estilo ornamental ruso. Por último, Vasnetsov decoró y amuebló su *isba* de Moscú (una cabaña campestre de estilo septentrional) a la última moda, lo que parecía ser el estilo más tradicional y a la vez más sencillo: el estilo rústico. Quizá esta casa, donde Vasnetsov era el autor de todo y donde todo contribuía a crear un conjunto armónico, es el origen del delicioso nuevo arte decorativo que vemos ahora florecer en Rusia y que recibió un fuerte impulso merced a la victoria de Vasnetsov en la Exposición que nos ocupa.

Es bien conocido el favor del que disfrutaron al norte del Kremlin todos los artistas que contribuyeron a la Villa Rusa de la Exposición en los Jardines de Trocadero. Pero un maestro sobresalía del resto: M. Constantin Alexeievitch Korovine, un pintor, escultor y arquitecto que fue el responsable de las construcciones vigorosas y coloristas de tendencia *naïve* dentro del popular estilo septentrional. Como pintor, Korovine creó también los paisajes decorativos del Palacio Ruso de Asia, donde reveló su talento lleno de sinceridad e individualismo. Cualquiera que haya observado detenidamente la colección de álbumes existente en la casa Mamontof, o quien haya podido admirar los deliciosos instrumentos de cuerda rusos conocidos como "balalaikas" hechos por Alexandre Lakovlevitch Golovine, Malioutine, la princesa Ténicheff y Korovine (de nuevo) comprenderá de qué manera tan acertada se regeneró el arte decorativo en Rusia a partir de los recursos misteriosos y estimulantes de la tradición popular.

Por último, el arte del esmalte exhibió su brillantez al máximo a través de Owtchinnikoff y Gratscheff. [9]

El pabellón finlandés

Finlandia estaba ubicada a una cierta distancia de Rusia en la exposición, como si los finlandeses quisieran distinguirse de los rusos. El pabellón finlandés, extremadamente original, era una auténtica obra maestra en cuanto a decoración y arquitectura. También proporcionaba una buena prueba de hasta qué extremo el arte más moderno podía inspirarse en la tradición pasada y cuán acertado resultaba para una gente de orgullo y pasión nacional adherirse a su propia tradición. Todo el mundo elogió con razón a Eliel Saarinen, el artista sensible y excepcional que creó el pabellón finlandés. Toda la ornamentación del pabellón, tanto la exterior como la interior, era nueva y fascinante, armoniosa en cuanto a la línea y el color, solemne, impecable. Representaba un arte que era completamente individual y remoto, ajeno, extraño, y aún así muy moderno, en el que se reconocían, trasvasadas con gusto exquisito, las reminiscencias de un pasado profundo, incluyendo recuerdos de antiguas casas campesinas o anticuadas iglesias de pueblo con sus campanarios.

Gesellius, Lindgren & **Saarinen**,
Pabellón Finlandés para la Exposición Universal de París de 1900.
Fotografía.
Museo de Arquitectura Finlandesa, Helsinki.

Una hermosa ilustración era la de Kalewala, a cargo de Akseli Gallen-Kallela, cuyas pinturas murales para este pabellón revelaban un genio místico al que rondaban leyendas heroicas y divinas.

El pabellón rumano

Rumania, que debe su herencia artística a oriente y a la iglesia ortodoxa griega, estaba recomponiendo sus recuerdos, sus fragmentos dispersos (al igual que hizo Hungría), a fin de forjar un nuevo arte, al menos dentro del campo de la arquitectura. La reina de Rumania (que, además de reina, era una respetada poetisa y artista) presidió esta positiva restauración de la tradición nacional y contribuyó a ella más que nadie en su país. No sólo contribuyó en la arquitectura de iglesias, edificios y casas, que frecuentemente estaban decorados espléndidamente con policromía oriental, sino también en el arte exquisito del bordado que decoraba las prendas de vestir que aún hoy continúan siendo tan coloridas en muchas regiones de Rumania, y que se está abandonando paulatinamente y quizá pronto desaparecerá, a pesar de lo que se procura hacer con esas otras reminiscencias del pasado aún apreciadas, como son la canción y la danza popular.

El pabellón suizo

Dentro de los países más pequeños, que a veces pueden ser muy grandes en su sentido de la historia y en su actividad actual, Suiza posee gran interés para nosotros, ya que estaba reivindicando sus antiguas tradiciones artísticas para revitalizarlas y modernizarlas. Suiza estaba orientada en esta dirección ya en la última Exposición de Ginebra, que reveló (aunque con menor efectividad y no tan a fondo como en los fantásticos museos nacionales fundados en Basilea y Zurich) un arte nacional que era verdaderamente suizo y fue o bien malentendido o bien desconocido para nosotros, un arte suyo propio, a pesar de que ciertamente existiera más de una influencia extranjera (principalmente de Alemania). Nada podía ser más original, encantador y alegre que la decoración de sus pabellones de gastronomía y su pabellón dedicado a la industria relojera suiza, a cargo de Bouvier.

Finalmente, deben apuntarse los siguientes logros por parte de Suiza: los esmaltes *cloisonné* sobre madera o escayola, tan deliciosos en la decoración a cargo de Heaton de Neufchatel; las habilidades de Saint-Gall y Adlissweill (que justificaban una gran vigilancia por parte del comercio francés de la seda de Lyon, a raíz del celoso respeto que suscitaban estos inquietantes rivales suizos); la enorme atención consagrada al necesario renacer de todas las formas artísticas; y la obra de la Escuela de Artes Industriales de Ginebra.

La Exposición Universal de 1900 presentó un panorama del desarrollo del *Art Nouveau* mucho más grandioso que la imagen del *Art Nouveau* que se conservó a lo largo de las décadas posteriores. Dicho evento supone, por tanto, un auténtico testamento para la tendencia que nos ocupa, definiendo el nuevo movimiento como poco menos que universal y además de carácter altamente nacional. La renovación estética que surgió de las Artes Decorativas y que rápidamente se extendió a otras áreas (como la arquitectura y la música), abogando por la Unidad de Obra (un Arte en todo y para todo), estuvo verdaderamente presente en casi todos los países occidentales, pero cada uno de ellos eligió aplicar su propio gusto a la tendencia y, de este modo, el movimiento fue un fenómeno cultural polifacético entre las diferentes poblaciones. El *Modern Style* inglés (surgido del movimiento de Artes y Oficios), el *Art Nouveau* francés, el *Jugendstil* alemán, e incluso el movimiento de *Secesión* austriaco constituyen todos ellos un buen ejemplo. Si bien los ideales de modernidad y estética permanecían iguales, las obras en sí siempre respondían a un gusto y una pericia puramente nacionales.

Akseli Gallen-Kallela,
La Llama (en finlandés ryijy rug), 1899.
Lana tejida.
Museo de Arte y Diseño, Helsinki.

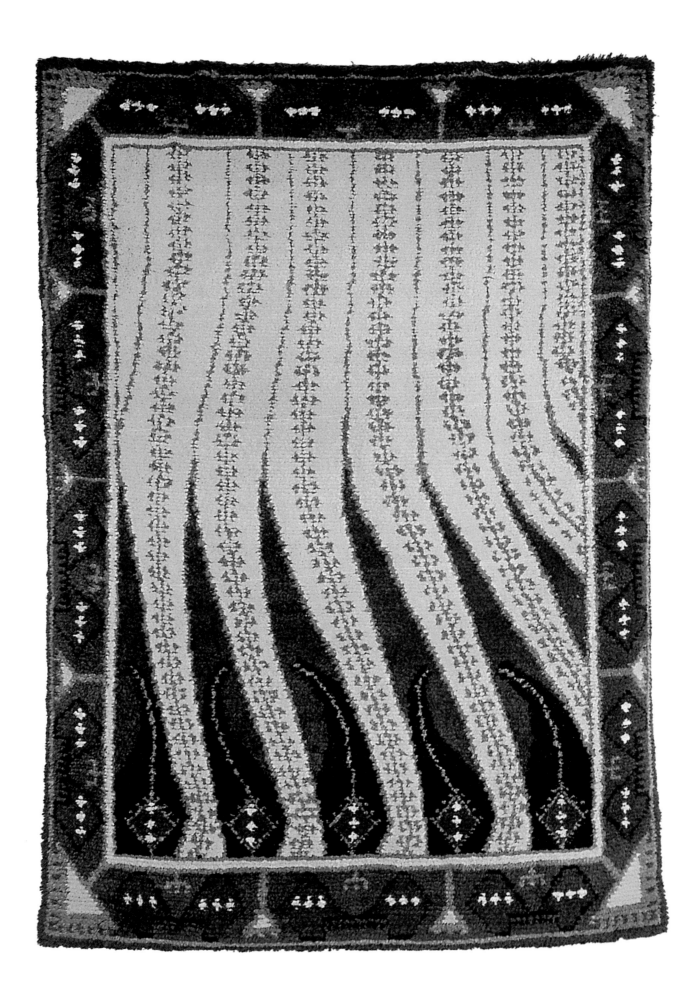

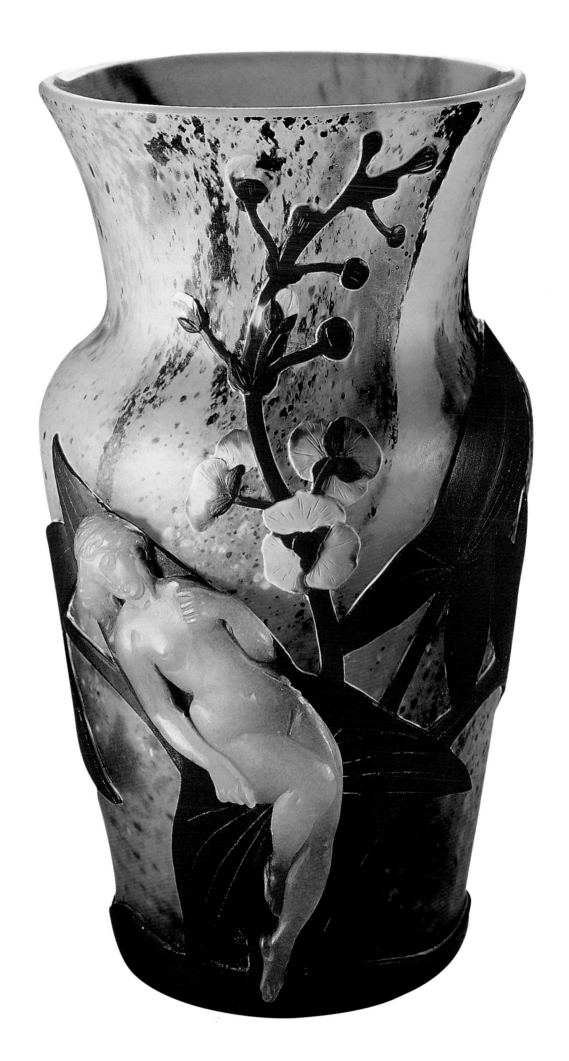

Conclusión

el *Art Nouveau* se confirmó como tendencia en 1900 a resultas de la Exposición Universal, que proclamó la victoria prácticamente universal del movimiento.

El *Art Nouveau* implicaba maravillas de la joyería, bisutería, cristal, mosaicos y cerámica, de factura tanto francesa como extranjera.

Al principio, el *Art Nouveau* fue producido por arquitectos y decoradores que retornaban a sus raíces dentro de las tradiciones nacionales (o que simplemente deseaban permanecer fieles a ellas), y que fueron capaces de extraer nuevas variaciones espléndidas y deliciosas a partir de los viejos temas domésticos que habían sido olvidados en mayor o menor medida.

El *Art Nouveau* fue también obra de arquitectos franceses como Paul Sédille y Jean-Camille Formigé, quienes (pisándole los talones a sus predecesores Henri Labrouste y Emile Vaudremer), con gran entusiasmo, combinaron lo novedoso con talento, gusto e ingenio, y fueron capaces de introducir obras ornamentales de hierro y cerámica en el armazón estructural visible de las casas y construcciones modernas.

Art Nouveau era la excéntrica Barcelona de Gaudí (a pesar de haber estado notoriamente ausente de la Exposición Universal de 1900), que dotaba a España de una imagen tan colorista y apropiada.

Art Nouveau era la obra de arquitectos ingleses, belgas y americanos que no estaban sujetos a los principios clásicos ni a la imitación de los modelos griegos e italianos, sino que estaban profunda y completamente comprometidos con la vida moderna, y que crearon un estilo solemne y refinado que no siempre era copiado con fidelidad por sus imitadores, una obra que era nueva y original, y a menudo excelente: una arquitectura joven y vital que representaba con autenticidad a sus respectivos países de origen y su época.

El *Art Nouveau* significaba papel tapiz de colores pastel, tapices [10] y tejidos que hacían que los interiores franceses cantaran con armonías exquisitas y las paredes francesas se desataran con un estallido de nuevas floras y faunas deliciosas.

El *Art Nouveau* apareció en forma de libros ilustrados, como los decorados por Eugène Grasset, Alphonse-Etienne Dinet, James Tissot, Maurice Leloir y Gaston de Latenay, en Francia; Morris y Crane, entre otros, en Inglaterra; artistas alemanes en Berlín y Munich; y artistas rusos en Moscú. [11]

Para unos pocos maestros en Francia, Inglaterra y Estados Unidos, *Art Nouveau* era también el arte de la encuadernación de libros.

Art Nouveau era también el arte de los carteles, ya que se hacían cada vez más necesarios en aquella época de publicidad insistente. Por supuesto, nos referimos al cartel tal y como fue creado por Jules Chéret, al modo en que se interpretaba el término siguiendo su ejemplo y como aún se continúa interpretando en Inglaterra, Estados Unidos, Bélgica y Francia por parte de muchos artistas excepcionales de estilo imaginativo: carteles que muestran deliciosos caprichos de color, armonía y línea, a veces exhibiendo gracia y belleza, y carteles que muestran fuegos artificiales o alardes publicitarios, empleando colores chillones y brillantes. [12]

Art Nouveau eran los grabados de Henri Rivière, respetado intérprete del paisaje francés y parisino. En la simplicidad de sus imágenes, Rivière a veces imprimía mayor autenticidad y una poesía más genuina y conmovedora que la que se podía encontrar en obras de los maestros clásicos más reconocidos, y su maravillosa interpretación, perfecto color y elocuente impresionismo evocaban e incluso sobrepasaban las obras japonesas en las que se había inspirado.

Eugène Michel,
Jarrón.
Cristal al camafeo grabado a la rueda.
Colección Robert Zehil.

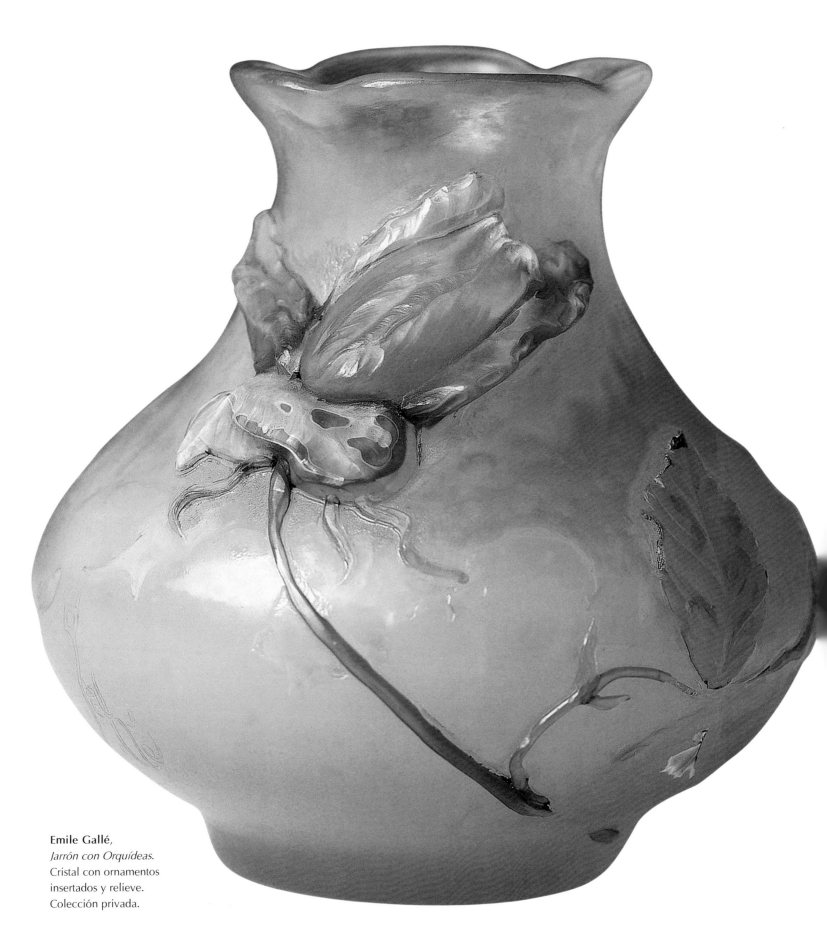

Emile Gallé,
Jarrón con Orquídeas.
Cristal con ornamentos
insertados y relieve.
Colección privada.

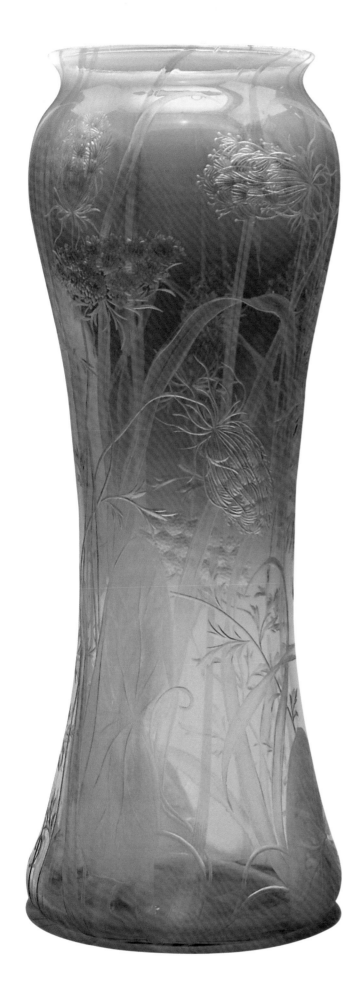

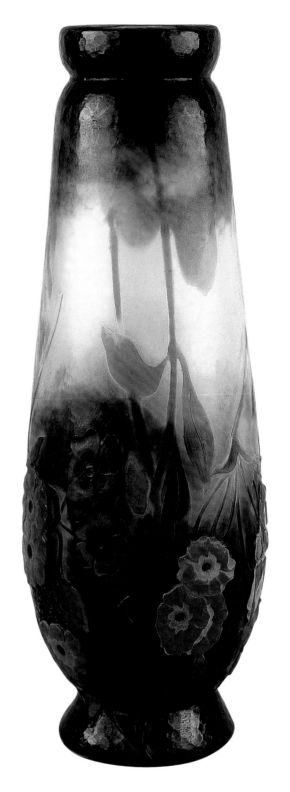

Tiffany & Co.,
Jarrón, 1895-1898.
Cristal *Favrile,* tallado y grabado.
Museo Metropolitano de Arte, Nueva York.

Daum,
Jarrón.
Cristal al camafeo tallado.
Colección privada.

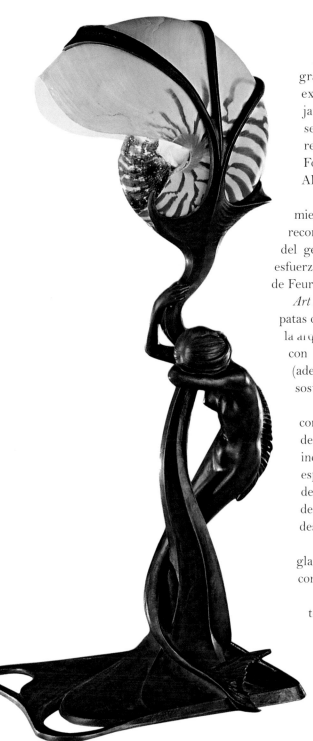

Gustav Gurschner,
Lámpara de Nautilo, 1899.
Bronce y concha de nautilo.
Museo de Bellas Artes de Virginia,
Richmond.

Anónimo,
Cartera en su Soporte.
Piel.
Colección Robert Zehil.

Art Nouveau era el arte de los maestros menores creadores de estatuillas, cuyas graciosas novedades adoptaron la forma de delicados figurines colgando, agachados o extendiéndose en una suave desnudez sobre cualquier objeto imaginable (como copas, jarrones o accesorios de escritorio), así como plasmándose también en obras más serias, de bronce, mármol o marfil. En Francia, se incluían entre estos maestros el refinado Carl Wilhelm Vallgren, Jean-Paul Aubé, Raoul Larche, Agathon Léonard y Fortini; mientras que Bélgica tenía a Charles Samuel; Viena, a Gustav Gurschner y Alemania, a la sra. Burgev-Hartman.

Dentro del movimiento del *Art Nouveau*, la bisutería francesa tenía a Lalique, mientras que el arte del cristal tenía a Gallé y a Tiffany. Las aportaciones hoy reconocidas de Gallé sobrepasaban con creces el mero talento, adentrándose en el reino del genio y el ingenio extraordinarios. También son dignos de mención los arduos esfuerzos y la a menudo hermosa ejecución de Plumet y Selmersheim, Majorelle, Gaillard, de Feure y Colonna.

Art Nouveau era el mobiliario de Van de Velde y Horta: los escritorios y sillas que tenían patas de inspiración vegetal, los tocadores y aparadores que se fundían perfectamente con la arquitectura con la que estaban coordinados. En el mobiliario (que a menudo se trataba con mano experta), destacó la nueva biblioteca de estantería abierta, que contenía (además de libros) bibelotes, figurines y elementos de cerámica y cristal que eran un sostén vital para la vista, al igual que los libros lo eran para la mente.

Lo que resultaba aún más extraordinario y típico del nuevo estilo (y lo que se convirtió en algo habitual y sigue siéndolo), fue el armario ropero inglés con espejo de cuerpo entero y el interior de baño completamente diseñado y decorado, incluyendo otra novedad inglesa que se convertiría en algo habitual: el *étagère* con espejo similar al cristal de chimenea. Aquí viene a la mente también la obra exquisita de Charpentier y Aubert, por ejemplo, su revestimiento de paredes con cerámica decorativa representando vegetación acuática con una greca de esbeltos bañistas desnudos.

Art Nouveau era la decoración de la chimenea y el manto cubierto con ladrillo glaseado o azulejo, madera, cobre brillante u ónix, lo que fue concebido y ejecutado con mayor efectividad por parte de los ingleses.

Además, hay que tener en cuenta la innovación que aportó este período en el terreno de la iluminación de interiores, que en el pasado habían sido a menudo demasiado oscuros y cubiertos con demasiada pesadez. Aquí el *Art Nouveau* se asocia con aplicaciones de la electricidad verdaderamente mágicas (aún no agotadas del todo), lo que no hay duda que supuso una gran ayuda para el movimiento. La electricidad se prestaba a todas las necesidades generadas por la iluminación y ya entonces requería una transformación en lámparas, lo que fue tratado con gran creatividad en Alemania, Inglaterra y Estados Unidos, donde, en manos de Tiffany, la lámpara se transformó adoptando una gran variedad de configuraciones, formas y posibilidades de iluminación. Así, los interiores podían ser iluminados con encanto por medio de cristal opaco coloreado con maestría y suavidad para adoptar la apariencia de ónix, jade o piedras extrañas, y al mismo tiempo disponer de cristal fabricado por Tiffany y lámparas de Gallé o Daum que condimentaban la mezcla con el encanto de su iluminación y mágica iridiscencia.

El *Art Nouveau* es la suma de todos estos artistas. Sólo sus nombres evocan ya aquel período, tan amado por nuestras ciudades modernas, que rompió decisivamente con el pasado y permitió al arte experimentar una renovación: una renovación conservada para siempre en las palabras "Art Nouveau" y... ¿a qué honor mayor podría aspirar un movimiento artístico que al de ser eternamente nuevo?

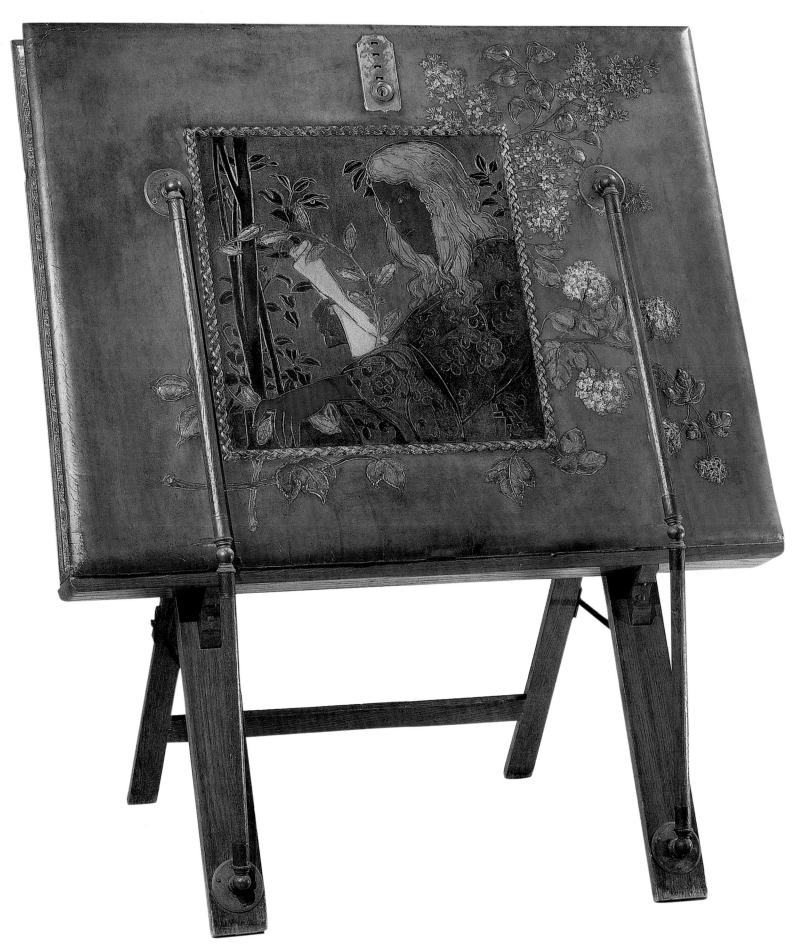

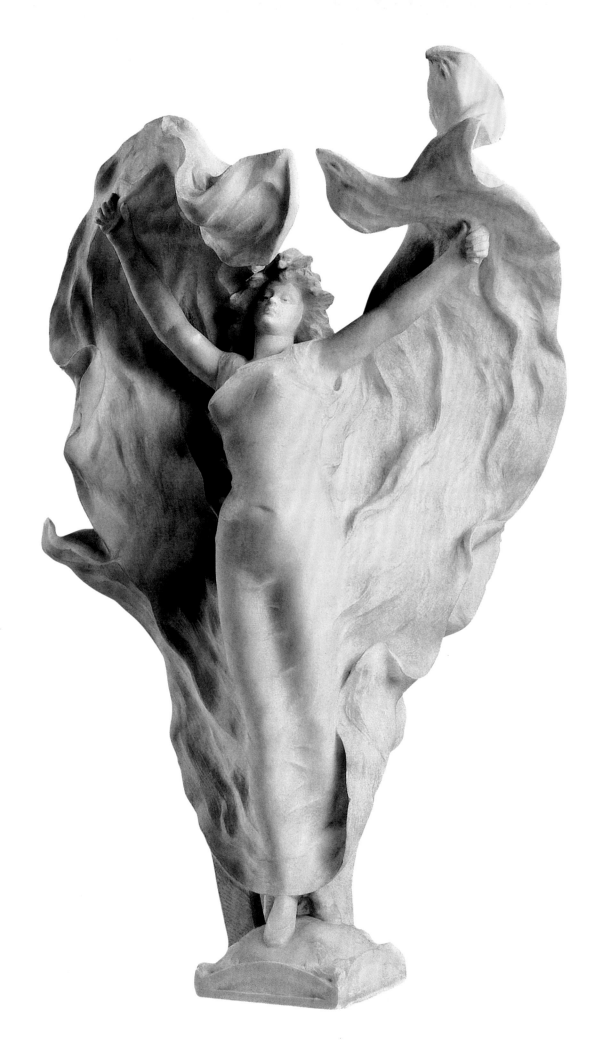

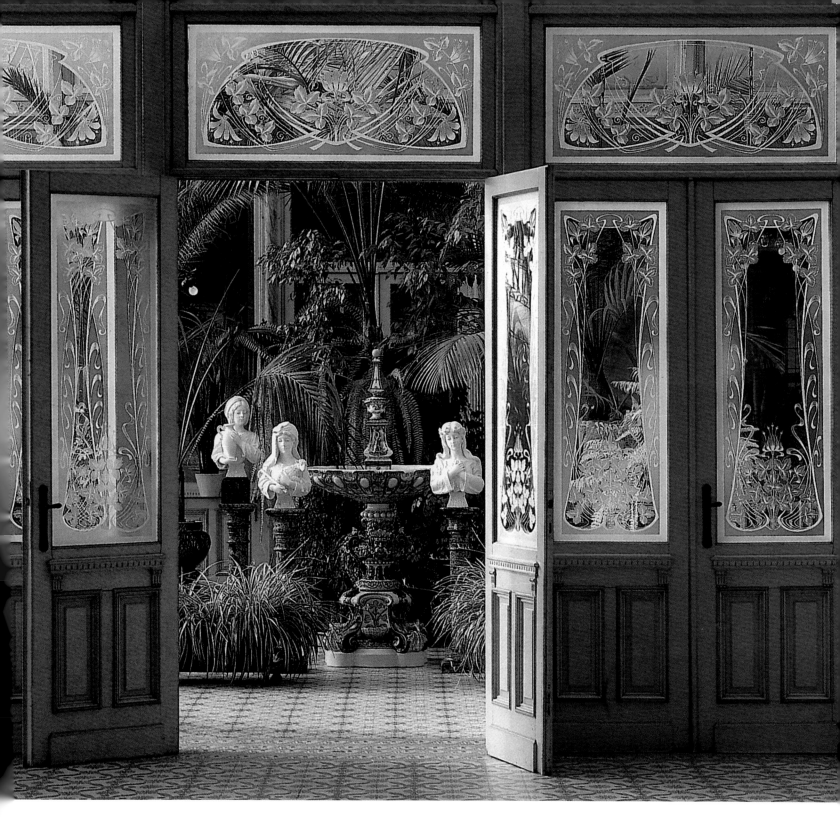

Charles Henri Delanglade,
Loïe Fuller.
Mármol.
Colección Robert Zehil.

J. Prémont y **R. Evaldre**,
*Jardín de Invierno en la Fundación de
las Ursulinas*, ca. 1900.
Wavre-Notre-Dame.

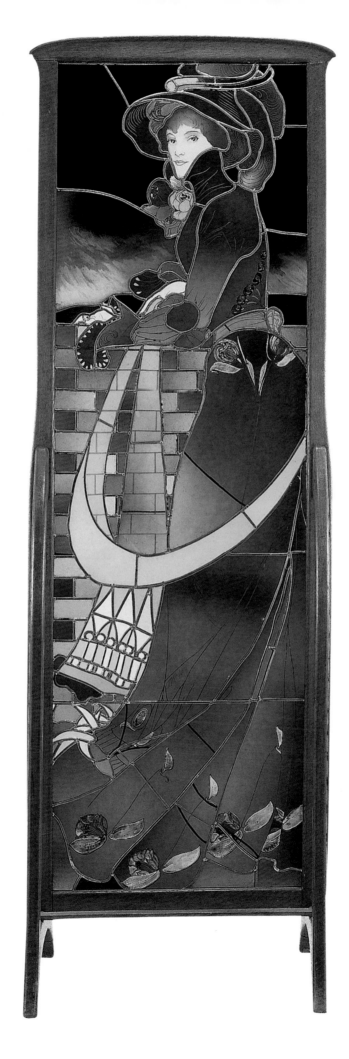

Georges de Feure,
*Panel de Cristal Emplomado
Policromado.*
Cristal.
Colección Robert Zehil.

Hippolyte Lucas,
Al Borde del Agua.
Aguatinta.
Colección Victor y Gretha Arwas.

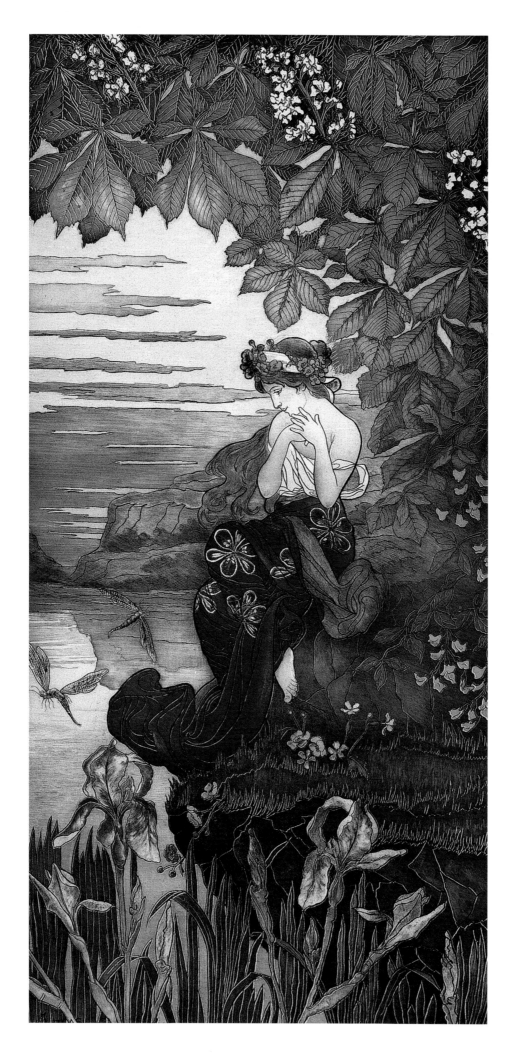

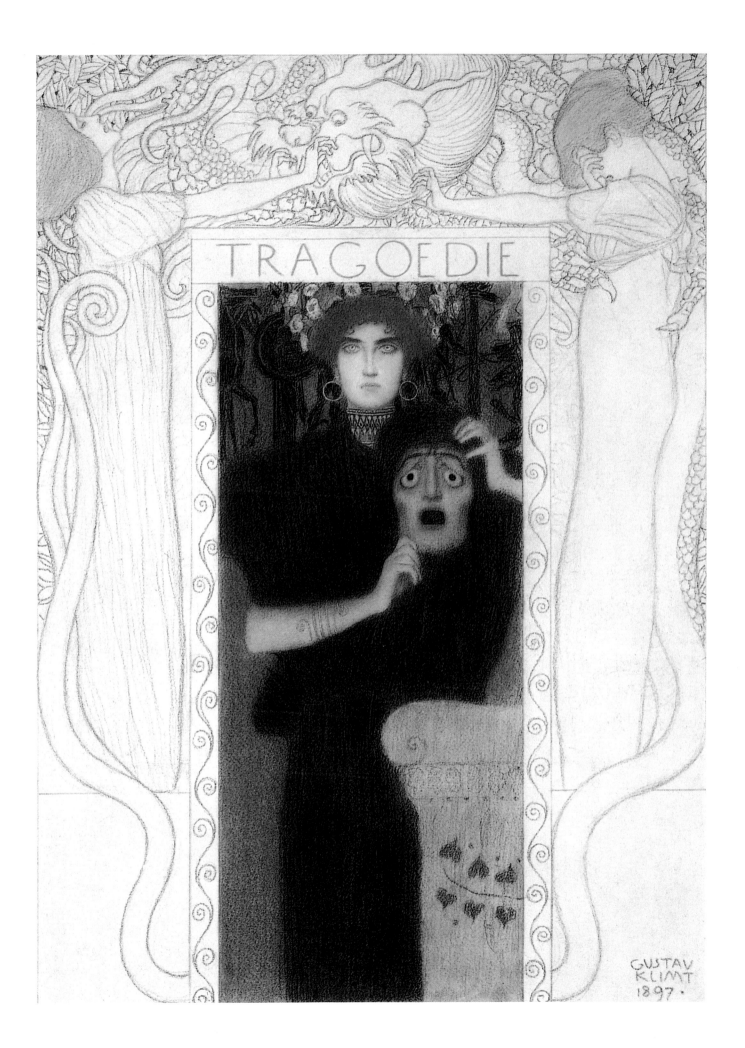

Principales artistas

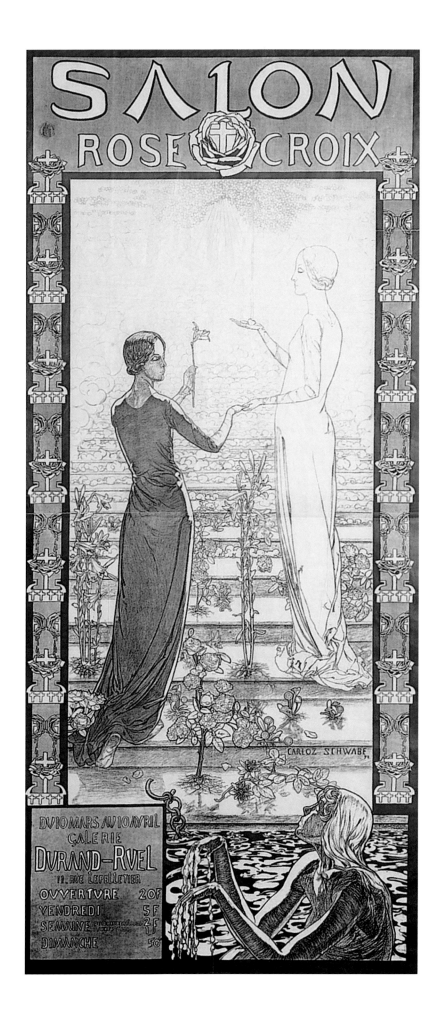

Pinturas

Fernand Khnopff (Grembergen-lez-Termonde, 1858 - Bruselas, 1921)

Hijo de un juez, Fernand Edmond Jean-Marie Khnopff nació en Bélgica, en Grembergen-lez-Termonde, en 1858. Era el mayor de tres hermanos.

En 1859, su padre fue nombrado fiscal estatal y la familia Khnopff se trasladó a Brujas.

Su hermano Georges, futuro músico, poeta y crítico, nació en 1860; su hermana Marguerite, en 1864.

Al año siguiente, la familia Khnopff se trasladó de nuevo, esta vez a Bruselas.

En la capital belga, Khnopff continuó su educación estudiando leyes en la Facultad de Derecho de la Universidad Libre y comenzó a frecuentar el estudio de pintura de Xavier Mellery. En algún momento entre 1876 y 1879 interrumpió sus estudios de derecho, para incorporarse a la Academia de Bellas Artes de Bruselas, donde conoció a James Ensor.

Los primeros cuadros de Khnopff eran primordialmente paisajes en los que se dedicaba sobre todo a reflejar la ciudad de Fosset, donde normalmente veraneaba.

Inspirado por la escritura de Gustave Flaubert, Khnopff pintó su primera obra simbolista en 1883 y participó en la fundación de Los Veinte. Mencionado en la influyente revista de arte *L'Art Moderne*, Khnopff expuso en las exposiciones anuales de Los Veinte, hasta que el grupo se deshizo diez años después.

En 1885, imbuido de fascinación por las teorías ocultistas de los Rosacruces, Khnopff conoció a Joséphin Péladan, para cuyas novelas ilustró los frontispicios. Khnopff expuso con regularidad en el Salón de arte Rosacruz.

En 1887, el artista pintó el enigmático retrato de su hermana menor Margarita que siempre conservó consigo. Tratándose de una mujer que era pura y, al mismo tiempo, atractiva sexualmente, a los ojos del pintor representaba una especie de ideal femenino y fue ella precisamente a la que Khnopff pintó varias veces en su obra maestra titulada *Memories*, al año siguiente.

Particularmente activo en el entorno burgués de Bruselas y París, Khnopff se convirtió rápidamente en el retratista de referencia.

En 1889, Khnopff, que había ido a parar a Inglaterra, comenzó a establecer contactos con pintores prerrafaelitas, en especial con Burne-Jones.

Al año siguiente, la Galería Hanover de Londres abrigó una exposición dedicada a Khnopff. Durante este período, Khnopff participó en muchas exposiciones internacionales en Londres, Munich, Venecia y París.

Khnopff es bien conocido por las tonalidades apagadas de sus colores que estimulaban la experiencia nostálgica del espectador y el desprendimiento del mundo ante sus pinturas.

Mientras trabajaba como corresponsal para Bélgica, estuvo asociado también a la revista artística *The Studio*, para la que trabajó hasta 1914.

En junio de 1898, la *Secesión* austriaca (una rama del *Art Nouveau*), dio la bienvenida a Khnopff como invitado de honor, junto con Rodin y Puvis de Chavannes. Khnopff compuso su famoso lienzo, *Les Caresses (Caricias)*, aquel mismo año.

En 1903, el financiero Adolphe Stoclet encargó a Khnopff decorar la sala de música de su mansión de *Art Nouveau*, el Palacio Stoclet, que albergaba también los famosos murales de mosaico de Gustav Klimt.

Gustav Klimt,
Tragedia (Alegoría), dibujo final, 1897.
Tiza negra y aguada realzada con blanco y oro, 42 x 31 cm.
Museo de Viena, Viena.

Carlos Schwabe,
Salón de arte Rosacruz, cartel para la primera exposición del grupo, 1892.
Litografía, 199 x 80 cm.
Colección privada.

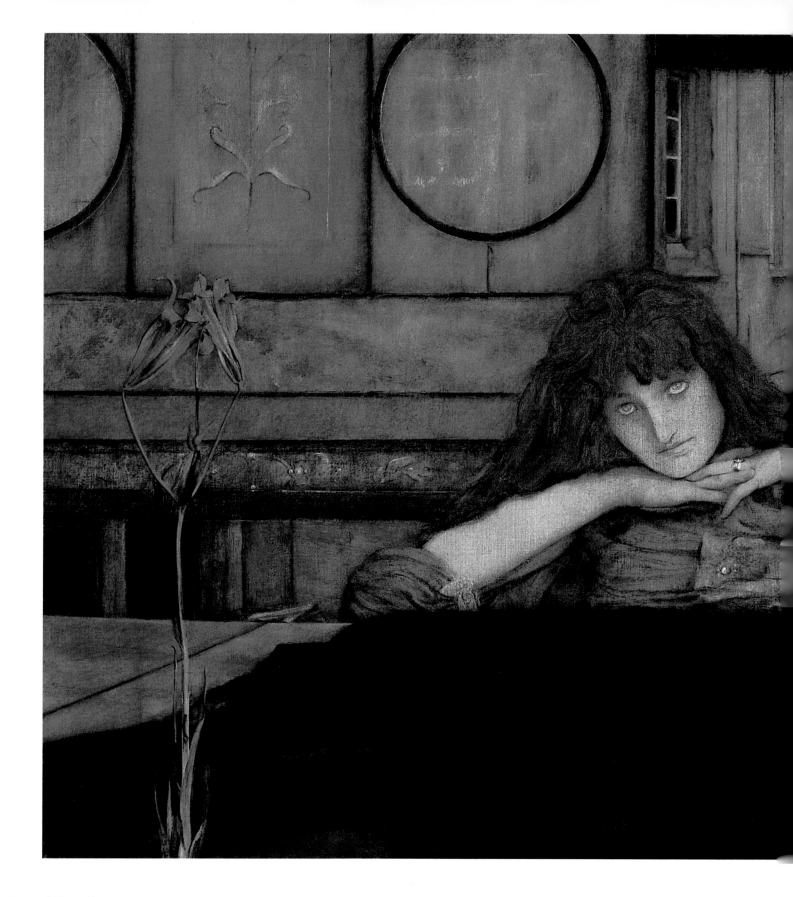

Fernand Khnopff,
Cerré Mi Puerta sobre Mí Mismo, 1891.
Óleo sobre lienzo, 72 x 140 cm.
Nueva Pinacoteca, Munich.

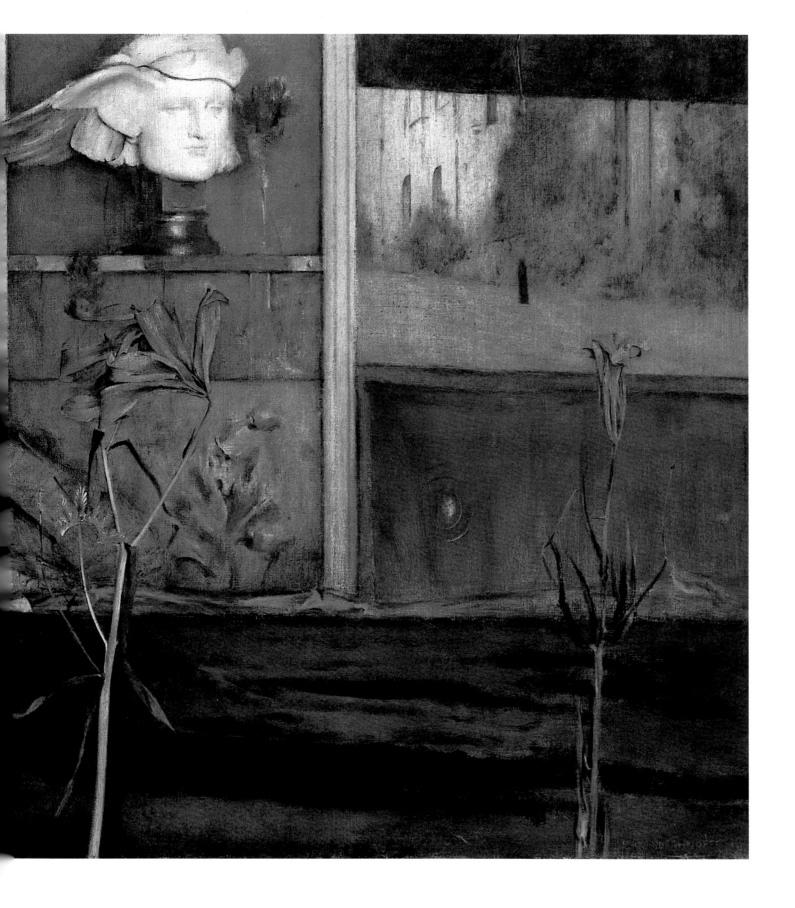

Por la misma época, Khnopff comenzó una serie de pasteles alrededor de la novela simbolista de Georges Rodenbach *Bruges la Morte (La ciudad muerta de Brujas)* y diseñó el vestuario para varias óperas representadas en el teatro de la Moneda de Bruselas.

En 1908 se casó con Marthe Worms, pero el matrimonio duró sólo tres años.

Fernand Khnopff murió en Bruselas el 12 de noviembre de 1921.

El movimiento simbolista tuvo una influencia importante en Khnopff, pero su esfuerzo por crear múltiples significados le hace formar parte igualmente de la tendencia del *Art Nouveau*. Al igual que la carrera de Jan Toorop, la trayectoria de Khnopff continuó teniendo influencia en la formación y la difusión del *Art Nouveau*; el "pintor de los ojos cerrados" inspiró a su vez a otros artistas, incluido Gustav Klimt.

Jan Toorop (Purworejo, 1858 - La Haya, 1928)

Hijo de un funcionario, cuyo trabajo requería viajar a los centros comerciales de Holanda, y de madre inglesa, Johannes Théodor Toorop, conocido como Jan Toorop, nació en Indonesia en la isla de Java en 1858.

En 1863, la familia Toorop se trasladó a la isla de Banka en el Sur de Sumatra.

Tras retornar a Holanda en 1869, Jan Toorop cursó estudios en las escuelas secundarias de Leiden y Winterswijk. En 1881 continuó su educación en la ciudad de Delft en la Academia de Amsterdam.

Como resultado de su formación, Toorop desarrolló un estilo eminentemente individual, en el que combinaba motivos originarios de Java con influencias simbolistas, creando figuras esbeltas en las que se intuía ya el estilo ondulante del *Art Nouveau*.

En 1882 se trasladó a Bruselas, donde ingresó en la Academia de las Artes Decorativas.

Dos años después, expuso en París en el Salón de los Artistas Independientes y se unió a Los Veinte en Bruselas.

Toorop realizó también varios viajes a Inglaterra, donde descubrió la obra de los prerrafaelitas y de William Morris.

En 1886 se casó con Annie Hall.

Al año siguiente, mientras *Sunday Afternoon* o *La Grande Jatte* de Seurat estaban siendo expuestos en Bruselas, Toorop cayó enfermo y se quedó temporalmente ciego.

En 1889, Toorop y su mujer se instalaron en Inglaterra junto a Guillaume Vogels, y el pintor preparó una exposición como escaparate de los artistas conocidos como Los Veinte para ser mostrada en Amsterdam. Un año después, regresó a Holanda y comenzó a pintar sus primeros lienzos puntillistas, que tenían como inspiración a Seurat.

Alrededor de 1890, Toorop se encontró con el simbolismo al descubrir la poesía del escritor belga Maurice Maeterlinck, lo que constituyó toda una revelación para Toorop. Aunque el arte de Toorop pasaría a considerarse simbolista de ahí en adelante, sobre todo debido a su uso frecuente de los temas mitológicos, el tratamiento y la ejecución de su obra permanecían firmemente anclados en el *Art Nouveau*.

Las pinturas, que evocaban el teatro de marionetas de sombras, exhibían los diseños voluptuosos y curvilíneos del papel tapiz decorativo propio del *Art Nouveau*, donde se repetían hasta la saciedad elementos y decoraciones análogas. Para la representación de todo tipo de misterios auténticos, Toorop basó sus figuras en una silueta femenina con brazos largos y esbeltos entrelazados con ondas infinitas de largo pelo, colocando todo ello en un mundo donde el cielo y la tierra no conocían límites entre sí.

Durante este período, el artista diseñó también varios carteles e ilustró varias obras, para lo que utilizó principalmente elegantes arabescos con reminiscencias de la obra de Aubrey Beardsley.

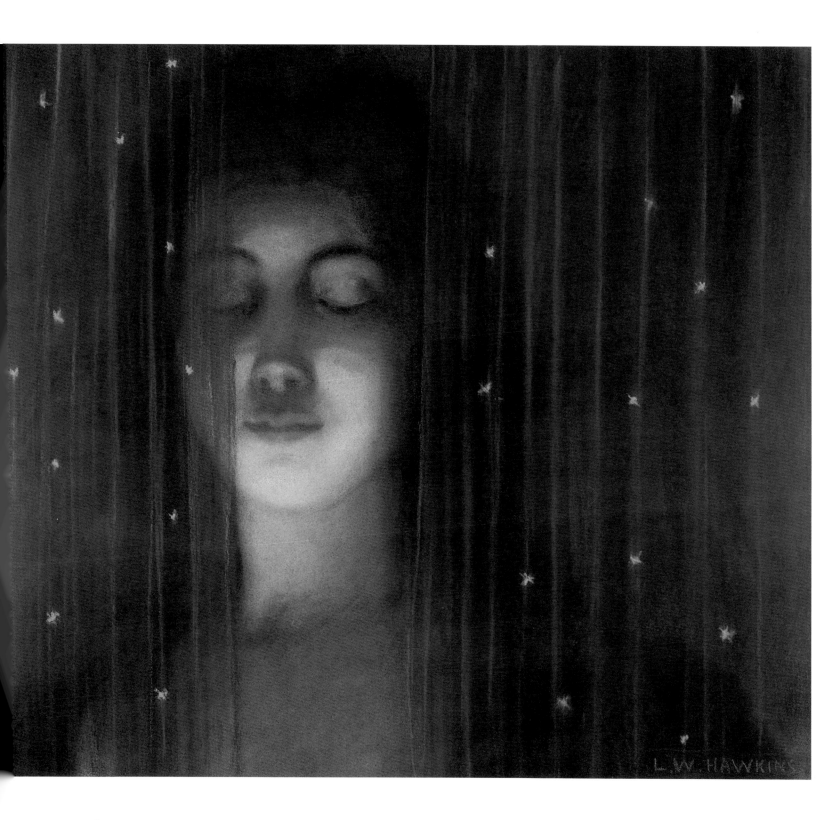

Louis Welden Hawkins,
Un Velo.
Pastel sobre papel.
Colección Victor y Gretha Arwas.

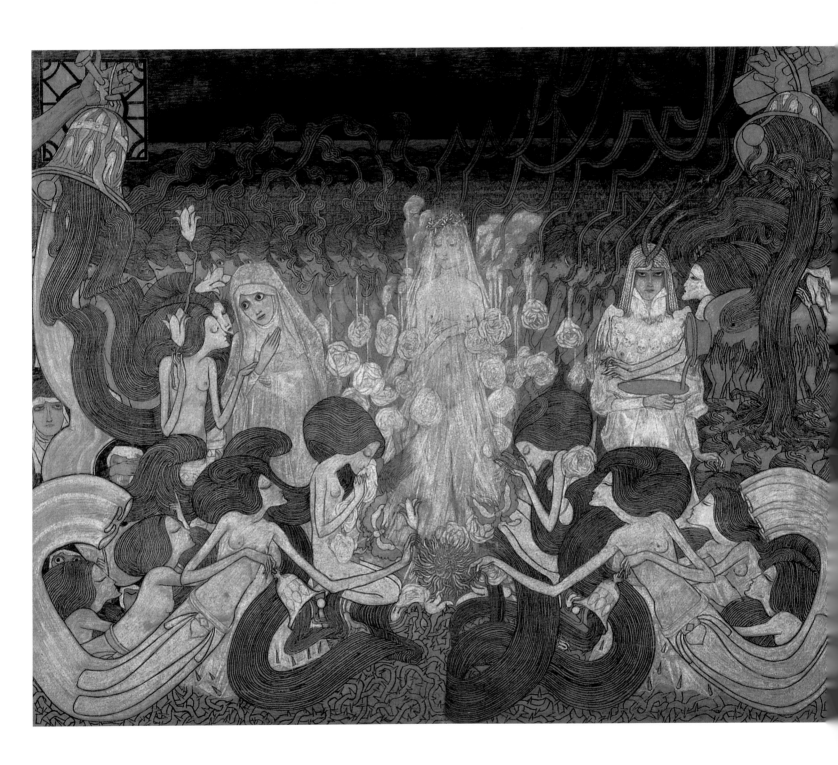

Jan Toorop,
Las Tres Prometidas, 1893.
Tizas negras y de color sobre papel,
78 x 98 cm.
Museo Kröller-Müller, Otterlo.

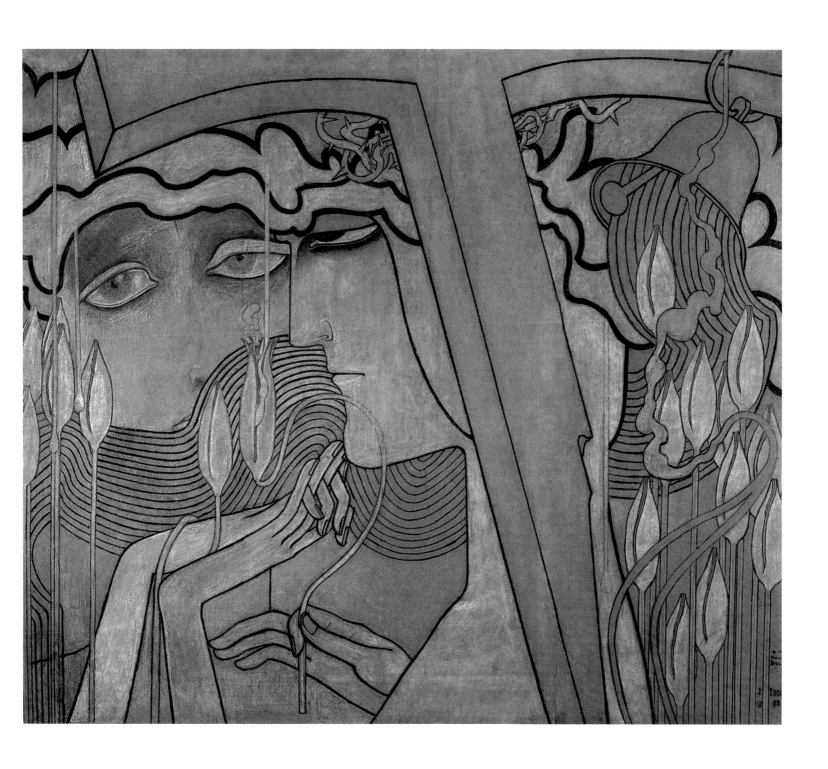

Jan Toorop,
Deseo y Satisfacción, 1893.
Pastel en papel beige, 76 x 90 cm.
Museo d'Orsay, París.

THE STUDIO

AN ILLVSTRATED MAGAZINE OF FINE AND APPLIED ART.

No. 12. March 15th, 1894.

Concerning Repousse Work
By NELSON DAWSON. (Illustrated.)

Fernand Khnopff
By W. SHAW SPARROW. (Illustrated.)

London as a Sketching Ground
LETTERS TO ARTISTS No. 6.
By HERBERT MARSHALL, R.W.S.

English Embroidered Bookbindings,
By CYRIL DAVENPORT, F.S.A.

Some Old Keys
(Illustrated), by AYMER VALLANCE.

Awards in the Pianoforte, Repoussé, Carpet, & Allongé Paper Competitions (Illustrated), &c., &c., &c.

SIXPENCE OFFICES: 16 HENRIETTA ST COVENT GARDEN, LONDON MONTHLY

En 1905, Toorop arribó al sendero de la religión y vio en ella una segunda revelación. Había sido bautizado protestante a la edad de diez años, pero se convirtió al catolicismo, y a partir de entonces estructuró su obra alrededor de su fe. Por consiguiente, su arte se hizo más religioso y místico.

Después, el pintor fue revisitando el neo-impresionismo y simplificó su estilo. Refinó sus otrora onduladas líneas *Art Nouveau*, que se hicieron rígidas y más severas, pero que aún así conservaron siempre su extrema delicadeza.

Toorop murió en La Haya en 1928.

Hasta la ruptura que supuso el siglo veinte, el arte de Toorop llenó de modo destacable el vacío existente entre el simbolismo y el *Art Nouveau*. Sus idas y venidas le hicieron uno de los representantes más brillantes del simbolismo y el *Art Nouveau*, mientras que los diferentes desarrollos de su estilo le convierten en precursor de la mayoría de movimientos de vanguardia del siglo veinte.

Aubrey Beardsley (Brighton, 1872 - Menton, 1898)

Aubrey Vincent Beardsley nació en Brighton, Reino Unido, en 1872.

El talento artístico y musical de los niños de los Beardsley, Aubrey y su hermana Mable, salió muy pronto a relucir. El joven Aubrey, sin embargo, padecía tuberculosis y sufrió un ataque a la edad de nueve años, el primero de una larga serie de crisis que le dejarían paralizado varias veces a lo largo de su vida.

Tras enfermar su madre, los niños fueron enviados a vivir con una tía en 1884.

Beardsley estudió en la Escuela primaria de Bristol durante cuatro años. En este período, ya usaba en buena medida su talento para el dibujo pintando caricaturas de sus profesores, así como ilustrando la revista de la escuela, *Past and Present*.

La primera incursión de Beardsley en el mundo del arte fue un encuentro con el famoso pintor Sir Edward Burne-Jones. Aubrey y su hermana habían aparecido por el estudio del pintor sin previa invitación y fueron detenidos por un sirviente que los interceptó en la puerta. Pero el pelo rojo de Mable hechizó la vista del maestro y les hizo un gesto permitiéndoles entrar. Profundamente impresionado por los dibujos que Aubrey llevaba en su cartera, Burne-Jones recomendó al joven artista tomar clases nocturnas en la Escuela de Arte de Westminster.

A principios de la década de 1890, Beardsley creó un buen número de importantes ilustraciones y cubiertas, en particular para *La Mort d'Arthur* de Sir Thomas Malory, una obra épica para la que dibujó más de trescientas ilustraciones, estampas y adornos.

Su encuentro con Oscar Wilde en 1893 fue decisivo. La escandalosa obra de Wilde *Salomé* se publicó en francés en 1894 y Beardsley creó las ilustraciones en blanco y negro para la traducción inglesa hecha por Lord Alfred Douglas.

Insatisfecho ya con el empleo de un solo medio de expresión artística, Beardsley sintió rápidamente la necesidad de desarrollar nuevos modos de expresión. Con este fin, se involucró en la ilustración del texto de Wilde. En respuesta a su entusiasmo, Oscar Wilde le dedicó una copia de la obra a Beardsley.

Sin embargo, el embeleso de Wilde con el joven Beardsley disminuyó cuando salió a la luz la edición ilustrada. Para Wilde, los dibujos de Beardsley en estilo *Art Nouveau* tenían demasiada influencia japonesa, lo que resultaba inapropiado para una obra bizantina. En realidad, Wilde estaba preocupado por el impacto de las ilustraciones: los dibujos de Beardsley eran tan poderosos por sí mismos, independientemente del texto, que eclipsaban la obra del escritor.

La aparición del primer volumen de *The Yellow Book*, que publicaron conjuntamente Henry Harland y él, asentó definitivamente la reputación de Beardsley. La revista fue un gran éxito

Aubrey Beardsley,
Cartel para The Studio, 1893.
Grabado.
Museo Victoria y Albert, Londres.

Aubrey Beardsley,
La Falda del Pavo Real, dibujo de la *Salomé* de Oscar Wilde, 1893.
Tinta negra y lápiz sobre papel.
Museos de Arte de la Universidad de Harvard, Cambridge.

Aubrey Beardsley,
Salomé Vistiéndose, dibujo de la *Salomé* de Oscar Wilde, 1893.
Grabado.
Colección privada.

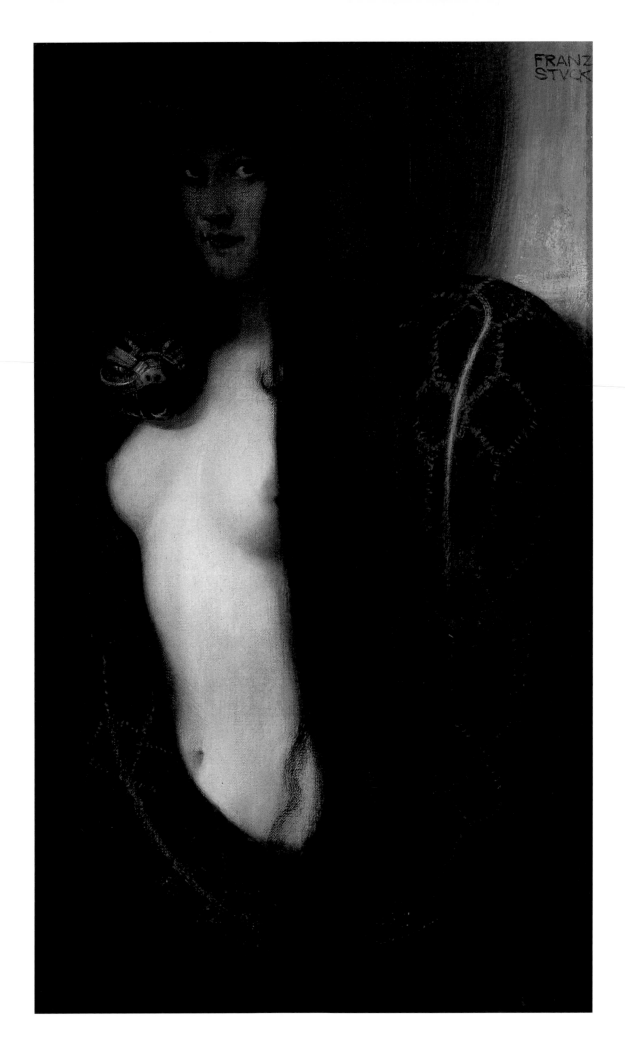

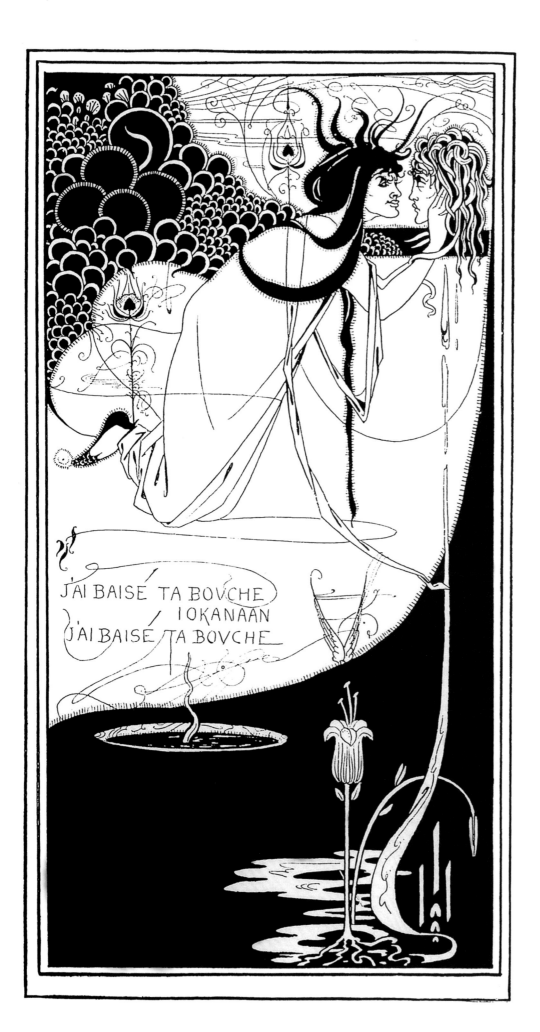

Franz von Stuck,
Pecado, 1893.
Óleo sobre lienzo, 95 x 60 cm.
Nueva Pinacoteca, Munich.

Aubrey Beardsley,
He Besado tu Boca, Iokanaan, dibujo
de la *Salomé* de Oscar Wilde, 1893.
Grabado.
Museo Victoria y Albert, Londres.

entre los lectores, pero los críticos la consideraban indecente y cargaron contra ella. Por esa misma época, Wilde se iba mostrando cada vez más resentido con respecto a la creciente participación de Beardsley en el proyecto y éste abandonó *The Yellow Book* en abril de 1895. De ahí en adelante, Beardsley ya no volvería a tener ningún contacto con Wilde. La sociedad consideró cuestionable la moral de Wilde; en mayo, Wilde fue sentenciado a dos años de trabajos forzados.

A continuación, Beardsley conoció a Leonard Smithers, conocido fundamentalmente por sus publicaciones eróticas. Juntos fundaron una revista llamada *The Savoy*, que permitía a Beardsley expresarse tanto a través de la pintura como de la escritura.

Cuando la publicación concluyó en diciembre de 1896, Beardsley siguió ilustrando a otros autores para Smithers, quien, a la postre, publicó un álbum con obras de Beardsley.

Con su salud en plena cuesta abajo, Beardsley viajó al Sur de Francia, pero el suave clima del lugar no logró producir los efectos prescritos por el médico.

En la noche del 15 ó 16 de marzo de 1898, Beardsley falleció a la edad de veinticinco años, bien como resultado de su enfermedad, bien por su propia mano, como resultado de su hastío.

A pesar de su corta carrera, el estilo innovador de los dibujos de Beardsley tuvo un impacto muy significativo en el *Art Nouveau*, al que aportó una visión en blanco y negro a la vez individual y sorprendente.

Eugène Grasset (Lausana, 1845 - Sceaux, 1917)

Eugène Grasset nació en Suiza en 1845, a la orilla del lago Leman, en Lausana.

Hijo de Samuel Joseph Grasset, artista, escultor y decorador, Eugène aprendió a dibujar con François Louis David Bocion, entrando más tarde, en 1861, en el Politécnico de Zurich, donde asistió a clases de arquitectura.

Tras culminar sus estudios, viajó a Egipto en 1866, lo que habría de convertirse en inspiración para sus futuras creaciones.

En 1869 y 1870, Grasset trabajó en su ciudad natal simultáneamente como diseñador de escenografía teatral, pintor y escultor. Al año siguiente se fue a vivir a París, donde descubrió el arte japonés y se enamoró de él, en particular a través de las fotografías de Charles Guillot.

En Francia, Grasset trabajó para varias fábricas de tapices y cerámica, e incluso para joyeros, y rápidamente se labró una buena reputación.

En 1880 diseñó un comedor y mobiliario para Guillot. El mobiliario, de roble y nogal, estaba esculpido con animales y figuras imaginarias procedentes del arte popular.

Grasset pasó los siguientes tres años ilustrando el cuento medieval *Les Quatre Fils Aymon (Los cuatro hijos del Duque de Aymon)*. Su uso de la intercalación entre texto e imagen revolucionó la estética de la ilustración de libros.

Por la misma época, contribuyó a la decoración del cabaret francés por antonomasia, llamado *Le Chat Noir*, y en 1885 diseñó su primer cartel para las *Fêtes de Paris*, lo que significó el principio de su carrera como cartelista.

Entre 1890 y 1903, Grasset impartió cursos sobre diseño decorativo en la Escuela Guérin, donde se contaron entre sus estudiantes Augusto Giacometti y Paul Berthon.

También en 1890, diseñó el cartel para *Jeanne d'Arc*, protagonizada por Sarah Bernhardt, y el logotipo *semeuse* de la sembradora empleado por el diccionario Larousse, famoso a partir de entonces. El logotipo aparecería en la mayoría de las obras publicadas por Larousse entre 1890 y 1952, fecha en la que se abandonó, antes de su reaparición en la década de los 60.

Dos años después, Grasset creó su ideal femenino, una musa verdaderamente atemporal, en su diseño para el cartel de las Encres Marquet (Tintas Marquet). Marcados por influencias simbolistas, prerrafaelitas y japonesas, los carteles de Grasset son testamento genuinos del

Eugène Grasset,
Salón de los Cien, 1894.
Impresión avanzada al estarcido para un póster en color.
Colección Victor y Gretha Arwas.

Eugène Grasset,
Contemplación, 1897.
Litografía en color sobre seda.
Colección Victor y Gretha Arwas.

Louis Welden Hawkins,
Otoño, ca. 1895.
Óleo sobre lienzo.
Colección Victor y Gretha Arwas.

105

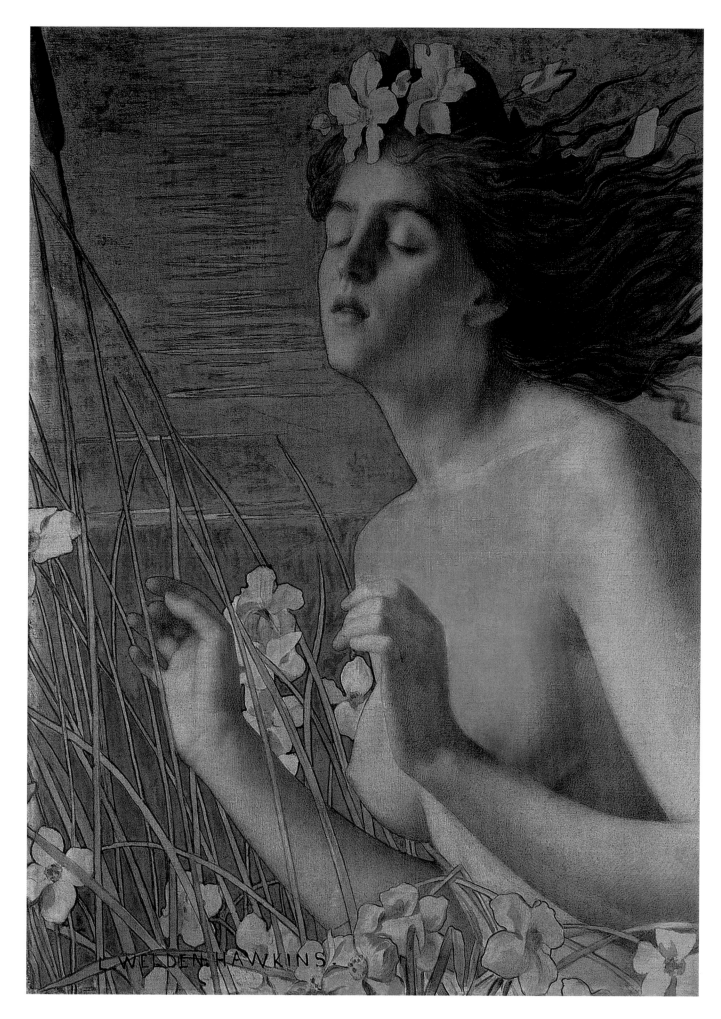

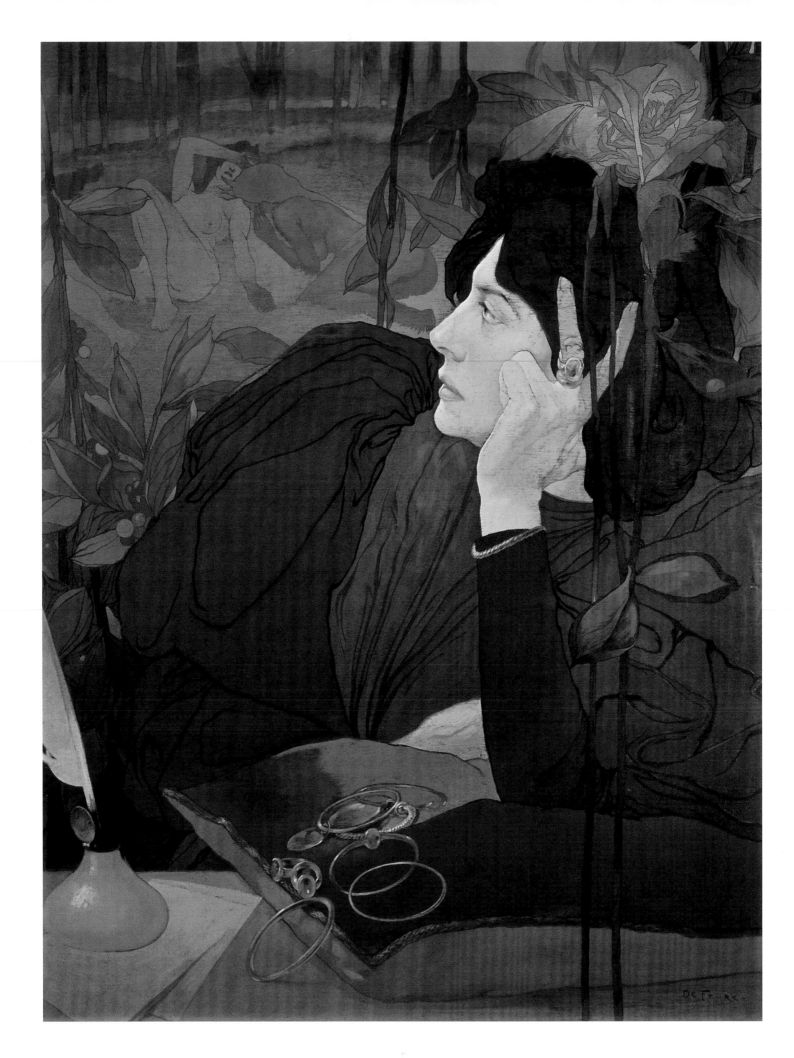

espíritu del *Art Nouveau*. Su unión perfecta entre mujer, arte y naturaleza influiría considerablemente la obra de Alphonse Mucha.

En 1894, Grasset, por aquel tiempo ya internacionalmente famoso, diseñó anuncios para *The Century Magazine* y así presentó el movimiento del *Art Nouveau* a Estados Unidos.

En 1896, su labor pedagógica le condujo a publicar *La plante et ses applications ornementales* (*La planta y sus aplicaciones decorativas*). A partir de entonces, Grasset confirmó su posición como uno de los más importantes defensores del *Art Nouveau*, y fomentó la abolición de la jerarquía entre las artes mayores y menores.

Al año siguiente, colaboró con dos nuevas revistas francesas, *Art et Décoration* y *l'Estampe et l'Affiche* (*El grabado y el cartel*).

En 1898 diseñó su propio tipo de letra para uso de la fundición tipográfica Peignot, así como el cartel para el Salón de los Cien.

En 1905, comenzó a impartir clases de Historia y Diseño de los Tipos de Letra en la Escuela Estienne y publicó su *Méthode de composition ornementale* (*Método de composición ornamental*) en 1906.

Eugène Grasset murió en Sceaux en 1917.

Georges de Feure (París, 1868 - 1943)

Hijo de un arquitecto holandés y de madre belga, Georges Joseph Van Sluyters, que empleaba el pseudónimo Georges de Feure, nació en París en 1868.

De Feure comenzó trabajando en París como actor, diseñador de vestuario y decorador de interiores.

En 1890 trabajó en el estudio de Jules Chéret, creador del cartel artístico. Durante este período diseñó carteles y creó muchas ilustraciones para varias publicaciones periódicas, incluyendo el *Figaro illustré* y el *Courrier français*.

De Feure participó en muchas exposiciones y salones, en particular el Salón de la Sociedad Nacional de Bellas Artes, el Salón de los Cien, el Salón de arte Rosacruz, el Salón de Otoño y hasta en exposiciones de pintores impresionistas y simbolistas. Su obra se presentó incluso en varias exposiciones internacionales.

En 1894, la Galería de Artistas Modernos celebró una exposición dedicada a su pintura y acuarelas, que estaban influenciadas en parte por el simbolismo y la obra de Charles Baudelaire y Aubrey Beardsley. La esfera de la obra de de Feure se definió a partir de entonces, consistiendo en reinterpretar, con incomparable elegancia, la esencia y la delicadeza de la gracia femenina.

En 1900 el artista concentró su atención en las artes decorativas.

El tratante de arte y coleccionista Siegfried Bing seleccionó a de Feure, que estaba haciendo diseños para la porcelana de Limoges, para crear dos piezas para el pabellón de Bing en la Exposición Universal, junto con Eugène Gaillard y Edouard Colonna. De Feure creó también las pinturas y paneles de cristal que decoraban las fachadas.

Al año siguiente, diseñó las pinturas decorativas para el comedor del Restaurante Konss, siendo nombrado a continuación Caballero de la Legión de Honor.

En 1902 y 1903, de Feure trabajó en la creación de varios objetos decorativos, en particular jarrones y estatuillas de porcelana.

Tras el fallecimiento de Bing en 1905, de Feure continuó con el diseño de mobiliario, en particular para dormitorios y cuartos de baño. Al igual que en sus pinturas y carteles, el artista decoró estos mobiliarios esencialmente femeninos alrededor de temáticas asociadas con las mujeres, a las que continuaba celebrando con líneas delicadas y una elegante sensualidad.

Georges de Feure,
La Voz del Mal, 1895.
Óleo sobre lienzo, 65 x 59 cm.
Colección privada.

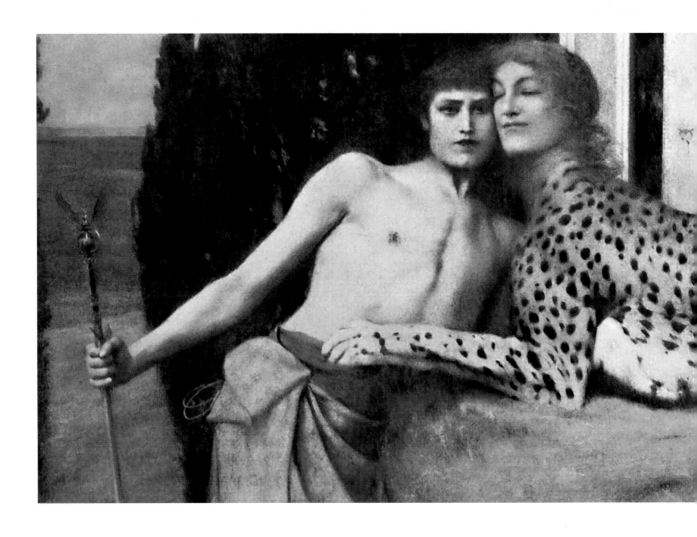

En 1909, de Feure fundó una empresa de diseño aeronáutico, para la que él mismo diseñaba los modelos de avión.

En la misma época, el artista siguió diseñando cerámicas para Edmond Lachenal, el gran ceramista francés y maestro del *Art Nouveau*. Hombre de múltiples talentos, Georges de Feure compuso también música y ballets.

En 1913, de Feure se trasladó a Inglaterra. En Londres creó varias producciones teatrales, para las que diseñó así mismo vestuarios y decoración.

Tras su retorno a París, creó nuevo mobiliario dentro del naciente estilo *Art Deco*, así como más diseños de vestuario y escenografía para el teatro.

En 1923, supervisó la decoración interior de la casa de alta costura de Madeleine Vionnet y ascendió a continuación al rango de Oficial de la Legión de Honor.

Dos años después, en la primera Exposición de Artes Decorativas, de Feure fue el responsable del diseño completo de un pabellón. En 1937, la Sección de Artes Decorativas de la Exposición Internacional le invitó a diseñar un dormitorio.

Georges de Feure falleció en 1943.

De Feure fue el perfecto representante del movimiento del *Art Nouveau*, no sólo por los temas que escogió y la manera en que los trató, sino también merced al extraordinario enfoque multidisciplinar que mostró durante toda su vida.

Alphonse Mucha (Ivancice, 1860 - Praga, 1939)

Alphonse Mucha nació el 14 de julio de 1860 en Moravia (perteneciente en la actualidad a la República Checa), en la ciudad de Ivancice. Hijo de un oficial de juzgado, creció en un entorno relativamente modesto. A pesar de los medios limitados de su familia, Mucha recibió una educación estimulante y se le animó a desarrollar su faceta artística. Su primera experiencia estética digna de mención estuvo relacionada sin duda con la iglesia barroca de San Pedro, ubicada en Brno, la capital de la región. El estilo barroco centroeuropeo, con su teatralidad sensual caracterizada por una exuberante decoración curvilínea derivada de la naturaleza, alentó su imaginación sin lugar a dudas.

Mientras trabajaba en una oficina para ganarse el sustento, Mucha dio rienda suelta a su pasión por el dibujo. En 1877, presentó en la Academia de Bellas Artes de Praga los resultados de sus esfuerzos autodidactas como aficionado, pero no consiguió ser admitido. En 1879, vio publicado en un periódico vienés un anuncio en el que se solicitaban diseñadores teatrales y artesanos por parte de la firma de diseño Kautsky-Brioschi-Burghardt. Mucha envió a dicha firma unas pocas obras y en esta ocasión sí tuvo éxito, obteniendo el empleo. Su estancia en Viena finalizó abruptamente menos de dos años después, cuando el Ringtheater fue devorado por las llamas el 10 de diciembre de 1881.

Fernand Khnopff,
Las Caricias (también llamado
La Esfinge o *Arte*), 1896.
Óleo sobre lienzo, 50 x 150 cm.
Museos Reales de Bellas Artes, Bruselas.

Mucha abandonó Viena y se fue a vivir a la pequeña ciudad de Mikulov, donde conoció al primero de los dos benefactores que influenciarían su carrera. El Conde Karl Khuen, un acaudalado terrateniente, encargó a Mucha diseñar unos frescos para el cenador del Castillo Emmahof. A partir de su experiencia inicial con la pintura mural (que ya nunca abandonó), surgió la ambición de Mucha por llevar a cabo obras decorativas a gran escala. Incluso sus carteles de la década de los 90 (sobre los que se basa fundamentalmente su actual reputación) pueden considerarse ejemplos de su vocación por la pintura mural. Tras culminar una segunda serie de murales para el Castillo Emmahof, el artista pudo continuar sus estudios, merced a la generosidad del Conde Khuen, que le dio a escoger entre Roma y París. Mucha eligió París, una sabia decisión que tendría consecuencias muy importantes.

Al llegar a París en 1888, Mucha entró en la Academia Julian, donde conoció a Sérusier, Vuillard, Bonnard, Denis y otros artistas del grupo Nabis.

Aunque el estilo y la técnica de Mucha continuaron siendo esencialmente académicos hasta mediados de la década de 1890, estaba muy profundamente influenciado por el movimiento simbolista y por el misticismo popular de los círculos literarios y artísticos parisinos a lo largo de la segunda mitad de la década de 1880.

A finales de 1889, el Conde Khuen canceló el apoyo financiero de Mucha sin previo aviso. El artista se vio obligado a abandonar la Academia Colarossi y pasó unos años de vacas flacas antes de empezar a ganarse la vida modestamente como ilustrador a principios de la década de 1890.

Fue la aparición del estilo *Art Nouveau* durante la década de 1890 lo que permitió a Mucha liberarse finalmente de la garra del academicismo y dar rienda suelta a su talento natural y su espíritu de invención.

1895 fue el año en que el *Art Nouveau* explotó en París: el año durante el que Guimard construyó el Castillo Béranger y Bing abrió su tienda había comenzado con la aparición en las calles de París del cartel de Mucha que representaba a Sarah Bernhardt en el papel de Gismonda. La enorme popularidad que alcanzó dicho cartel teatral propulsó inmediatamente a Mucha a la cúspide del éxito artístico en París. Pero el cambio que se produjo en el estilo de Mucha no se debió exclusivamente a su descubrimiento del *Art Nouveau*; fue también una respuesta a los requisitos específicos de la publicidad como nueva forma de arte.

Cuando se empapelaron con él todas las paredes de París en enero de 1895, el cartel de Gismonda causó una auténtica sensación. No sólo proporcionó de inmediato a Mucha una reputación, sino que también le dio seguridad económica plasmada en forma de un contrato por seis años para trabajar para Sarah Bernhardt. Mucha creó una sucesión de carteles que hechizaban la vista (*La Dame aux Camélias, Lorenzaccio, La Samaritaine, Médée, La Tosca* y *Hamlet*) en el transcurso de los siguientes cuatro años y supervisó también casi todos los aspectos visuales de las producciones teatrales de Bernhardt, diseñando el decorado, el vestuario y los accesorios, a veces incluso la joyería.

El éxito de su trabajo para Sarah Bernhardt significó para Mucha una larga serie de pedidos para realizar otros carteles. Siguiendo el ejemplo de Chéret, Mucha creó un tipo femenino idealizado e inmediatamente reconocible que empleó en todo tipo de anuncios, así como en papeles para cigarrillos, sopa, cerveza y bicicletas. La figura tenía algo de la alegría carnal de las rubias y pelirrojas hedonistas de Chéret, cuyas siluetas voluptuosas emergían de severos corsés; la melancolía mórbida y el refinamiento de las musas prerrafaelitas; y la peligrosa atracción de la *femme fatale* finisecular: elementos todos ellos que Mucha combinó en distinta proporción.

A finales de la década de 1890, Mucha aplicó su prodigiosa capacidad para la invención a las artes decorativas: podía diseñar mobiliario e interiores con tanta facilidad como escaparates, joyería o latas de galletas. Los contornos sinuosos y orgánicos de su estilo eran apropiados en particular para los objetos metálicos.

Germaine Boy,
El Viento del Mar (Le Vent du large).
Gouache y acuarela.
Colección Victor y Gretha Arwas.

Adrià Gual-Queralt,
El Rocío, 1897.
Óleo sobre lienzo, 72 x 130 cm.
Museo de Arte Moderno, Barcelona.

Georges de Feure,
La Puerta a los Sueños II, 1898.
Grabado coloreado a mano.
Colección Victor y Gretha Arwas.

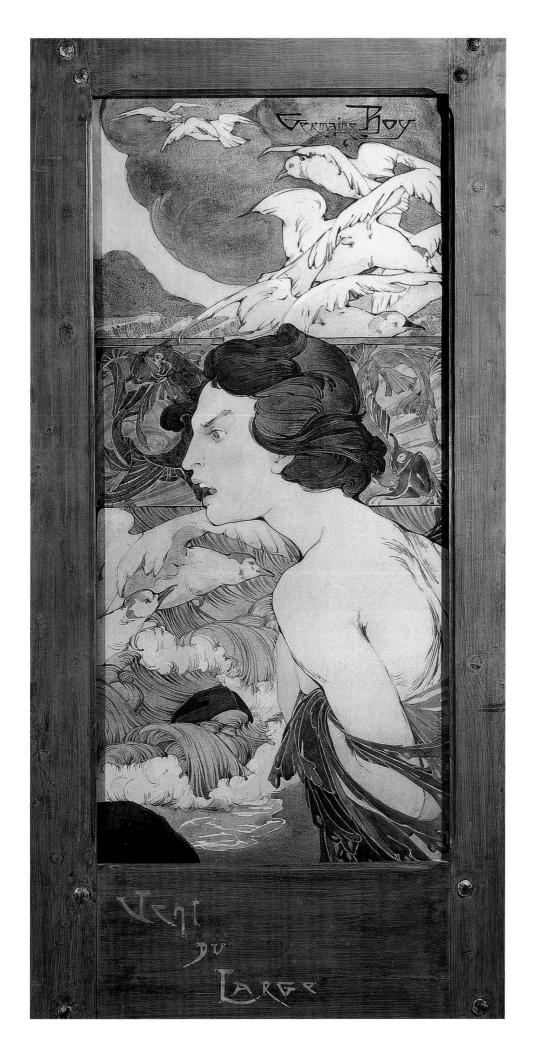

QVANT LA NIT FA PAS AL
JORN ·
JO LAS HE VISTAS ·
DE LAS PLANAS AL ·
ENTORN ·
VOLEJANT · TRIS
TAS ·
SONLAS · FI
LLAS · DE LA ·
NIT

LA R

Adrià Gual 1895

MES · TARIT FANV
Y · VE · LA · MARINA

ADA

*QVOM·PLENADAS·DE·
NECVIT·
SE·N·DESPEDEIXEN
Y·AB·L·HVMITEIG·
DE·LLVRS·PLORS·
REBIFANAR·
BRES·Y·FLORS·
Y·S·ESFV·
MEIXEN·

·R·DE·NAMORADA·

G. DE FEURE

La carrera parisina de Mucha alcanzó su punto álgido con su frenética actividad de preparación para la Exposición Universal de París de 1900. El artista había sido invitado a seleccionar las pinturas para la contribución de Austria a la exposición. También se le solicitó diseñar un pabellón para las recién anexadas provincias de Bosnia y Herzegovina.

En 1906, sin duda el artista comprendió plenamente que se agotaba el tiempo del "estilo de Mucha", ya que París siempre ansiaba estar a la última moda. Se embarcó hacia Estados Unidos en busca de nuevos y lucrativos encargos de retratos y el desempeño de una labor pedagógica, pero los años que pasó en Estados Unidos justo antes de la Primera Guerra Mundial fueron decepcionantes a nivel profesional y artístico. Mucha estaba aún decidido a pintar los lienzos monumentales de su *Slav Epic* y, tras el retorno postrero a su país de origen en 1913, consagró el resto de su carrera a este proyecto.

Mucha murió en 1939.

La ironía de la carrera de Mucha es que creó un estilo eminentemente individual en sus carteles parisinos al infundirles un fugaz pero innegable encanto eslavo, a pesar de sus raíces cosmopolitas.

Gustav Klimt (Viena, 1862 - 1918)

"No me interesa hacer un autorretrato. ¿Qué temas pictóricos me interesan? Otras cosas, especialmente las mujeres…"

Ninguna referencia al mundo exterior perturbaría el encanto de las alegorías, retratos, paisajes y otras obras figurativas pintadas por Gustav Klimt. Para crear su seductora obra, en la que el cuerpo femenino revelaba toda su sensualidad, el artista se basó en colores y motivos inspirados por Oriente (Klimt estaba muy influenciado por Japón, el antiguo Egipto y la Rávena bizantina), un espacio plano, bi-dimensional, y una estilizada calidad de imagen.

A la edad de catorce años, Klimt recibió una beca estatal para asistir a la Kunstgewerbeschule (Escuela de Artes y Oficios) de Viena, donde su talento como pintor y dibujante se puso pronto de manifiesto. Las obras más tempranas del artista supusieron para él un éxito inusualmente precoz.

Su primera iniciativa de importancia data de 1879, cuando fundó el grupo de artistas conocido como la *Künstlerkompagnie* (La Compañía de los Artistas), junto con su hermano Ernst y Franz Matsch. A finales del siglo diecinueve, Viena estaba sufriendo un período de agitación en el campo de la arquitectura, debido al hecho de que en 1857 el Emperador Francisco José había decidido derruir las murallas que rodeaban el centro medieval de la ciudad, para construir el Anillo con el dinero de los contribuyentes. Dado que dicho Anillo era una serie de majestuosas residencias rodeadas por hermosos parques, Klimt y sus compañeros se beneficiaron por los cambios acaecidos en Viena, ya que les brindaron muchas oportunidades de ejercitar su talento.

En 1897, Klimt abandonó la excesivamente conservadora Künstlerhausgenossenschaft (Sociedad Cooperativa de Artistas Austriacos) y junto con varios buenos amigos fundó el movimiento de *Secesión*, del que actuó como presidente. Se obtuvo un reconocimiento inmediato. Encima de la galería de entrada al edificio de la *Secesión* (diseñado por Joseph Maria Olbrich) se puso una inscripción con el lema del movimiento: "Para cada época, su arte; para el arte, libertad."

A partir de 1897, Klimt pasó casi cada verano en el lago Attersee en Austria con la familia Flöge. Estos períodos de paz y tranquilidad le brindaban la oportunidad de pintar los numerosos paisajes que forman una cuarta parte de toda su producción. Klimt realizó bocetos de preparación para la mayoría de sus obras, llegando en ocasiones a crear más de cien estudios para una sola pintura.

El carácter excepcional de la obra de Klimt se debe quizá a la ausencia tanto de predecesores como de reales continuadores. Admiraba a Rodin y a Whistler, pero sin copiarlos servilmente. Klimt, por su parte, recibió la admiración de la generación más joven de pintores vieneses, tales como Egon Schiele y Oskar Kokoschka.

Gustav Klimt,
Pallas Athena, 1898.
Óleo sobre lienzo, 75 x 75 cm.
Museo Viena, Viena.

Koloman Moser (Viena, 1868 - 1918)

Koloman Moser nació en Viena en 1868.

En Viena, Moser estudió pintura en la Academia de Bellas Artes, donde fue su profesor el arquitecto Otto Wagner. Más tarde, se adiestró en el campo del arte decorativo en la Escuela de Artes y Oficios de Viena, donde asistió a clases impartidas por Franz Matsch con Gustav Klimt.

Durante este período, Moser conoció también a los arquitectos y decoradores Joseph Maria Olbrich y Josef Hoffmann.

A principios de la década de 1890, Moser comenzó a desarrollar un estilo *Art Nouveau* innovador y altamente individualista, mientras trabajaba como ilustrador.

En 1897, Moser se unió a Klimt, Olbrich y Hoffmann, formando una nueva alianza de artistas y arquitectos que se unieron para promover nuevos ideales estéticos con los que confiaban en revolucionar el arte: así nació la *Secesión* vienesa, el orgulloso representante austriaco del *Art Nouveau*. Para el edificio de Olbrich que les servía de hogar, Moser diseñó el cristal de las ventanas y los tejidos, y creó mobiliario y varios objetos decorativos, en particular de cristal.

En 1900, Moser organizó la sexta exposición de la *Secesión* (celebrada entre el 20 de enero y el 15 de febrero), como una rama sólida del *Art Nouveau*, y posteriormente participó como eventual diseñador escénico para las exposiciones del grupo.

A partir de 1900, Moser comenzó cultivar con más asiduidad las pinturas monumentales, notables por su brillante uso del color, e impartió clases en la misma Escuela de Artes y Oficios de Viena donde una vez él mismo había estudiado. Continuó dando clases hasta 1918.

Moser trabajó también en la co-publicación de las revistas *Die Fläche* y *Hohe Warte* y en el diseño de carteles e ilustraciones.

En 1903 fundó otro grupo importante, el *Wiener Werkstätte* (Talleres de Viena). Una sociedad de artes y oficios alemana, la *Wiener Werkstätte*, ofrecía a los graduados en estudios artísticos un lugar donde trabajar y dirigir su investigación. De sus estudios salieron varios objetos decorativos, joyería, tapices y demás mobiliario que Hoffmann incluía con frecuencia en sus propias obras arquitectónicas.

Más adelante, Moser trabajó en varios países (Francia, Alemania, Suiza, Holanda y Bélgica) y especialmente en París, Hamburgo y Berna.

En 1905 Moser participó, junto a Gustav Klimt y Josef Hoffmann, en el aclamado proyecto del Palacio Stoclet de Bruselas, famoso a partir de entonces. Abandonó la *Secesión* aquel mismo año, y el *Wiener Werkstätte* dos años después.

El estilo del artista cambió rápidamente de un *Art Nouveau* francés y de inspiración belga, donde las curvas danzaban sin cesar, a otro *Art Nouveau* más sobrio, de formas alargadas y geométricas.

A partir de 1907, Moser se dedicó exclusivamente a la pintura.

Murió como resultado de un cáncer de laringe en octubre de 1918 a la edad de cincuenta años.

Moser se sintió siempre atraído por aspectos diversos de las artes mayores y menores, tanto por la pintura como por la decoración interior, y por el dibujo tanto como por la producción de mobiliario y otros objetos, de modo que está vinculado al concepto de producción artística unificada que fue el principio rector del *Art Nouveau*, y siempre fue capaz de crear espacios rítmicos dentro de sus obras mediante el uso del color y de contrastes sorprendentes.

Koloman Moser,
Cubierta para la revista de la Secesión llamada Ver Sacrum, 1899.
Colección privada, Viena.

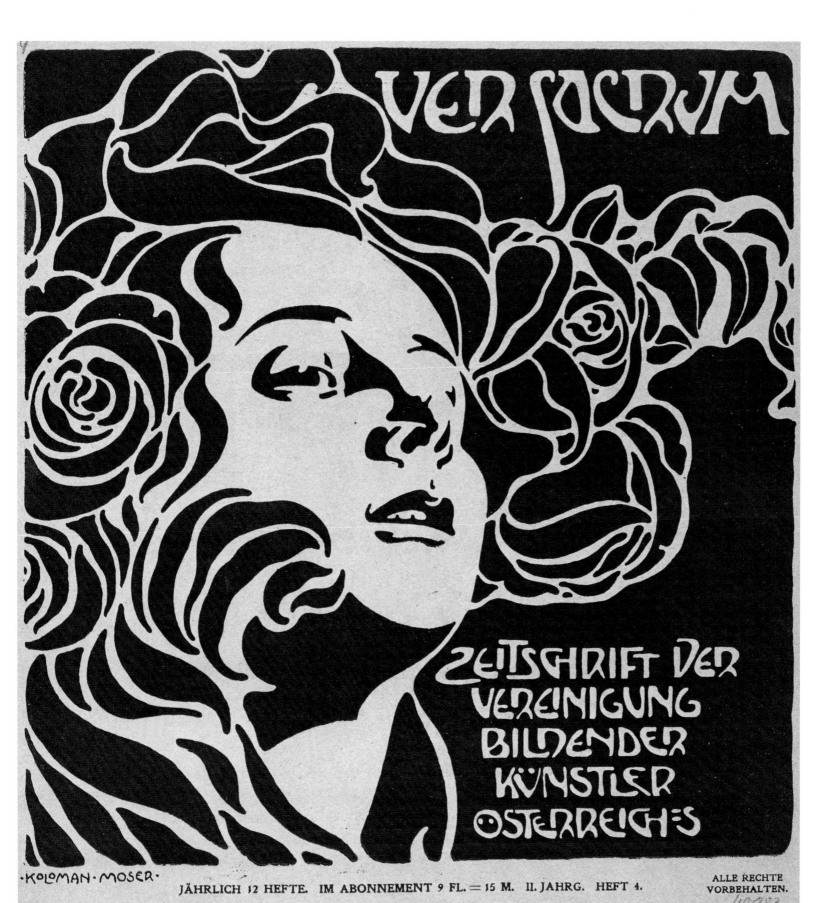

VER SACRUM

ZEITSCHRIFT DER VEREINIGUNG BILDENDER KÜNSTLER ÖSTERREICHS

·KOLOMAN·MOSER·

JÄHRLICH 12 HEFTE. IM ABONNEMENT 9 FL. = 15 M. II. JAHRG. HEFT 4.

ALLE RECHTE VORBEHALTEN.

VERLAG VON E. A. SEEMANN, LEIPZIG.

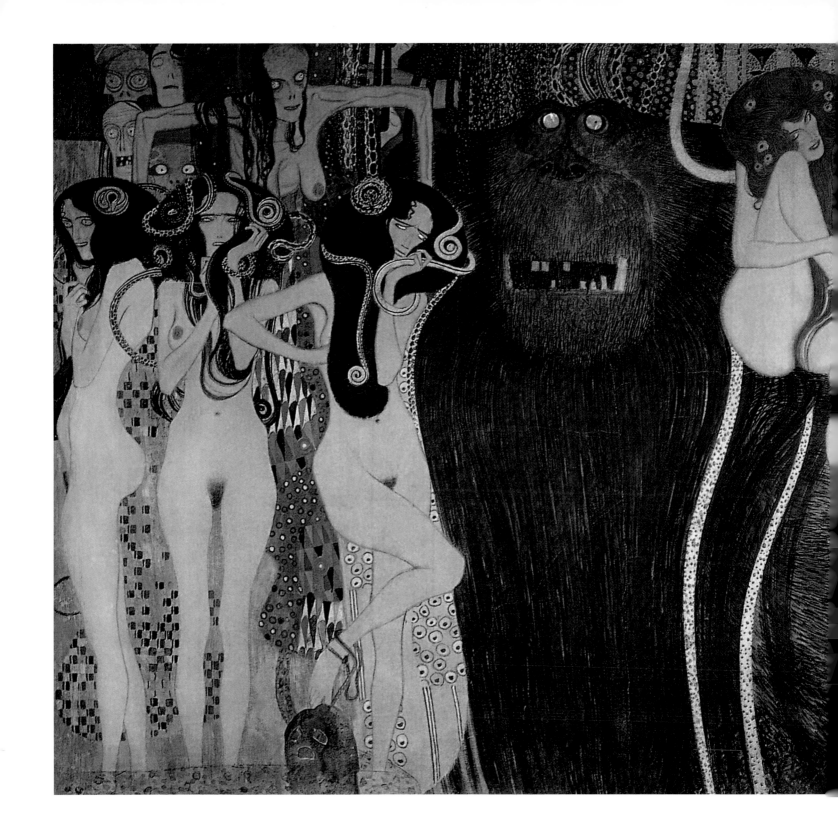

Gustav Klimt,
Friso Beethoven (detalle), 1902.
Caseína sobre escayola, altura: 220 cm.
Galería Austriaca Belvedere, Viena.

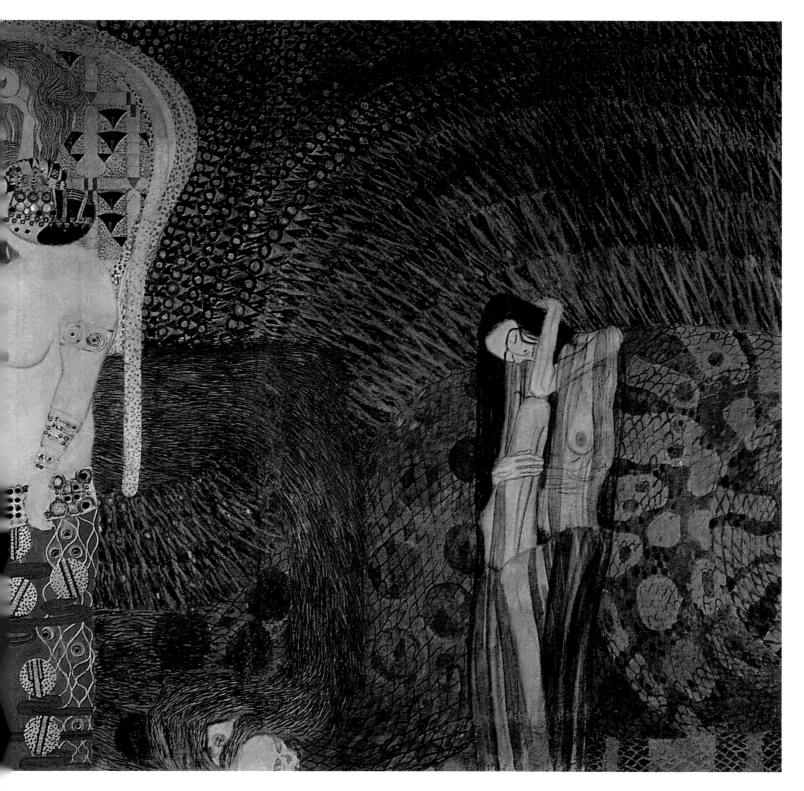

Henri de Toulouse-Lautrec,
Loïe Fuller, 1892-1893.
Litografía en color.
Colección privada.

Jean Delville,
Amor del Alma, 1900.
Temple de huevo sobre lienzo, 238 x 150 cm.
Museo d'Ixelles, Bruselas.

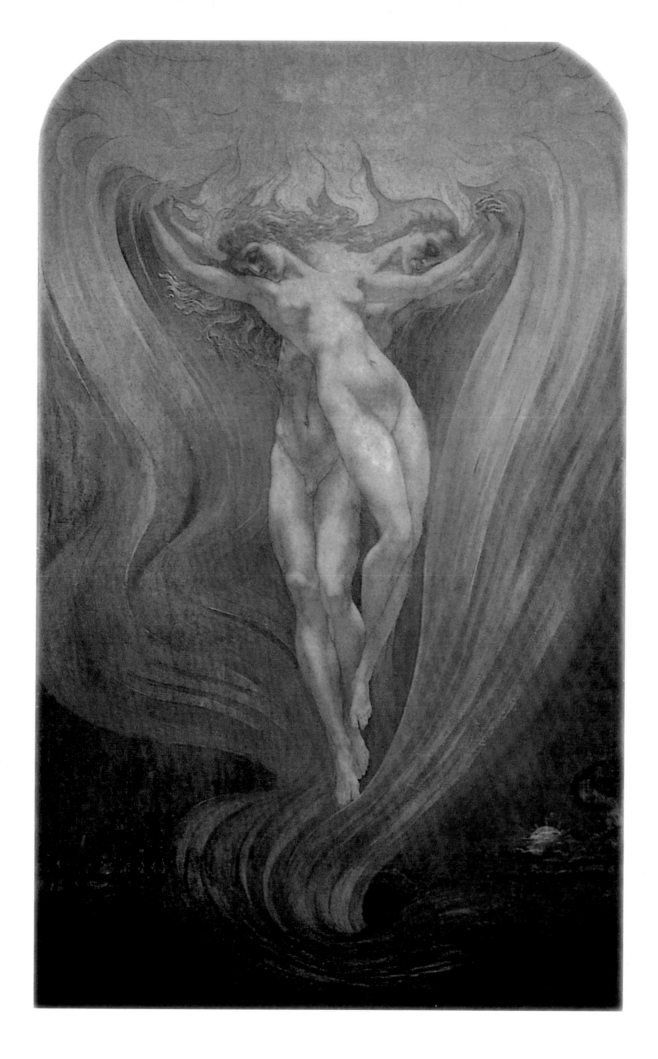

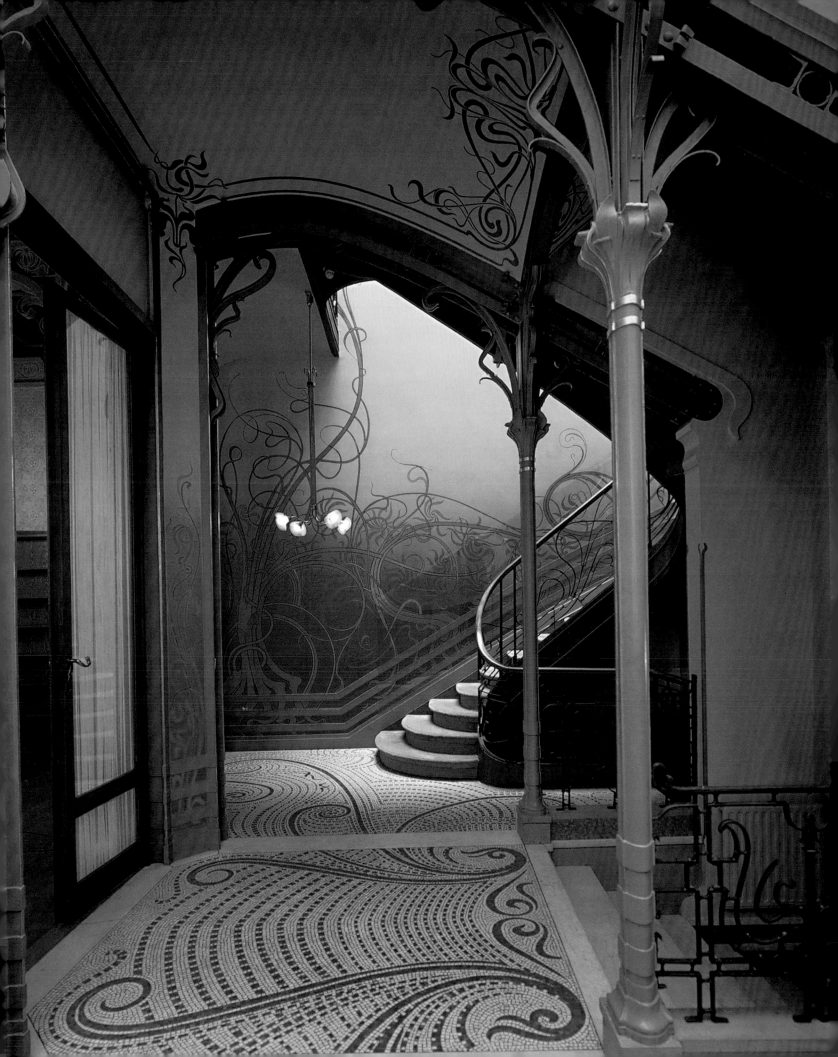

Arquitectura

Victor Horta (Gante, 1861 - Bruselas, 1947)

Victor Horta nació en Gante, Bélgica, en 1861.

Hijo de un zapatero, se matriculó en la Academia de Bellas Artes de su ciudad natal, para pasar más tarde a la escuela secundaria pública, donde cursó estudios entre 1874 y 1877.

En 1878 realizó su primer viaje a París con motivo de la Exposición Universal y culminó un período de aprendizaje con el arquitecto y decorador Jules Debuysson.

En 1880, el destino le condujo de vuelta a Bélgica poco tiempo después de fallecer su padre.

Se casó al año siguiente, trasladándose a continuación a Bruselas, donde ingresó en la Academia Real. Durante este período comenzó su aprendizaje con Alphonse Balat, el arquitecto oficial de Leopoldo II.

En 1884, Horta presentó un plano para el Parlamento que le valió el primer puesto en el concurso de arquitectura Godecharle. Al año siguiente, construyó tres casas en Gante. En 1887, su plano para el Museo de Historia Natural se proclamó vencedor del concurso trienal de exalumnos promovido por la Academia de Bellas Artes de Bruselas.

En 1889, Horta regresó a París para asistir a la Exposición Universal.

Tras su retorno a Bélgica, su esposa dio a luz a su hija Simone y, en 1892, fueron requeridos sus servicios para dar clase en la Facultad Politécnica de la Universidad Libre de Bruselas, donde fue nombrado profesor en 1899.

Al año siguiente, Horta diseñó una residencia privada para el físico-químico Emile Tassel. Hoy en día, la Casa Tassel continúa siendo un monumento fundamental dentro del *Art Nouveau*. Ubicada en un terreno profundo y estrecho, el elemento estructural principal es una escalera central cubierta por una linterna esmerilada. Bañada en luz y soportada por columnas de hierro fundido en las que florecen arabescos botánicos que se ven continuados en las pinturas y mosaicos que cubren paredes y suelos, la escalera es el elemento arquitectónico más destacado de la casa.

La respuesta positiva de Horta para con la arquitectura supuso el inicio de una larga serie de encargos que se prolongaron hasta la primera década del siglo veinte, de los que la mayoría eran para casas, principalmente en la capital belga.

Las siguientes residencias privadas se encuentran entre las más famosas creaciones de Horta: Tassel (1893), Solvay (1894), Van Ettvelde (1895), Aubecq (1899) y Max Hallet (1902). En 1898, Horta culminó también una casa-estudio para su propio uso en la *rue Américaine*.

Pero Victor Horta condujo su talento también a proyectos públicos. En 1895 construyó la Casa del Pueblo para el Partido Socialista Belga, en gran medida gracias a la financiación de Solvay. También trabajó en centros comerciales: la cadena de centros comerciales denominada *A l'innovation* (1900); las tiendas *Anspach* (1903); *Magasins Waucquez* (1906) y *Magasins Wolfers* (1909).

En 1906 se divorció de su mujer, volviendo a casarse dos años después.

En 1912, se confió a Horta la reorganización de la Academia de Bellas Artes de Bruselas. Al año siguiente, accedió a ejercer de director de la institución durante tres años.

Al final de su periodo como director de la Academia de Bellas Artes, Horta se vio forzado a exiliarse a Estados Unidos hasta 1919.

A su regreso, vendió su local de la *rue Américaine* y comenzó a trabajar en los planos del Palacio de Bellas Artes de Bruselas.

Victor Horta,
Casa Tassel, gran vestíbulo en la planta principal, 1893.
Bruselas.
© 2007 – Victor Horta/Droits SOFAM – Belgique

Victor Horta,
*Casa Van Eetvelde, vista desde la sala
de estar*, 1895.
Bruselas.
© 2007 – Victor Horta/Droits SOFAM –
Belgique

Victor Horta,
Casa Van Eetvelde, fachada, 1895.
Bruselas.
© 2007 – Victor Horta/Droits SOFAM –
Belgique

Emile André,
Casa Huot, 1903.
Nancy.

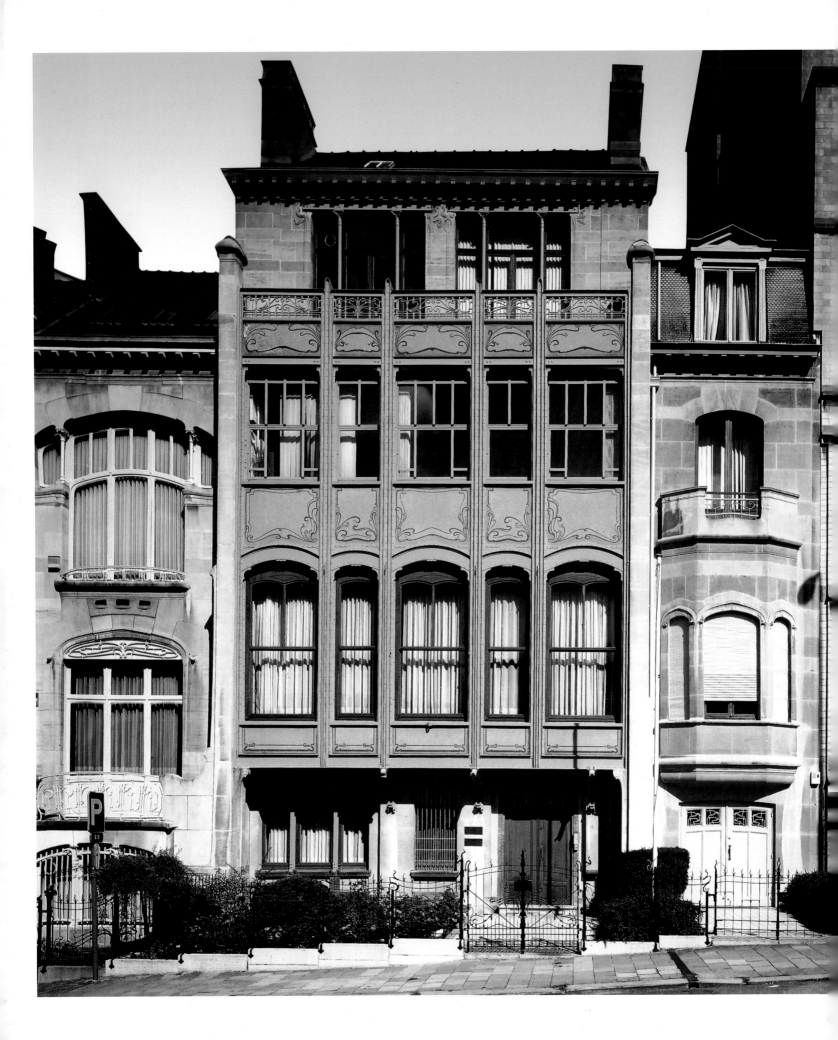

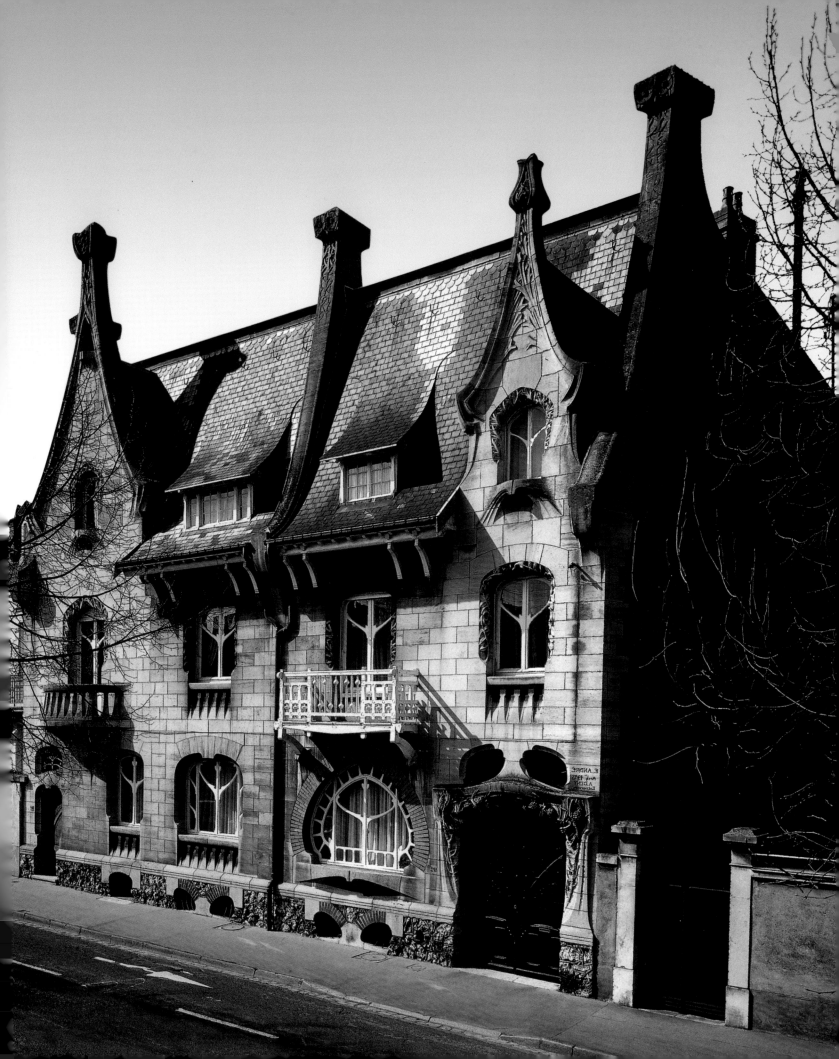

En 1925, Horta culminó el *Pavillon d'honneur* para la Primera Exposición Internacional de Artes Decorativas e Industriales Modernas en París, y se convirtió en el Director de la clase de Bellas Artes de la Academia Real de Bélgica.

A Horta le fue concedido el título de barón en 1932. Cinco años después, presentó su proyecto final: la Gare Centrale de Bruxelles (Estación Central de Ferrocarril de Bruselas).

Horta falleció en 1947, a la edad de ochenta y seis años.

Horta realizó muchas construcciones. Por fortuna para él, murió sin tener que haber contemplado la destrucción de sus obras, como ocurrió con los *Magasins Anspach* y la Casa del Pueblo, que fueron demolidas en 1965-1966. En 1969 su casa-estudio de la *rue Américaine* fue convertida en el Museo Horta, lo que sirvió finalmente para consagrar su obra como artista.

Henry Van de Velde (Amberes, 1863 - Zúrich, 1957)

Henry Clément Van de Velde nació en 1863 en Amberes.

Entre 1880 y 1883, Van de Velde estudió pintura en la Academia de Bellas Artes de Amberes. Durante los dos años siguientes, completó su formación en París en el estudio del pintor Carolus-Durant y, a continuación, con los impresionistas.

No puede decirse que el primer contacto de Van de Velde con la capital francesa sea la cúspide de sus experiencias como joven artista: un arquitecto empresario le obligó a dejar el proyecto de construcción de un teatro para el que había sido contratado.

Dotado de gran habilidad para la pintura neo-impresionista, Van de Velde descubrió la obra de Seurat y, tras regresar a Amberes en 1886, se unió a Los Veinte en 1888. Se dedicó a pintar algunas obras puntillistas sin obtener excesivo éxito y, en 1892, abandonó la pintura para dedicarse a las artes decorativas.

En 1895, Van de Velde se casó y se asentó en Uccle, donde construyó Bloemenwerf, su casa inspirada por el movimiento de Artes y Oficios inglés. No siendo un especialista en arquitectura, Van de Velde contó durante el trabajo con un asesoramiento profesional y el proyecto se convirtió en un auténtico manifiesto, así como en el trampolín de su carrera como arquitecto. Basada en un plano hexagonal, la casa, que tenía tendencia a las habitaciones de planta irregular (y, por ello, poco prácticas), se asemejaba tanto a una casita rural como a una casa de las afueras urbanas o una casa de campo. Bloemenwerf se convirtió rápidamente en un escaparate en el que los clientes potenciales podían admirar el trabajo del artista, que llegó tan lejos como para diseñar el guardarropa de su esposa, en una clara muestra del principio de unificación del que eran tan devotos los cultivadores del *Art Nouveau*.

El mismo año, Van de Velde diseñó los interiores y el mobiliario para la exposición de *Art Nouveau* de Bing en París y, a partir de entonces, gozó de reconocimiento como decorador.

En 1897, participó en la Exposición de Artes Decorativas de Dresde.

Al año siguiente, Van de Velde fundó su propia empresa. Con su fama como artista en pleno auge, abrió una sucursal en Berlín, cerrando en 1900 los talleres belgas en favor de los alemanes. Van de Velde llevó a cabo una gran cantidad de proyectos en Alemania hasta 1914, incluyendo especialmente centros comerciales y apartamentos, así como el Museo Folkwang en Hagen. Pero la Primera Guerra Mundial le forzó a abandonar Alemania y, considerado un traidor en Bélgica, se vio obligado a exiliarse a Suiza.

Un grupo muy influyente de mecenas rehabilitó la reputación de Van de Velde en Bélgica durante la década de 1920, logrando así un puesto de profesor en la Universidad de Gante en 1925. Más tarde, se hizo cargo de la administración del nuevo Instituto Superior de Artes Decorativas en Bruselas, sin abandonar en ningún momento la construcción de residencias privadas.

En 1933, el gobierno belga encargó a van de Velde la construcción de la nueva Universidad de Gante. Así mismo, diseñó nuevos vagones para la Compañía Nacional de Ferrocarriles Belga y mobiliarios para los transatlánticos.

Tras 1936, Van de Velde abandonó sus puestos institucionales y trabajó en los Pabellones de Bélgica para la Exposición Universal de París (1937) y Nueva York (1939).

Durante la Segunda Guerra Mundial, Van de Velde sirvió como "asesor estético de la reconstrucción para el Comité General para la Restauración del País". Pero, al estar bajo sospecha de haber colaborado con el enemigo, el arquitecto fue conminado a abandonar Bélgica al final de la guerra.

Van de Velde pasó los últimos diez años de su vida en los Alpes suizos y falleció en Zúrich en 1957.

Henry Van de Velde,
Bloemenwerf, 1895.
Bruselas.

Josef Maria Olbrich,
Edificio de la Secesión de Viena,
1897-1898.
Viena.

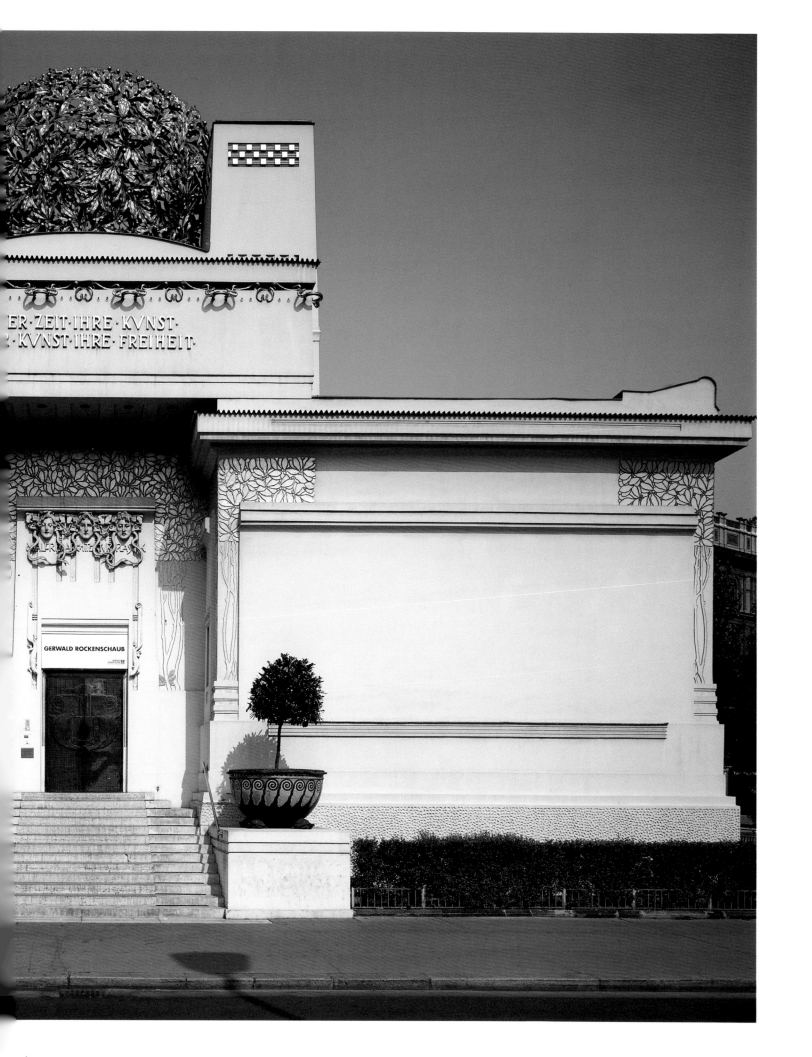

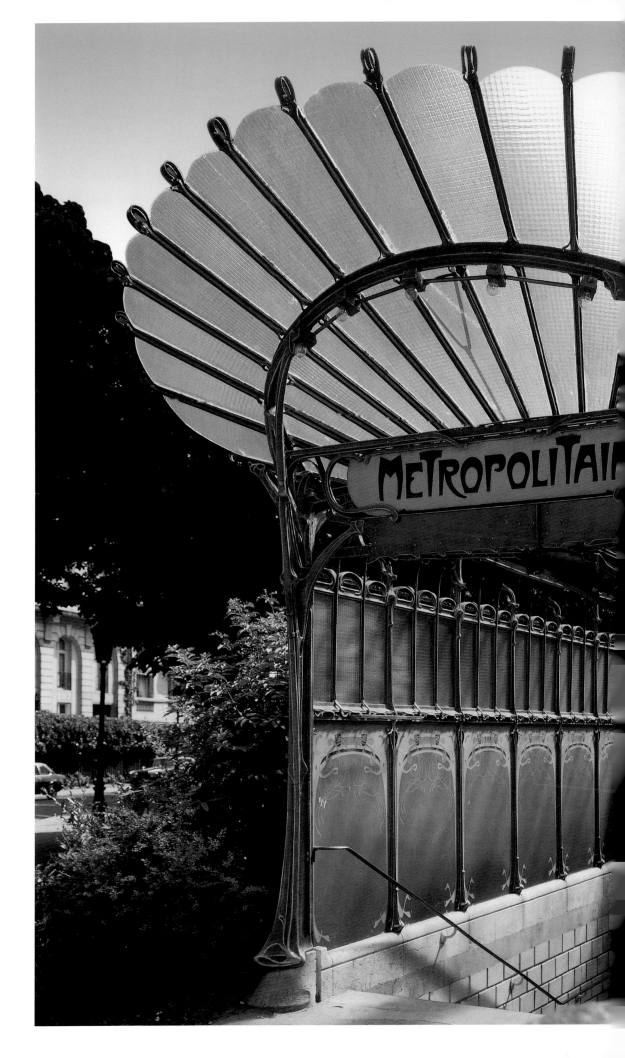

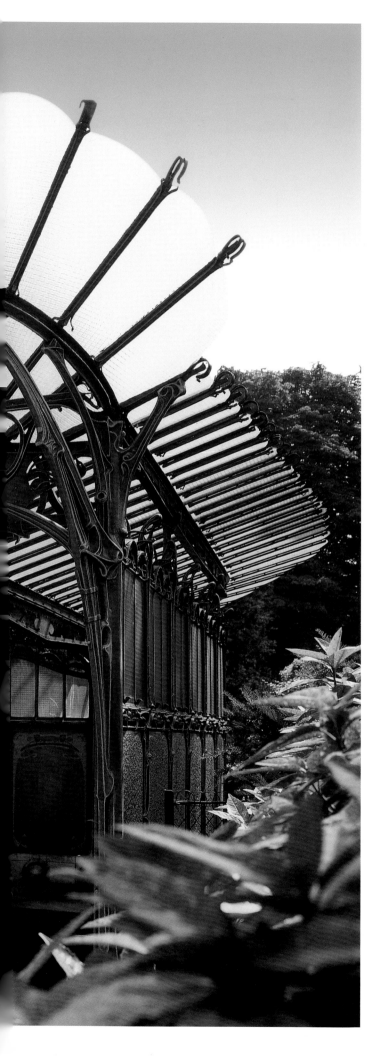

Hector Guimard,
Vista del kiosko a la Puerta de la Estación Dauphine, ca. 1900. París.

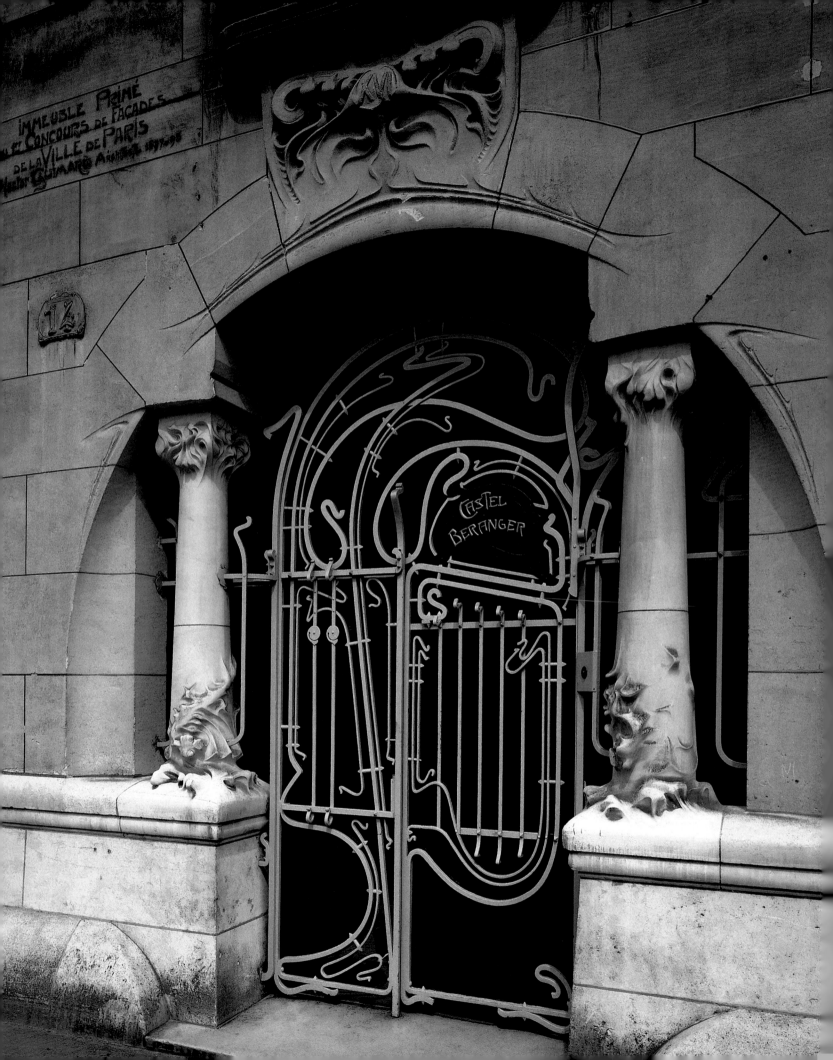

Hector Guimard (Lyon, 1867 - Nueva York, 1942)

Hector Germain Guimard nació en Lyon en 1867.

Ingresó en la Escuela de Artes Decorativas de París a los quince años de edad; tres años después pasó a la Escuela de Bellas Artes.

En 1888, Guimard recibió el encargo de construir un café que ofrecía música en directo en las riberas del Sena (desgraciadamente, fue destruido por las inundaciones de 1910), y construyó también una vivienda, diseñando así mismo su mobiliario. Estas obras tempranas evidenciaban ya el estilo del arquitecto, que combinaba con naturalidad materiales costosos y baratos, además de composiciones asimétricas con formas variadas.

En 1889, le fue propuesto a Guimard crear el pabellón de la electricidad de la Exposición Universal y estuvo ocupado también construyendo la escuela del Sagrado Corazón.

Entre 1891 y 1893, Guimard construyó varias residencias privadas.

Guimard se pasó el año siguiente viajando, sobre todo por Inglaterra y Bélgica, donde conoció a Victor Horta y comenzó un diálogo con el *Art Nouveau*.

Tras su retorno a Francia en 1895, Guimard se dedicó durante tres años a la construcción del Castillo Béranger. Esta residencia privada, una auténtica obra maestra completamente concebida por Guimard, que diseñó hasta los pomos de las puertas, recibió el primer premio a la fachada más hermosa de París en 1899.

En 1898, Guimard participó también en el concurso propuesto para el Metro de París y se concentró en los quioscos destinados a proteger los accesos a las estaciones. Finalmente, Guimard obtuvo como premio el trabajo de diseñar los accesos, habiendo sido impuesta en el jurado su candidatura por parte del financiador del proyecto, el barón Empain. Pero no todo el mundo apreciaba el estilo de Guimard; los que eran demasiado prudentes no tardaron en bautizarlo como *style nouille*. Así, se decidió en 1902, tras una gran campaña en la prensa, que la apertura del acceso a la estación de la Plaza de la Ópera no sería de estilo *Art Nouveau*. Esta decisión no fue más que una oportunidad perdida para una yuxtaposición de dos estilos (el historicismo de Garnier y el *Art Nouveau* de Guimard). Dado que ambos estilos fueron revolucionarios en su época, dicha comparación habría supuesto un excelente y exacto testamento del cambio y la evolución histórica. Además, en 1925, el acceso al Metro de *Place de la Concorde*, creado por Guimard, fue demolido y reemplazado por un acceso clásico.

En 1903, Guimard participó en la Exposición Internacional de la Vivienda celebrada en el Gran Palacio y diseñó un pabellón.

El arquitecto siguió construyendo un gran número de obras hasta finales de los años 20, pero no en todas ellas se vio representada la arquitectura *Art Nouveau*.

Tras la Segunda Guerra Mundial, Guimard se interesó en los nuevos métodos de construcción industrial. Modernista como era, tomó en consideración las penurias materiales y económicas derivadas de la guerra: la reconstrucción tenía que ser rápida y poco costosa. La casa parisina de la Plaza del Jazmín número 3 (distrito dieciséis), culminada en 1922, muestra la respuesta de Guimard a estas preocupaciones. Muchos de los elementos arquitectónicos de la casa venían ya hechos de fábrica para su ensamblaje. Guimard mostró su carácter pionero al hacer la fachada en ladrillo de hormigón y cemento recubierto de escayola blanca; se empleó hierro fundido para los alféizares, mientras que el tejado del edificio se hizo con estaño.

En 1930, construyó una casa de campo llamada La Guimardière, empleando tubos como elementos de soporte y decorativos. Esta casa fue destruida en 1969.

Cuando la guerra desembarcó en Europa a finales de los años 30, Guimard, que estaba enfermo por aquella época, se exilió a Estados Unidos.

Hector Guimard falleció en Nueva York en 1942.

Hector Guimard,
Castillo Béranger, entrada principal,
1895-1898.
París.

Henri Sauvage,
Villa Jika, 1898.
Nancy.

Hector Guimard,
Castillo de Orgeval, vista de la fachada lateral izquierda, 1904.
Villemoisson-sur-Orge.

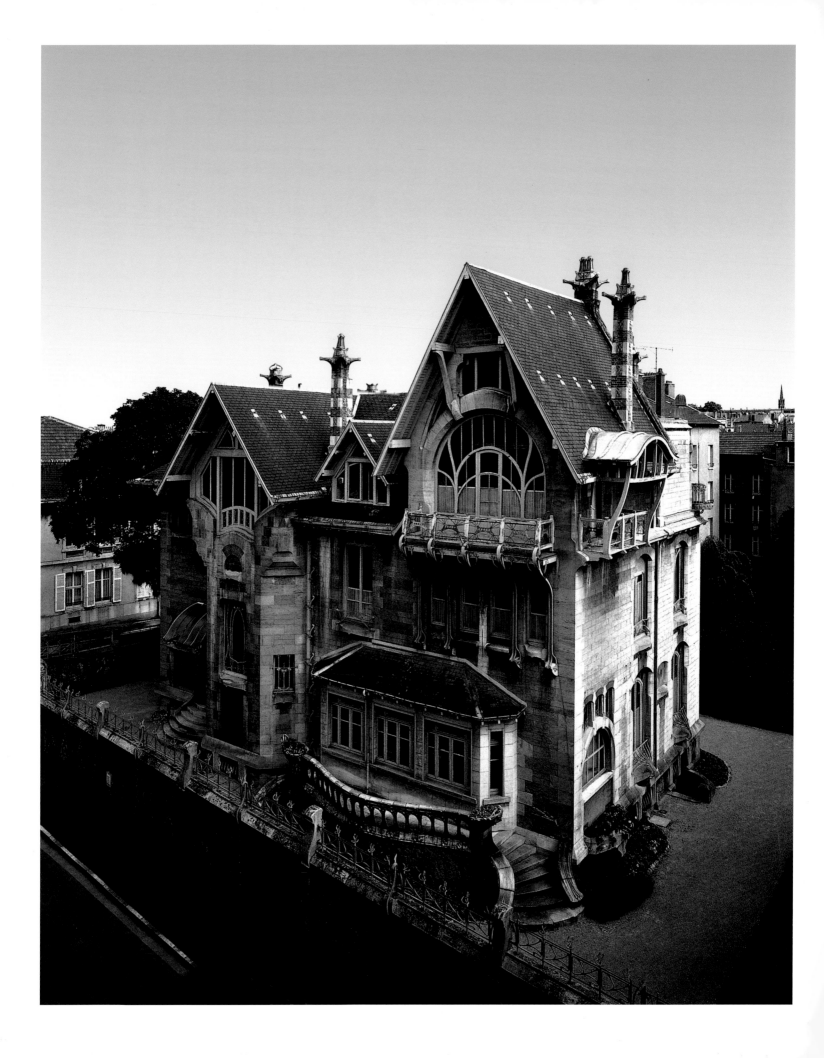

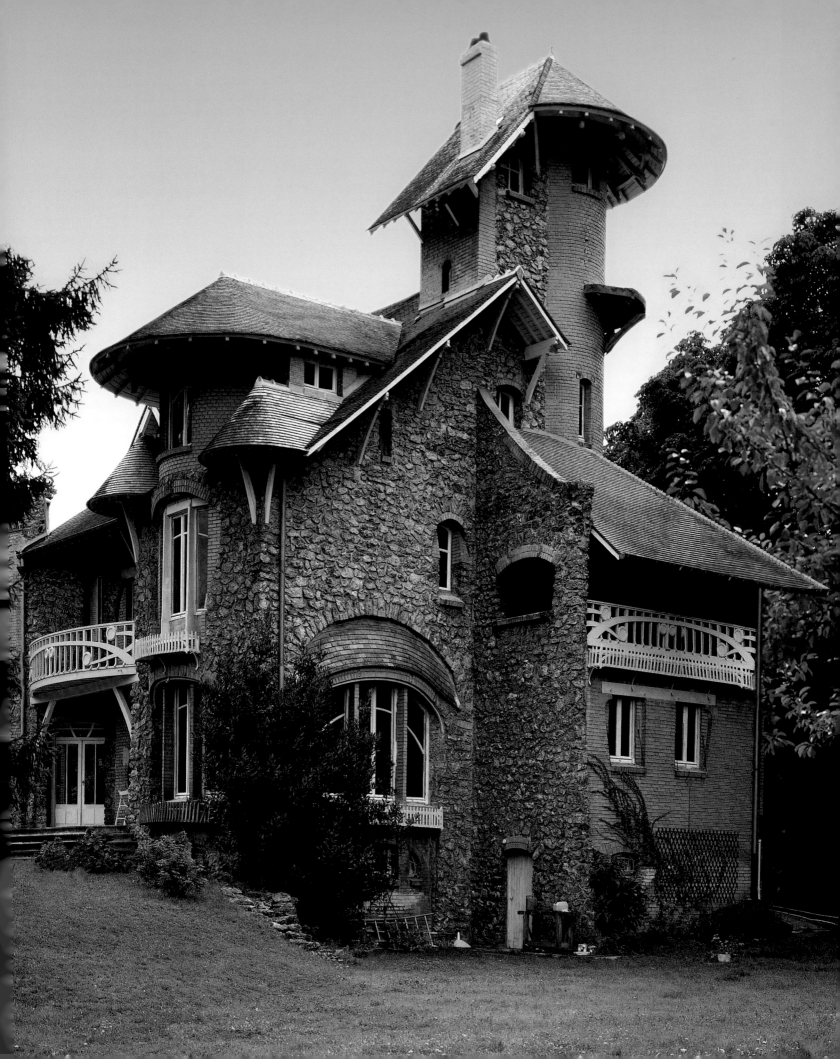

Antoni Gaudí (Riudoms, 1852 - Barcelona, 1926)

Antoni Gaudí i Cornet nació en la provincia española de Tarragona, en Mas de la Caldera, la casa que su familia poseía en Riudoms, en junio de 1852.

En 1870, ingresó en la escuela de arquitectura de Barcelona, ciudad en la que se asentó.

En 1876 y 1877, Gaudí colaboró con Francisco de Paula del Villar en la restauración de la capilla de la iglesia del monasterio de Montserrat y publicó sus primeros escritos sobre arquitectura.

Al año siguiente, obtuvo su diploma en arquitectura y diseñó dos farolas para la Plaza Real.

En sus inicios como arquitecto, Gaudí estaba inspirado por la obra neo-gótica de Viollet-le-Duc, pero rápidamente se apartó de este estilo más bien rígido y desarrolló una mayor originalidad y fantasía. A partir de entonces, Gaudí se introdujo en el movimiento del *Art Nouveau*, unificando arquitectura y mobiliario, y así daría origen a la variante española del *Art Nouveau*, conocida como Modernismo.

El trabajo en la Sagrada Familia de Barcelona comenzó en 1882, cuando Josep M. Bocabella adquirió el terreno para construir un templo dedicado a la Sagrada Familia. Cuando salieron a relucir disputas con el arquitecto que estaba a cargo de la construcción, se confió el encargo a Gaudí, que modificó el proyecto original y lo continuaría a lo largo de toda su vida, haciéndolo aún más ambicioso.

En 1883, se le encargó a Gaudí la construcción de la Casa Vicens. Como encargo privado del industrial y ceramista Manuel Vicens Montaner, este proyecto presagiaba ya el estilo de Gaudí, destacando por las influencias orientales, barrocas y del *Art Nouveau* en sus materiales, efectos de *trompe l'oeil* o trampantojos y arabescos.

Dos años después, el arquitecto colaboró con el fabricante textil Eusebio Güell, para el que construyó un palacio y unos jardines. Más tarde, el acaudalado industrial continuaría apoyando y financiando a Gaudí.

Gaudí siguió emprendiendo varios encargos arquitectónicos públicos y privados hasta principios del siglo veinte.

En 1900, comenzó el trabajo en un encargo de Güell para crear un parque público en una colina de Barcelona, hoy conocido como el Parque Güell. El faraónico plan original del industrial proponía residencias, estudios, una capilla y un parque: en otras palabras, una pequeña población dentro de la capital catalana. Cuando se llegó al momento de hacer el proyecto realidad, los gastos astronómicos sólo permitieron construir dos casas y el parque. No obstante, el proyecto permitió a Gaudí dar rienda suelta a su creatividad y a su originalidad, lo que implicaba respetar la forma natural del paisaje. Empleó sus características curvas serpenteantes para desarrollar las estructuras, integrándolas completamente dentro del entorno en el que estaba componiendo, adhiriéndose sobre todo al principio de analogía de formas. Siete años después de que la obra llegara a su fin, la ciudad de Barcelona adquirió el proyecto. Hoy en día, el Parque Güell se considera uno de los destinos más populares de Barcelona.

En 1926, Antoni Gaudí fue atropellado por un automóvil y falleció como resultado de las heridas sufridas. Fue enterrado en la cripta de la Sagrada Familia, que había dejado inacabada, a pesar de que le había consagrado doce años de su vida. Al día de hoy, las últimas piedras de la catedral están pendientes de ser colocadas; está prevista su culminación para el centenario de la muerte del arquitecto.

Antoni Gaudí,
Casa Batlló, fachada superior, 1904.
Barcelona.

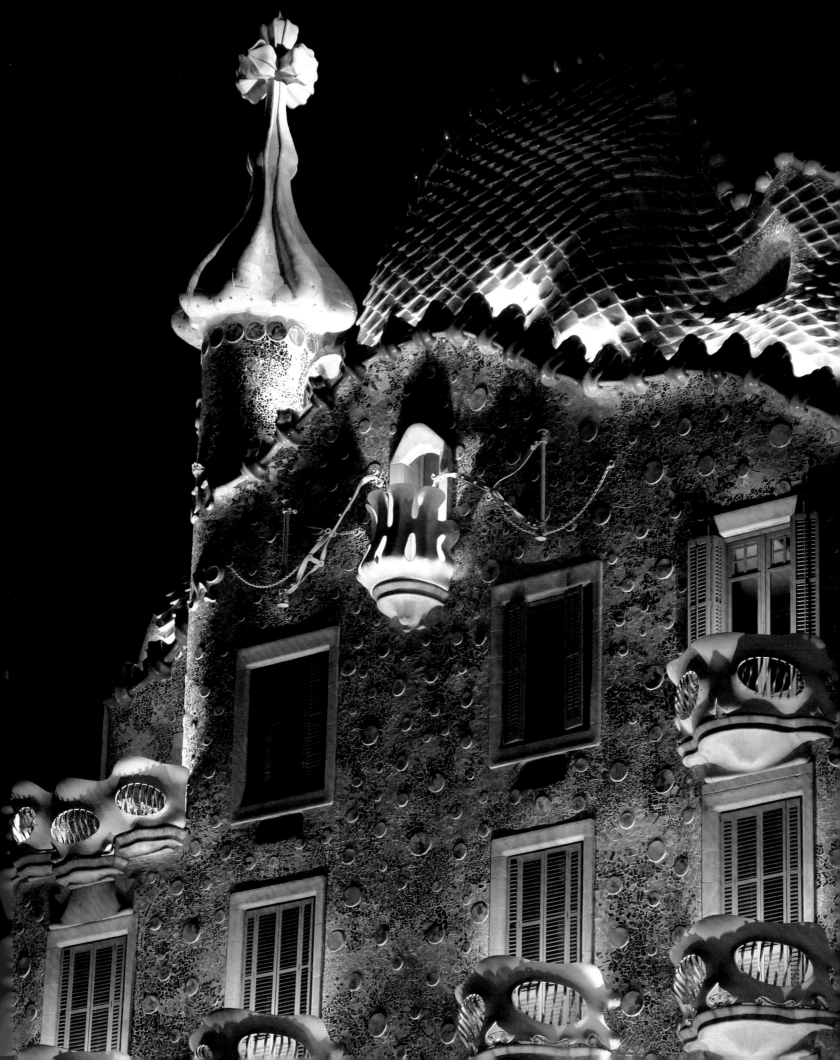

Antoni Gaudí,
La Pedrera, entrada, 1905.
Barcelona.

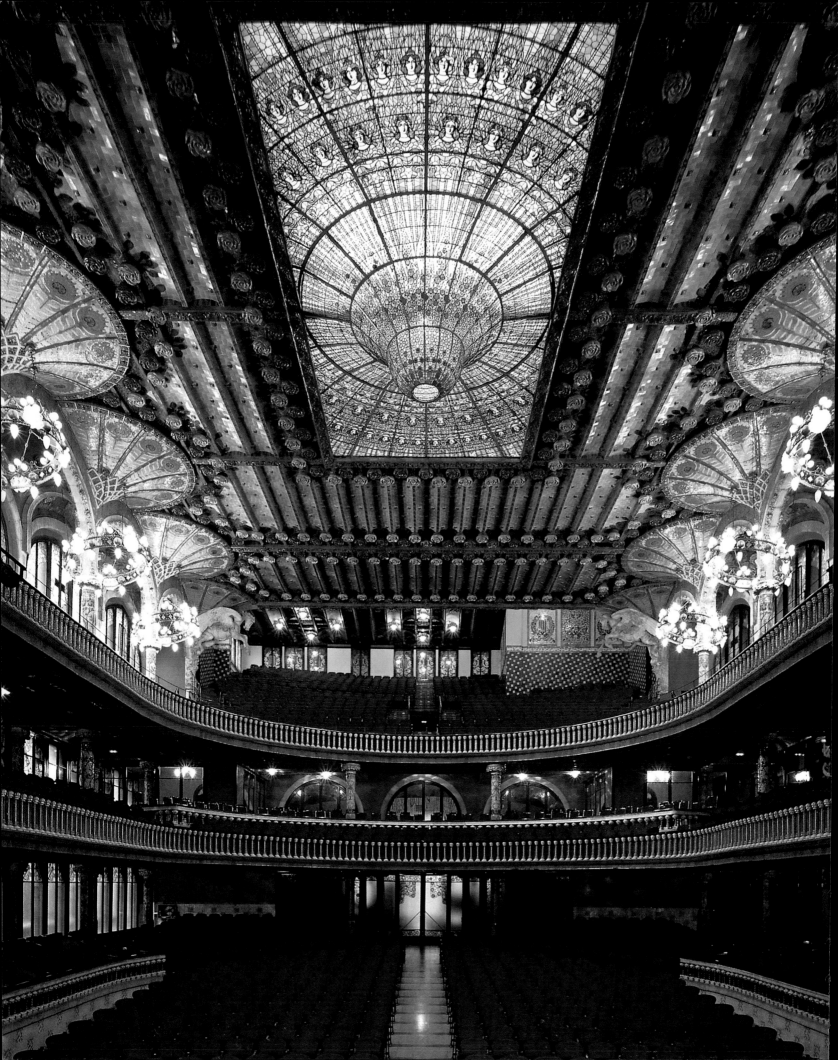

Valioso representante del *Art Nouveau*, Gaudí pertenece sin duda a esa casta de artistas que rompen con el pasado de la manera más radical posible. Su obra, ahora bajo la protección del programa de patrimonio universal de la UNESCO, fue muy criticada en vida del arquitecto. Los contemporáneos apodaron a la Casa Milà que Gaudí diseñó en 1905 *la Pedrera* (la cantera), debido a su apariencia excesivamente orgánica que parecía carecer de cualquier principio arquitectónico racional. Se creyó que la envolvente arquitectura orgánica de este personaje, que en su época fue considerado demasiado excéntrico para ser un arquitecto, estaba devorando el espíritu de la hermosa Barcelona: curiosamente la misma Barcelona de hoy en día, cuyo espíritu es considerado por todo el mundo obra de Antoni Gaudí.

Lluis Domènech i Montaner,
Auditorio del Palau de la Música Catalana, 1905-1908.
Barcelona.

Friedrich Ohmann,
Hotel Central, 1899-1901.
Praga.

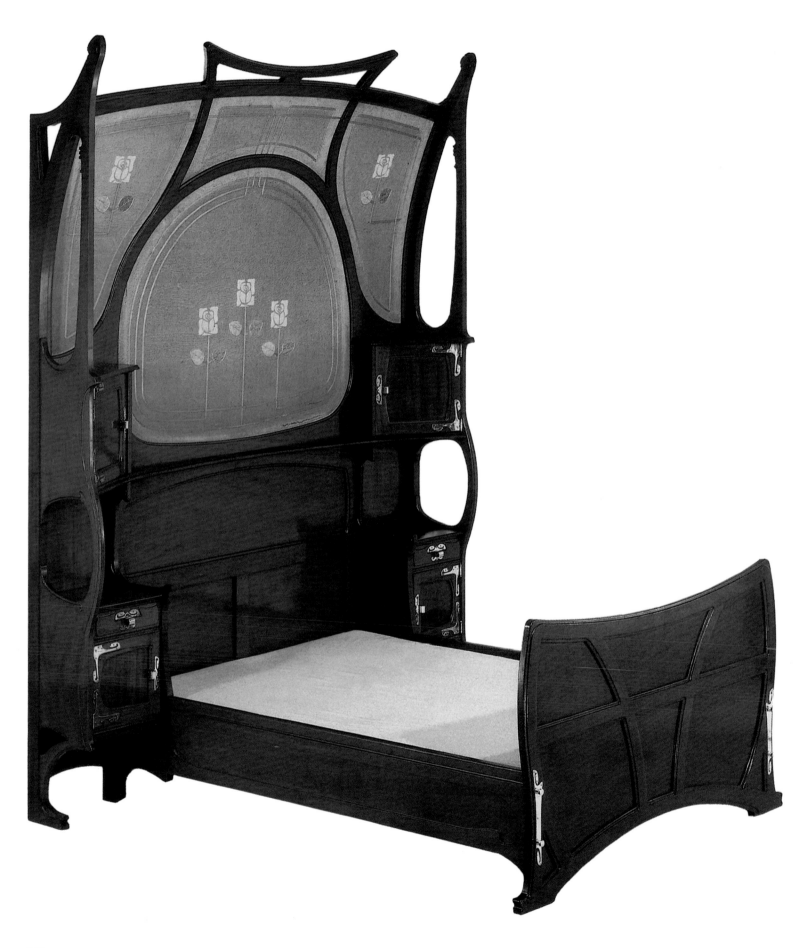

Artes decorativas

Gustave Serrurier-Bovy (Lieja, 1858 - Amberes, 1910)

Gustave Serrurier-Bovy nació en 1858, en la ciudad belga de Lieja.

Hijo de un contratista de madera, cursó estudios en la escuela secundaria pública de su ciudad natal y completó su formación en la Escuela de Bellas Artes.

Serrurier-Bovy fue rápidamente seducido por las ideas avanzadas de William Morris, fundador del movimiento inglés de Artes y Oficios. Por consiguiente, viajó a Londres y trabajó como diseñador de mobiliario en Estilo Moderno, un brote del movimiento Artes y Oficios.

Tras su retorno a Bélgica en 1884, el artista se casó con María. Ese mismo año, abrió su propio taller en Lieja, fundando así la firma Serrurier-Bovy. Se abrieron más tarde sucursales en Bruselas y París.

Inicialmente, el negocio se dedicaba a la importación de mobiliario y elementos decorativos de Gran Bretaña, ofreciendo productos Liberty especialmente en la tienda de Lieja. Pero, en respuesta al gusto contemporáneo, que estaba orientándose cada vez más hacia el japonismo, Serrurier-Bovy comenzó a ofertar también producto japonés.

Serrurier-Bovy fue así mismo el fundador del Salón de la Estética de Bruselas y se dedicó al diseño de mobiliario a partir de 1894.

Eliminando de sus diseños toda indicación vinculada a estilos del período, Serrurier-Bovy ofrecía al público mobiliarios modernizados que eran muy respetados por su audaz innovación y calidad. Reconocido por los críticos europeos, el creador de interiores pudo exponer en el extranjero a partir de entonces. Así, tomó parte en exposiciones internacionales a gran escala en Saint Louis, París y Londres, y estableció relaciones con la colonia de artistas de Darmstadt, en Alemania, donde el *Jugendstil* estaba desarrollándose.

Dentro de la tendencia del *Art Nouveau* que se hacía sentir por aquel entonces, las líneas vegetales del mobiliario de Serrurier-Bovy asumieron unas formas de sorprendente sobriedad, que llegaron prácticamente a convertirse en geométricas a principios del siglo veinte.

Para la Exposición Universal de París de 1900, Serrurier-Bovy trabajó junto con el arquitecto René Dulong en la construcción del Pabellón Azul, un restaurante cuyo exuberante decorado *Art Nouveau* estaba atractivamente coordinado con un mobiliario de sobrio lacado en blanco.

El gran piano que hizo Serrurier-Bovy para el Castillo de la Chapelle en Serval (cerca de Compiègne) en 1901 es un ejemplo destacable de lo audaz e innovador que podía llegar a ser. Tomando como base la forma tradicional de dicho instrumento musical, lo diseñó no obstante como una auténtica pieza arquitectónica. Las patas fueron reemplazadas por paneles laterales y una pieza transversal que permitía una lectura inmediata de la obra. Así, la construcción responde a la creencia apasionada del maestro en el principio de simplicidad.

En 1902, se le encargó a René Dulong ampliar y modernizar el Castillo de la Cheyrelle, en el corazón de la región de Cantal, y el mobiliario interior fue confiado a Serrurier-Bovy.

Durante el proyecto de renovación, que duró tres años, el artista aplicó al local sus ideas individuales sobre arquitectura y decoración, en lo que supuso la creación de un "manifiesto doméstico". A partir de entonces, la casa se hizo luminosa, funcional y racional, y el decorado, hecho a base de formas estilizadas y geométricas, recogía motivos florales y un esquema multicolor propio del *Art Nouveau*.

Gustave Serrurier-Bovy,
Cama, ca. 1898-1899.
Caoba y cobre.
Museo d'Orsay, París.

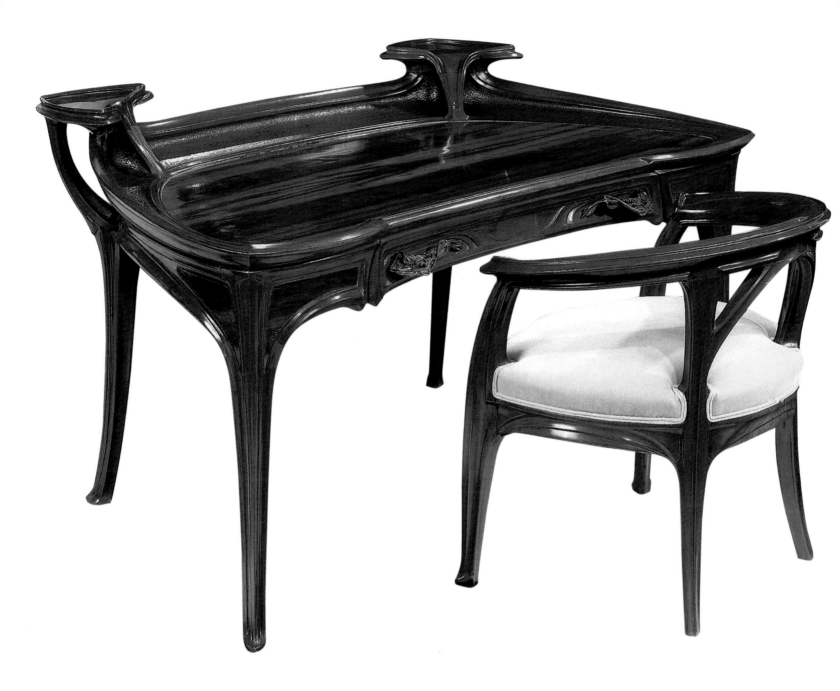

Jacques Gruber,
Escritorio y silla.
Madera y oro artificial.
Galería Macklowe, Nueva York.

Eugène Gaillard,
Vitrina, 1900.
Nogal.
Museo de Arte Aplicado, Copenhague.

El castillo, que fue construido en 1866 en un estilo a la vez neo-medieval y pintoresco, y que aún hoy en día conserva la mayoría del mobiliario de Serrurier-Bovy, es el último resto francés de la obra del artista belga. Fue designado sitio registrado como patrimonio nacional en 1994, y restaurado en 1996.

En la Exposición Universal de Lieja de 1905, Serrurier-Bovy presentó al público su mobiliario "Silex", que ya había ensayado en el Castillo de la Cheyrelle.

Estas obras eran un sencillo mobiliario de madera decorado con plantillas y agrupado en un conjunto, y representaron un paso fundamental en la historia del diseño y uno de los pocos resultados aún hoy vigentes de la filosofía del *Art Nouveau*: arte accesible a todos. Debido a sus bajos gastos de producción, el mismo mobiliario *Silex* que amueblaba las salas de un castillo francés de la región de Cantal, podía a partir de entonces estar presente en las casas de los trabajadores. Serrurier-Bovy rompió barreras entre las diferentes clases sociales, al menos en el ámbito del mobiliario.

Así, habiendo alcanzado con éxito los objetivos que se había fijado, Gustave Serrurier-Bovy falleció en Amberes en 1910 cuando contaba con cincuenta y dos años de edad.

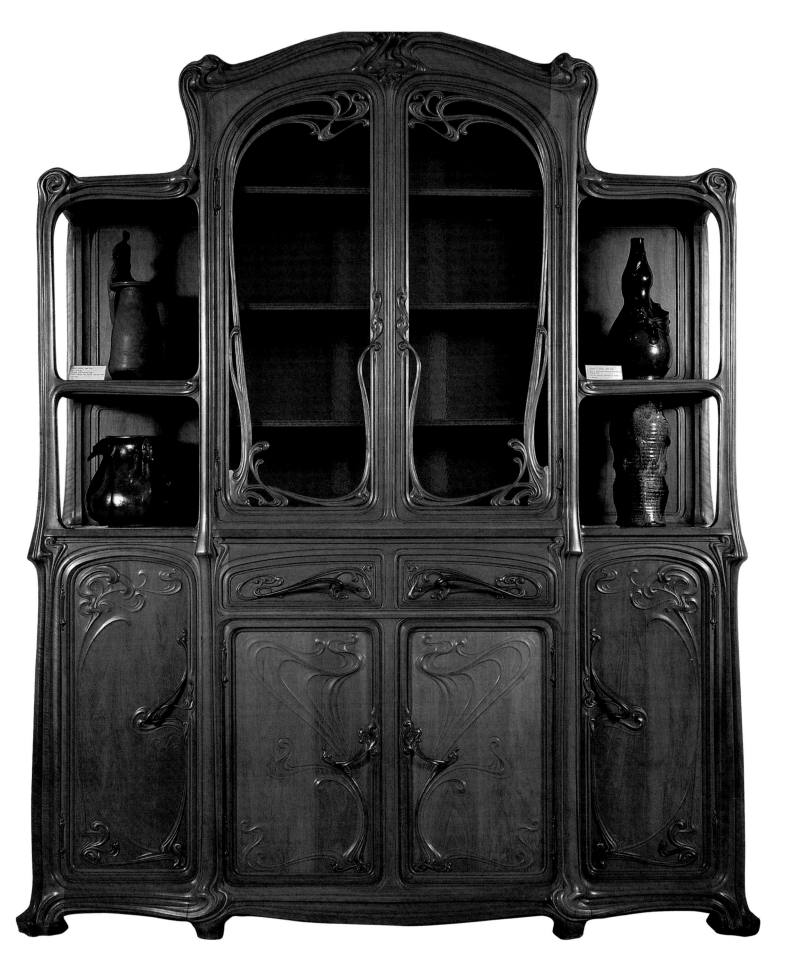

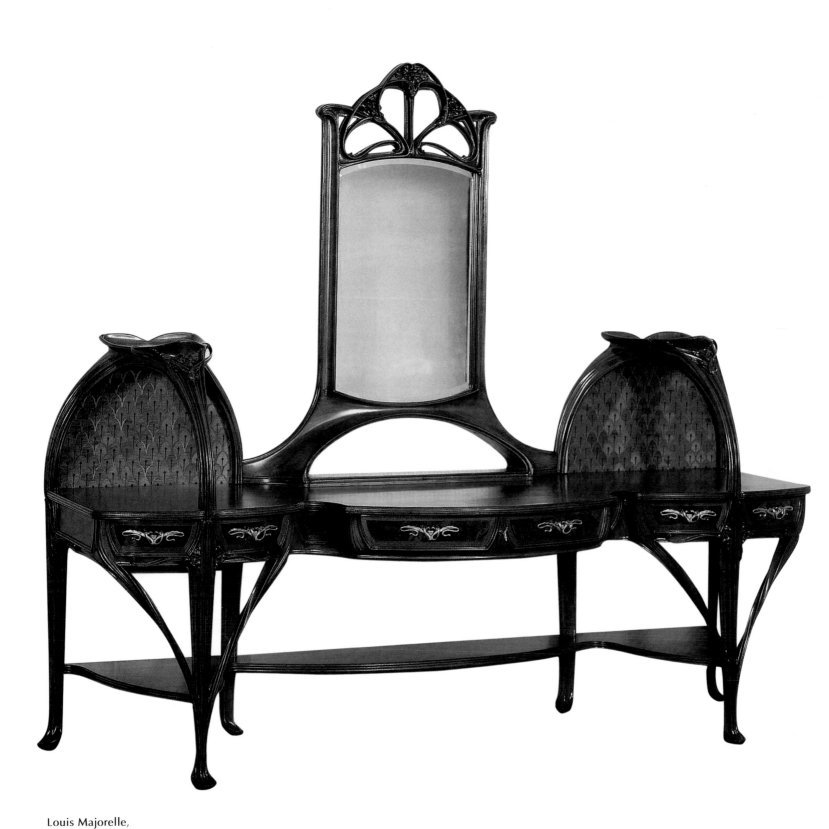

Louis Majorelle,
Tocador.
Marquetería y oro artificial.
Galería Macklowe, Nueva York.

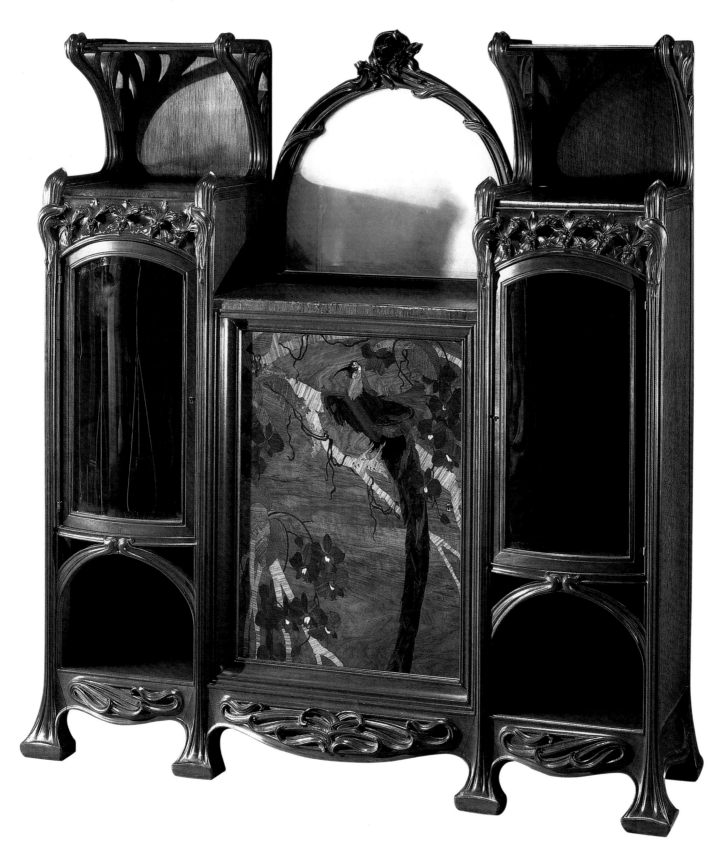

Louis Majorelle,
Estante.
Marquetería y madreperla.
Galería Macklowe, Nueva York.

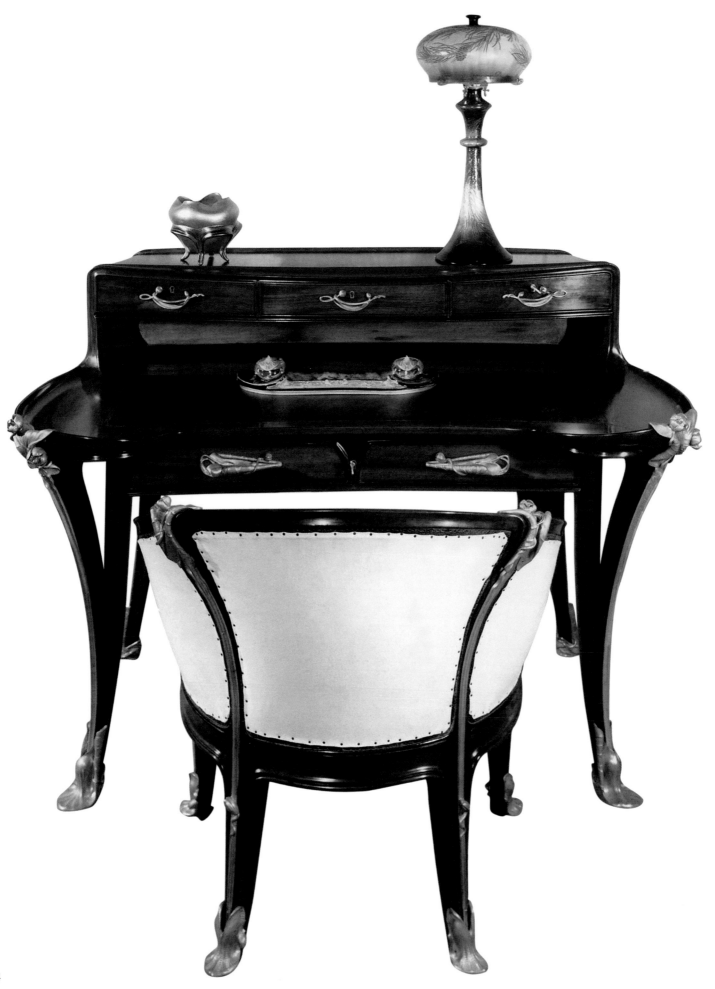

Louis Majorelle (Toul, 1859 - Nancy, 1926)

Louis Majorelle nació en 1859 en Toul (Meurthe-et-Moselle), Francia.

Comenzó su formación artística en la Escuela de Bellas Artes de Nancy, donde fue pupilo de Théodore Devilly y Charles Pêtre. En 1877, prosiguió su formación en la Escuela de Bellas Artes de París bajo la dirección del escultor Aimé Millet.

Dos años más tarde, Majorelle regresó a Nancy cuando su padre se encontraba cercano a su fallecimiento.

Allí, junto con su hermano, se hizo cargo del negocio familiar: la producción de mobiliario y porcelana.

Hay escasa documentación acerca de las actividades de Auguste Majorelle, el padre del artista, pero parece ser que ya estaba inmerso en tareas relacionadas con el arte. En 1860, abrió una tienda que comerciaba con objetos artísticos primero en Toul, a continuación en Nancy. En 1868 y 1874, Auguste Majorelle se presentó en el Salón de la Sociedad de amigos de las artes, y expuso su mobiliario y sus primeras cerámicas.

Inicialmente, Louis Majorelle siguió los pasos de su padre, creando mobiliario rococó y de base historicista para ser vendido en Francia y sus colonias.

Convertido al *Art Nouveau* en 1894 por Emile Gallé, Majorelle terminaría por ser uno de los representantes más destacados de la Escuela de Nancy.

De ahí en adelante, inspirado por el naturalismo y simbolismo imperantes en aquella época, Majorelle se creó su reputación fundamentalmente a través de mobiliario con incrustaciones, donde los lirios acuáticos de línea sobria reemplazaban a las patas y cabeceras de silla tradicionales. En sus manos, el decorado lacado de guijarros y el mobiliario japonés dieron paso a un refinado trabajo de marquetería invadido por una atmósfera contemporánea.

Por la misma época, Majorelle comenzó a trabajar el metal y el bronce, con los que solía decorar el mobiliario para enfatizar sus líneas arquitectónicas o ciertos elementos decorativos.

En 1898, solicitó al arquitecto Henri Sauvage que diseñara su villa personal en Nancy. La "Villa Majorelle" o villa "Jika" (representando las iniciales de su esposa Jeanne Kretz) fue la obra de un artista para otro, que demostraba inmediatamente, tanto en la arquitectura exterior e interior así como en sus elementos decorativos, el concepto de obra unitaria promulgado por los artistas del *Art Nouveau*. En 1996, la villa fue declarada monumento de valor histórico y parcialmente restaurada tres años después.

Adicionalmente, la colaboración de Majorelle con los trabajos de cristal de los hermanos Daum dio como fruto originales creaciones en el campo de la iluminación, combinando las formas y colores de la joven tendencia *Art Nouveau*, y su presencia en la Exposición Universal de París de 1900 fue un auténtico éxito.

En 1901, fue nombrado vicepresidente de la Escuela de Nancy.

Su obra posterior evolucionó hacia unas líneas más puras y simples que, a pesar de ser rigurosamente de estilo *Art Nouveau*, ya presagiaban la evolución hacia el estilo *Art Deco* de los años 20.

Debido a consideraciones económicas, así mismo, Majorelle dividió su producción en dos secciones: una para el mobiliario de lujo (hecho en Nancy) y, a partir de 1905, otra para la producción de mobiliario en masa, diseñado en los talleres de Bouxières.

Aún fabricando cerámica en varios talleres situados en la Lorena, las diferentes actividades de Majorelle le permitieron abrir numerosas salas de exposición, especialmente en París y Lyon.

Louis Majorelle se había convertido ya en uno de los diseñadores de mobiliario más significativos y famosos dentro del *Art Nouveau* cuando falleció en Nancy en 1926, dejando a sus espaldas el legado de un estilo a la vez elegante y original en valiosa madera ondulando al ritmo de la Naturaleza.

Louis Majorelle,
"Lilas acuáticas" Escritorio y Silla.
Madera y bronce.
Galería Maria de Beyrie, París.

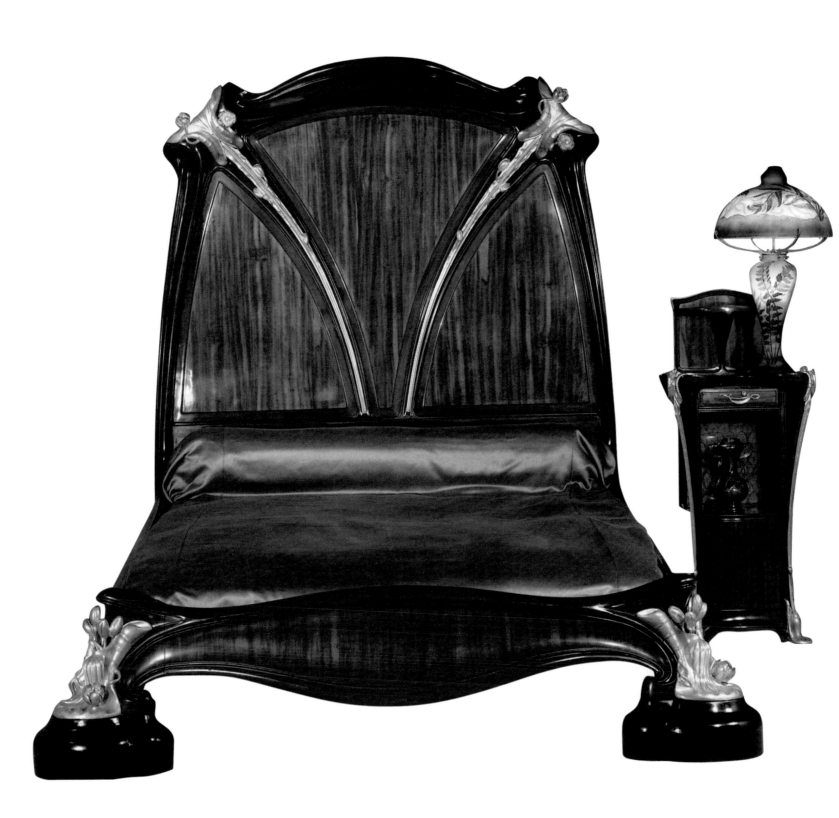

Louis Majorelle,
"Lilas acuáticas" Mesilla de cama y de noche, 1905-1909.
Palisandro y bronce.
Museo d'Orsay, París.

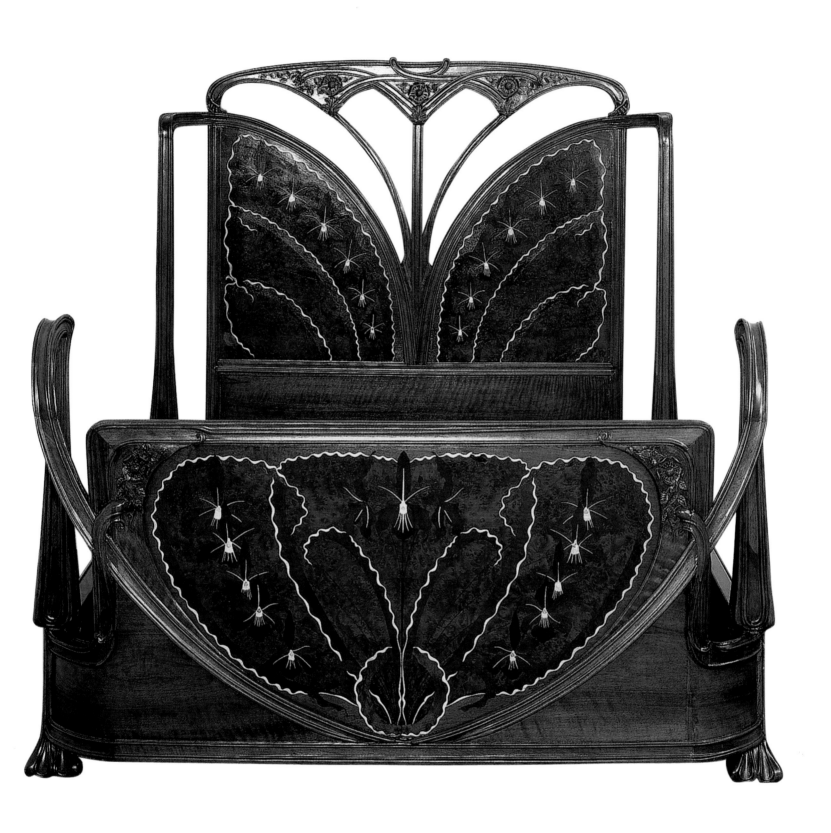

Louis Majorelle, *Cama*.
Madera y metal.
Galería Macklowe, Nueva York.

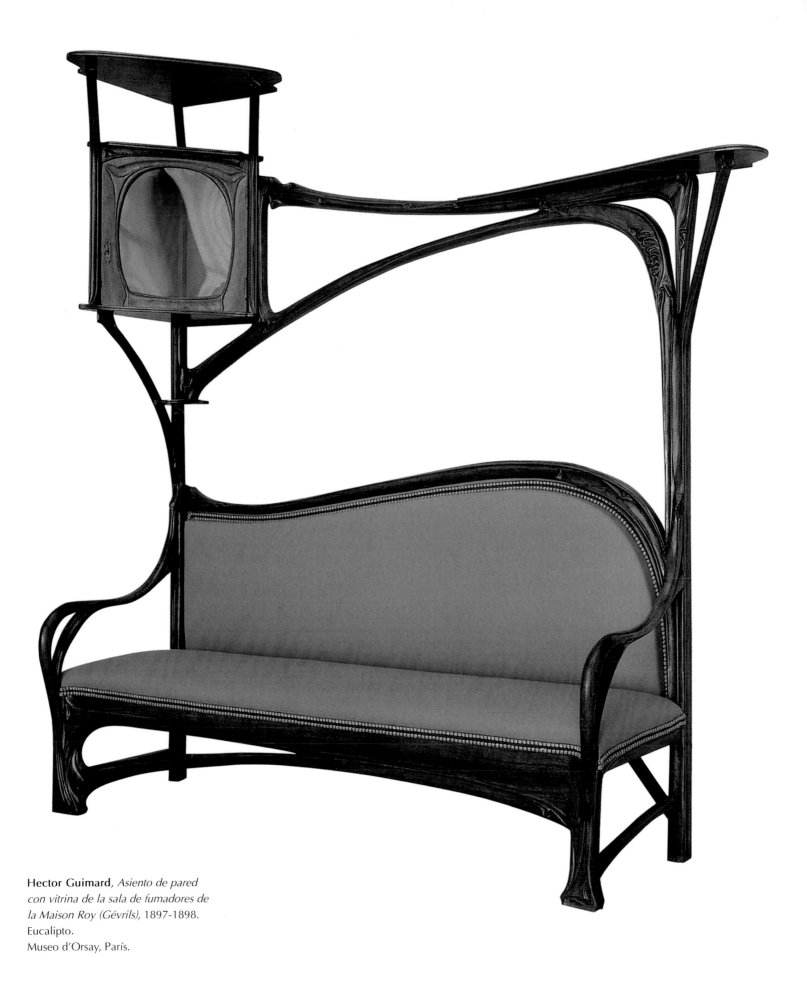

Hector Guimard, *Asiento de pared con vitrina de la sala de fumadores de la Maison Roy (Gévrils)*, 1897-1898. Eucalipto. Museo d'Orsay, París.

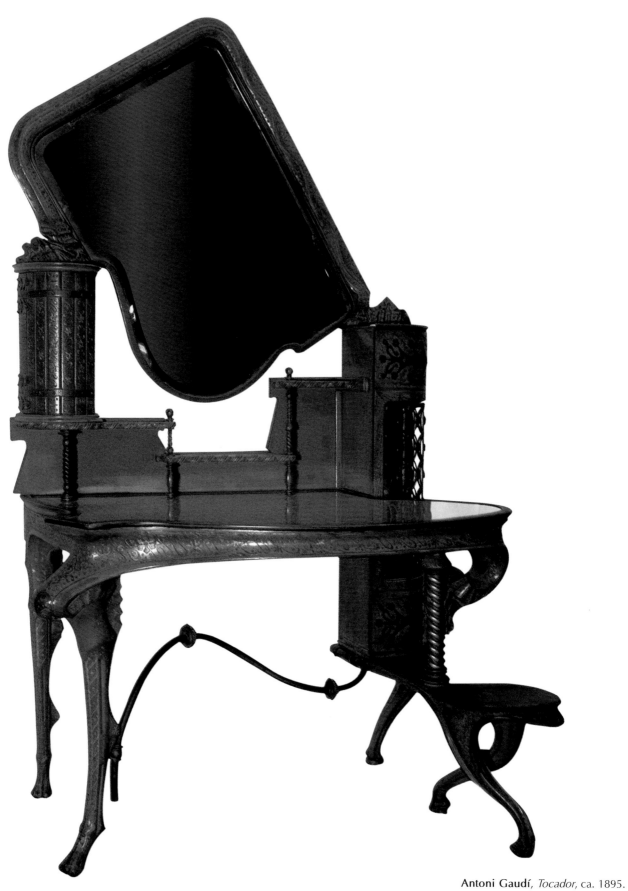

Antoni Gaudí, *Tocador*, ca. 1895.
Madera.
Colección familiar Güell, Barcelona.

Charles Rennie Mackintosh (Glasgow, 1868 - Londres, 1928)

Charles Rennie Mackintosh nació en Glasgow, Escocia, en 1868.

Recibió formación en arquitectura en su ciudad natal, en las oficinas de John Hutchinson, y asistió a clases nocturnas de arte y diseño en la Escuela de Arte de Glasgow.

A partir de entonces, recibió numerosos premios en dibujo, pintura y arquitectura.

En el transcurso de sus estudios, conoció a Herbert McNair y las hermanas MacDonald, Margaret (con la que se casaría en 1900) y Frances.

En 1889, ingresó en la firma de arquitectos Honeyman & Keppie.

Al año siguiente, fundó su propio estudio de arquitectos. Cuatro años después, junto con las hermanas MacDonald y McNair, estableció un grupo conocido como "Los Cuatro". El grupo dejaría de existir más tarde, cuando McNair se casó con Frances y se fueron a vivir a Liverpool.

Los Cuatro comenzaron pronto a participar en exposiciones internacionales, comenzando en Lieja en 1895 y más tarde en muestras celebradas en Glasgow, Londres, Viena y Turín. Allí expusieron obras inspiradas por el *Art Nouveau* continental europeo, el arte japonés, el simbolismo y el neo-gótico. Gracias a estas exposiciones, Mackintosh comenzó a labrarse una reputación, y el estilo de Los Cuatro fue rápidamente bautizado como estilo "Glasgow". Fue Mackintosh, en especial, quien inspiró el *Art Nouveau* vienés conocido como la *Secesión*.

En 1894, Mackintosh diseñó su primera obra arquitectónica, la torre situada en la esquina del edificio del Heraldo de Glasgow. A partir de entonces, comenzó a repudiar la tradición académica en favor del diseño de edificios con formas modernas.

En 1897, se le encargó a Mackintosh la modificación del edificio de la Escuela de Arte de Glasgow. Este proyecto, que fue una de sus obras más importantes y que ayudó a consolidar su reputación internacional, fue llevado a cabo en dos fases: la primera parte fue culminada en 1899 y la segunda, en 1909. Mackintosh afirmó su estilo en la arquitectura de la escuela y en la de la biblioteca adyacente. Reafirmando su oposición al historicismo, procuró basar en el concepto de la obra de arte unificada una síntesis apropiada entre arquitectura y mobiliario exterior e interior, anticipando ya entonces la arquitectura racional del siglo veinte.

Así, gracias a su extrema sensibilidad, explotó el papel de la luz natural y artificial en sus edificios, y enriqueció sus interiores con mobiliario de una asombrosa circunspección, a menudo decorado con la célebre rosa estilizada conocida como la "Rosa de Glasgow".

En 1900, su obra fue mostrada como parte de una exposición de la *Secesión* en Viena. Ese mismo año, tomó parte en el concurso propuesto para la Catedral de Liverpool, pero no resultó elegido.

Inmerso en una década de intensa creatividad hasta principios del siglo veinte, Mackintosh es conocido por varios diseños arquitectónicos, principalmente de edificios públicos, pero también de villas privadas y salones de té.

Como decorador, Mackintosh creó también innovadores diseños para mobiliario, tejidos y obra de hierro. Siempre trabajó en colaboración con su mujer y en su obra se ve reflejada su relación personal: el estilo formal rectilíneo de él se ve completado por las formas onduladas de ella. Así, la pareja creó un estilo individual cuya característica fundamental era un fuerte contraste entre los ángulos rectos y las curvas gráciles de la decoración floral.

Popular en su país de origen y con una abundante producción, Mackintosh sólo conoció un éxito relativo fuera del Reino Unido.

Mucho después, desencantado de la arquitectura, trabajó como paisajista y estudió las flores junto con Margaret en el pueblo de Walberswick, donde residían.

Charles Rennie Mackintosh,
Sofá, 1904.
Roble.
Escuela de Arte de Glasgow, Glasgow.

Casi en la ruina, Charles Rennie Mackintosh falleció en 1928.

La obra del artista, sin embargo, se hizo muy popular en las décadas que siguieron a su fallecimiento. En la actualidad, el edificio de la Escuela de Arte de Glasgow es contemplado por los críticos de arquitectura como uno de los más elegantes en el Reino Unido, y ha sido rebautizado como Edificio Mackintosh, brindando al arquitecto la gloria que su propia época le negó. Entretanto, la Sociedad Charles Rennie Mackintosh promueve una mayor atención para su obra como arquitecto, artista, diseñador y, en general, una fuerza creadora de principios del siglo veinte que merece ser tomada en consideración.

Koloman Moser,
Escritorio y Silla de Mujer, 1903.
Tuya, marquetería, cobre y dorado.
Museo Victoria y Albert, Londres.

Gustave Serrurier-Bovy,
Reloj, 1900-1910.
Roble, latón, hierro y otros materiales.
Colección Marsh y Jeffrey Miro.

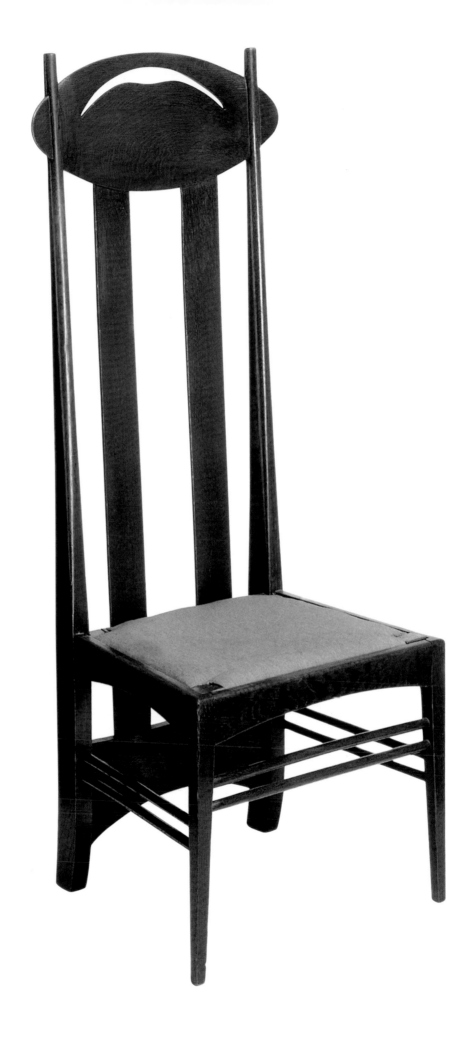

Charles Rennie Mackintosh,
Silla, 1897-1900.
Roble.
Museo Victoria y Albert, Londres.

Josef Hoffmann,
Biombo de Tres Paneles, 1889-1900.
El Pabellón Real, Brighton.

Louis Comfort Tiffany (Nueva York, 1848 - 1933)

Hijo de Harriet y Charles Lewis Tiffany, fundador de una compañía especializada en artículos de lujo, joyería y escritorio, Louis Comfort nació en Estados Unidos en 1848.

Charles Tiffany había fundado su empresa junto con John B. Young en septiembre de 1838; los establecimientos de Tiffany & Young fueron rebautizados como Tiffany & Co en 1853, año en que Charles se hizo cargo él solo de la administración.

La firma ya gozaba de gran renombre cuando fue designada para diseñar una urna de obsequio para la toma de posesión de Abraham Lincoln como presidente en 1861.

En 1866, Louis Comfort se encontraba estudiando en la Academia Nacional de Diseño de Nueva York, hoy conocida como la Academia Nacional, que comprende un grupo honorífico de artistas americanos, un museo y una Escuela de Bellas Artes.

Al año siguiente, Tiffany estudió con el pintor neoyorquino George Inness y culminó su primera creación: una pintura. En este mismo año, la compañía de su padre obtuvo un premio a la excelencia por su platería, convirtiéndose en la primera empresa americana en recibir tal condecoración.

Tiffany se interesó por primera vez en el trabajo con cristal en 1872, cuando contaba veinticuatro años de edad. El 15 de mayo de 1872 se casó con Mary Woodbridge Goddard y pasaron diez años antes de que comenzara de hecho a diseñar sus obras de cristal a la edad de treinta y cuatro años.

A partir de ese momento, y con extraordinario gusto y arte, realizó composiciones con cristal en formas y colores inusuales, creando ventanas, lámparas y pantallas de lámpara de cristal en un estilo *Art Nouveau* de belleza exquisita.

En 1885, mientras Tiffany & Co aumentaba su popularidad, Louis Comfort fundó su propia firma especializada en obras de cristal. Allí pudo desarrollar nuevos procesos técnicos que le permitían sobre todo crear cristal opalescente (en una época en la que la mayoría de los artistas aún preferían cristal transparente coloreado) y entró a formar parte del movimiento de Artes y Oficios iniciado en Gran Bretaña por William Morris.

En 1893, Tiffany perfeccionó un proceso nuevo para hacer jarrones y cuencos de cristal: la técnica *Favrile*, un método artesano de soplado del cristal que permitía numerosos efectos. Tiffany estaba haciendo también vidrieras, mientras su compañía diseñaba una línea completa de decoraciones de interior.

En 1895, las obras de cristal de Tiffany se expusieron en la galería de *Art Nouveau* de Bing en París.

En 1902, Louis Comfort Tiffany sucedió a su padre como presidente de Tiffany & Co., pero continuó su trabajo con el cristal.

Thomas Edison, más tarde, animó a Tiffany a concentrarse en la producción de lámparas eléctricas. A partir de entonces, las lámparas de Tiffany fueron delicadamente trabajadas dentro de la tradición familiar, a la manera de las piezas de joyería de la actualidad. Las obras adoptaron los temas orgánicos del naturalismo: follaje, flores, mariposas y libélulas. Siempre fiel al enfoque del *Art Nouveau*, Tiffany intentó elevar las artes decorativas al nivel de las bellas artes y hacerlas accesibles a más gente. Por tanto, creó numerosas ediciones de lámparas y pantallas de lámpara que combinaban cristal multicolor con bronce, marcos de plomo esculpidos y mosaicos decorativos.

En 1904, aplicó su talento decorativo al diseño total de Laurelton Hall, su propia casa en Oyster Bay, Nueva York.

Continuó creando obras exóticas de alta calidad influidas en particular por las estéticas norteafricana y japonesa.

Louis Comfort Tiffany falleció en Nueva York en enero de 1933.

Tiffany & Co.,
En el Nuevo Circo, Padre Crisantemo,
1895.
Cristal manchado, impreso y
superpuesto, 120 x 85 cm.
Museo d'Orsay, París.

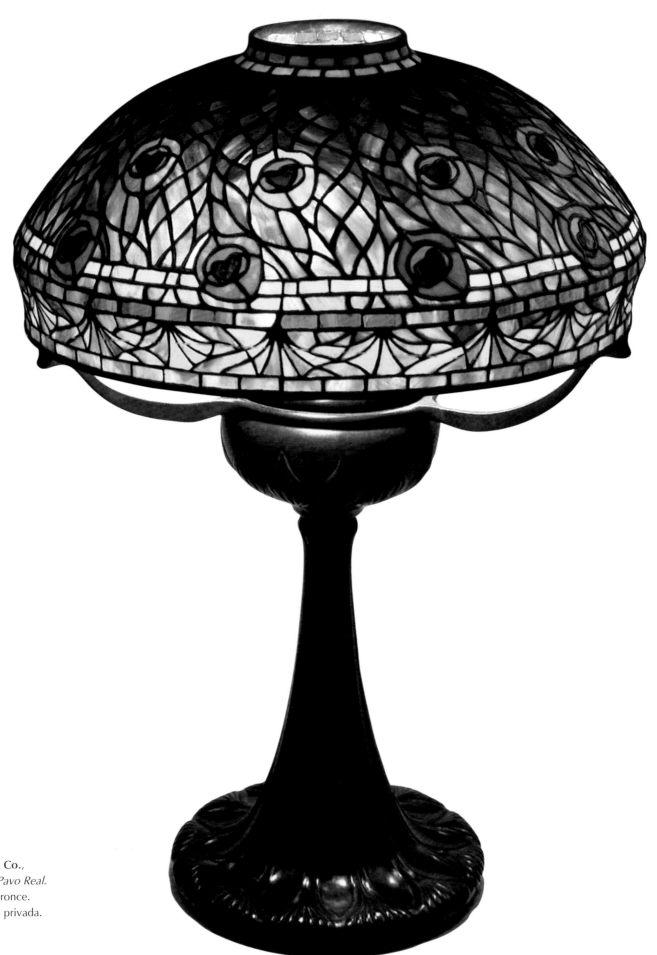

Tiffany & Co.,
Lámpara Pavo Real.
Cristal y bronce.
Colección privada.

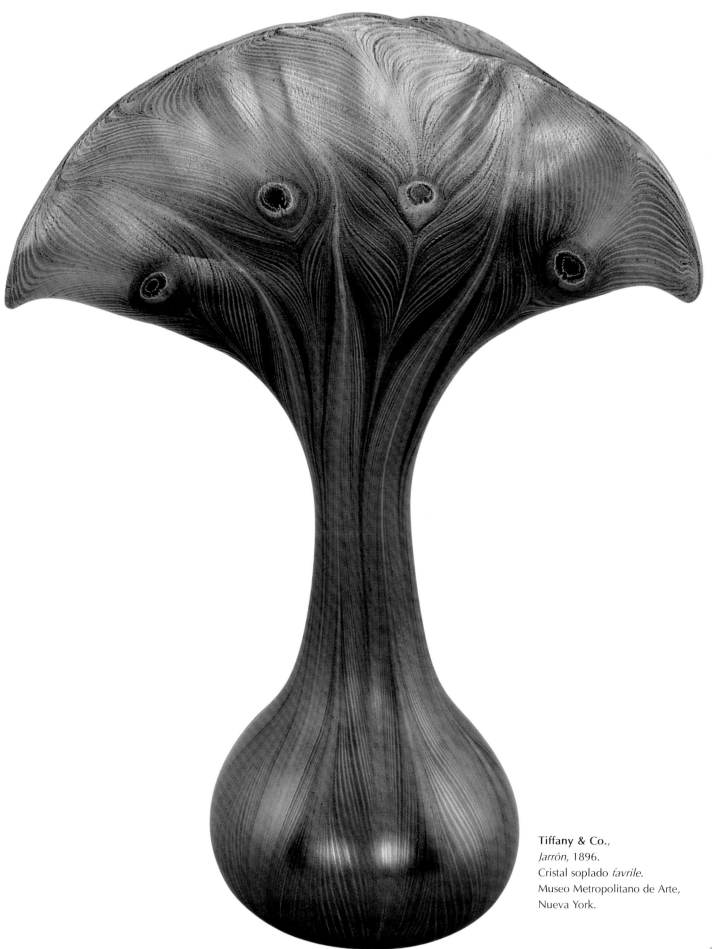

Tiffany & Co.,
Jarrón, 1896.
Cristal soplado *favrile.*
Museo Metropolitano de Arte,
Nueva York.

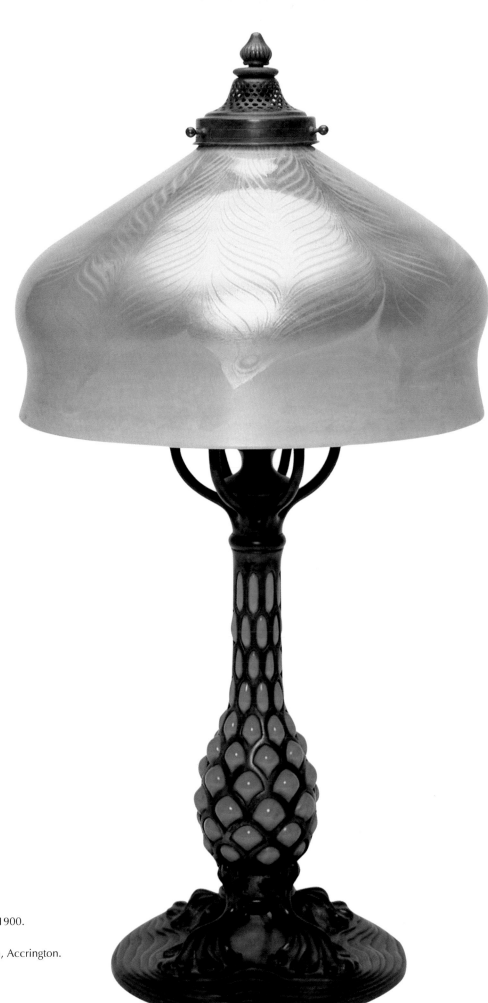

Tiffany & Co.,
Lámpara de Mesa.
Colección privada.

Tiffany & Co.,
Cacatúa con cresta, ca. 1900.
Cristal, 76 x 56 cm.
Galería de Arte Haworth, Accrington.

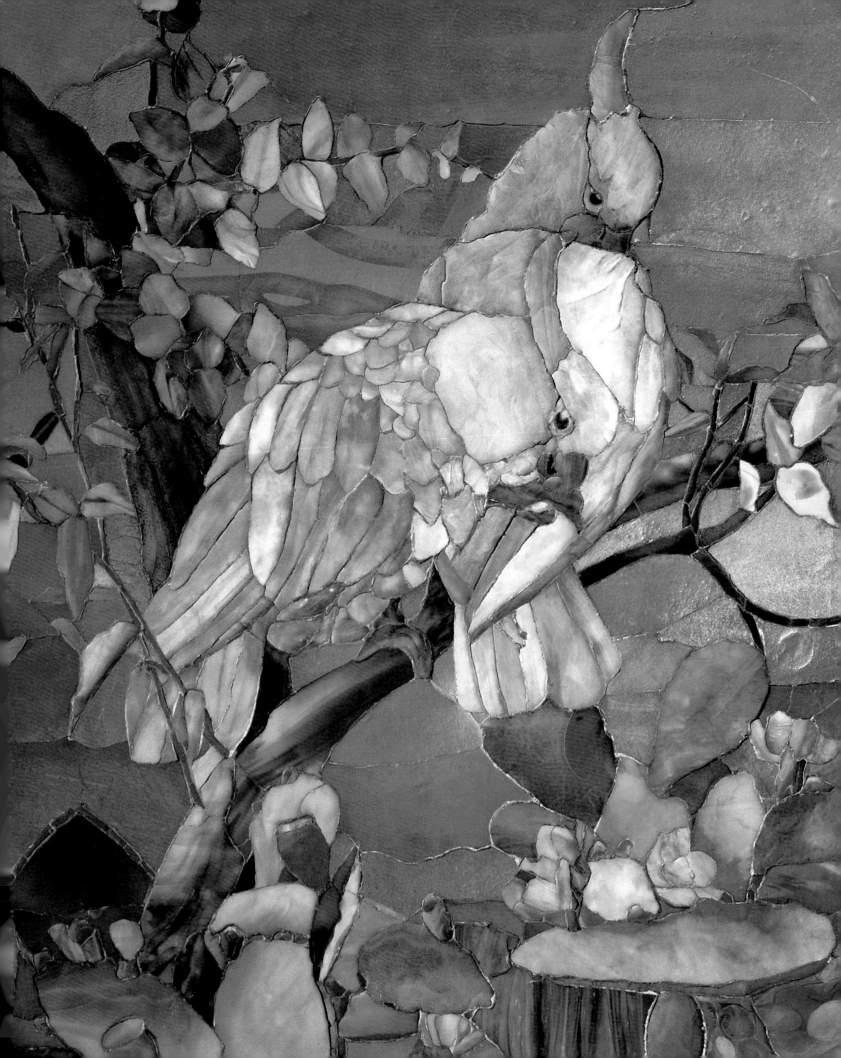

Tiffany & Co continúa existiendo. En el mundo de la joyería, sigue sin conocer rival aún en la actualidad. Las obras de Louis Comfort Tiffany continúan siendo extremadamente populares hoy en día y son muy cotizadas entre los coleccionistas. El Museo Metropolitan de Arte de Nueva York posee varias de ellas, cuyo estilo único en su especie es característico del período del *Art Nouveau*.

Emile Gallé (Nancy, 1846 - 1904)

Emile Gallé nació en la ciudad francesa de Nancy en mayo de 1846. Su padre era Charles Gallé, un pintor y maestro esmaltista creador de una refinada obra; su madre Fanny era la hija de un comerciante de cristal y porcelana llamado Reinemer. Cuando se casó con la madre de Emile, Gallé padre se unió al negocio de la familia de su esposa.

Emile se educó en Nancy, donde obtuvo la licenciatura.

Cuando contaba con diecinueve años, viajó a Weimar, donde estudió música y arte alemán, antes de trasladarse a Meisenthal. Después, trabajó en la fábrica de cristal de Lorena Burgun, Schewerer & Cia, donde mejoró su conocimiento de los productos químicos, técnicas y formas relacionadas con el cristal. Curioso por naturaleza, Gallé fue más allá del enfoque teórico tradicional, hacia procesos nuevos que iba aprendiendo a la vez que enseñaba soplado de cristal él mismo. Más tarde viajó a Londres, donde dedicó tiempo a contemplar las colecciones del Museo de South Kensington (hoy en día conocido como Museo Victoria y Albert), para pasar más tarde a París.

Gallé sentía fascinación por la botánica y a lo largo de sus viajes estudió plantas, animales e insectos en la naturaleza, realizando reproducciones detalladas que más tarde servirían como referencia para su trabajo decorativo.

Gallé regresó a Nancy y, en 1867, comenzó a trabajar con su padre, para el que diseñó nueva cerámica, mobiliario y joyería.

En 1873, Gallé fundó su propio estudio de cristal dentro de la fábrica familiar y a partir de entonces pudo emplear los procesos que había aprendido con anterioridad.

Dos años más tarde, se casó con Henriette Grimm; en 1877, se hizo cargo de la administración de los establecimientos Gallé. Al año siguiente, los estudios de producción de cerámica (por aquella fecha ubicados en Saint-Clément) se instalaron en Raon-L'Etape. Por la misma época, Gallé amplió considerablemente las instalaciones para trabajo del cristal dentro del negocio familiar que, durante una década, había dependido de la empresa Burgun, Schewerer & Cia para su producción.

En 1878, mientras tomaba parte en la Exposición Universal de París, Gallé se quedó ciertamente impresionado con la obra de algunos de sus contemporáneos y, de hecho, entró en la órbita de su influencia. Así fue como llegó a presentar las creaciones de cristal artísticas, individuales y originales que le valieron el Gran Premio en la Exposición de 1889. Gallé estaba empleando materiales innovadores, tales como cristal tallado y grabado y *pâte de verre* (pasta de vidrio), y había desarrollado también nuevas formas de jarrones de cristal en colores nunca vistos hasta entonces. Ya era algo oficial: Gallé estaba trabajando en un estilo pionero, el *Art Nouveau*.

Para crear sus obras, presentó sus diseños a artesanos que eran responsables de su producción y que, tras recibir la aprobación del maestro, estampaban su firma en la pieza. Durante los últimos diez años del siglo diecinueve, diseñó objetos de cristal de esta manera, culminando numerosas obras de importancia y poco corrientes.

Las creaciones de Gallé cosecharon un éxito inmediato y le valieron varios premios. Fue nombrado Oficial de la Legión de Honor y, más tarde, Comandante, en 1900.

En 1901, fundó la Escuela de Nancy (junto con otros artistas, incluidos Majorelle y Daum) y ejerció como presidente. Al año siguiente, participó en la Exposición de Artes Decorativas en Turín, Italia.

Emile Gallé,
Vitrina con Jarrones Artísticos.
Marquetería y cristal.
Galería Macklowe, Nueva York.

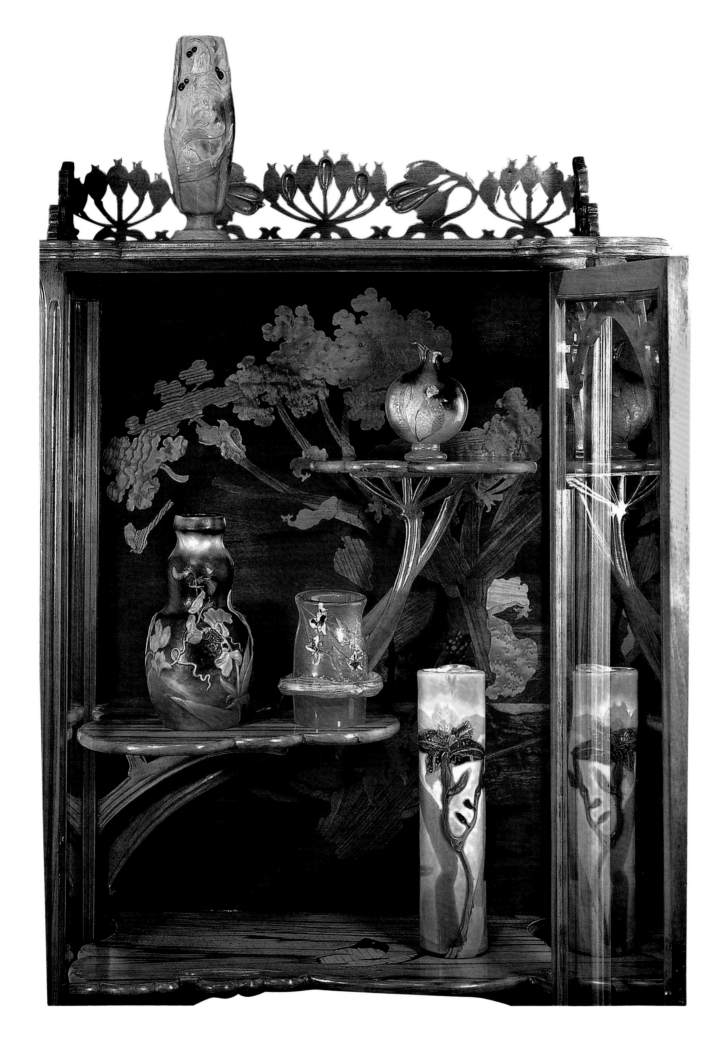

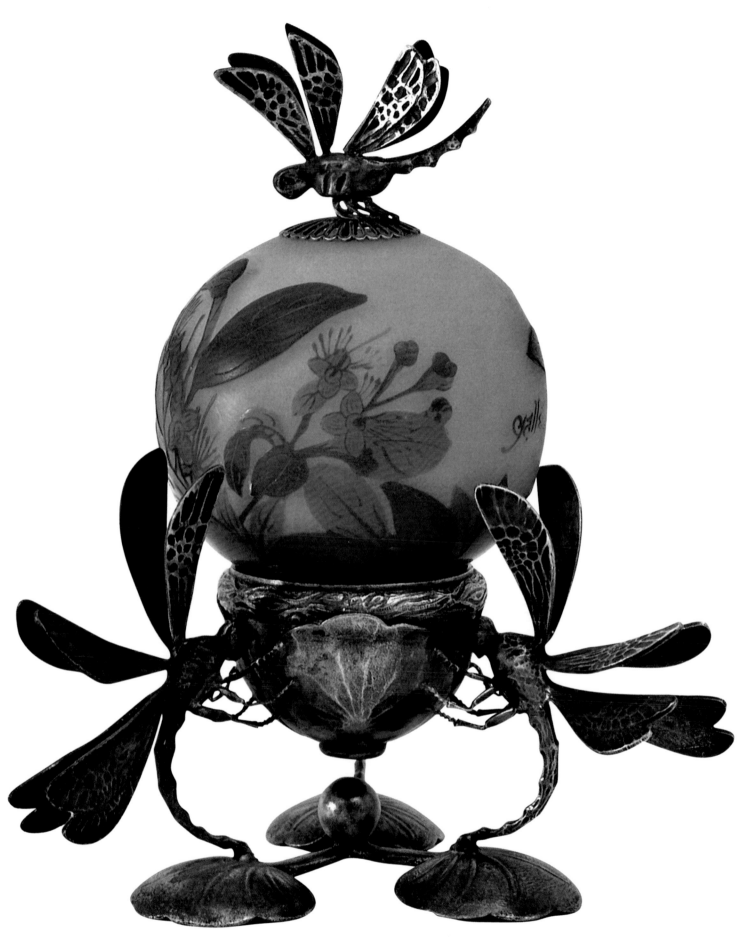

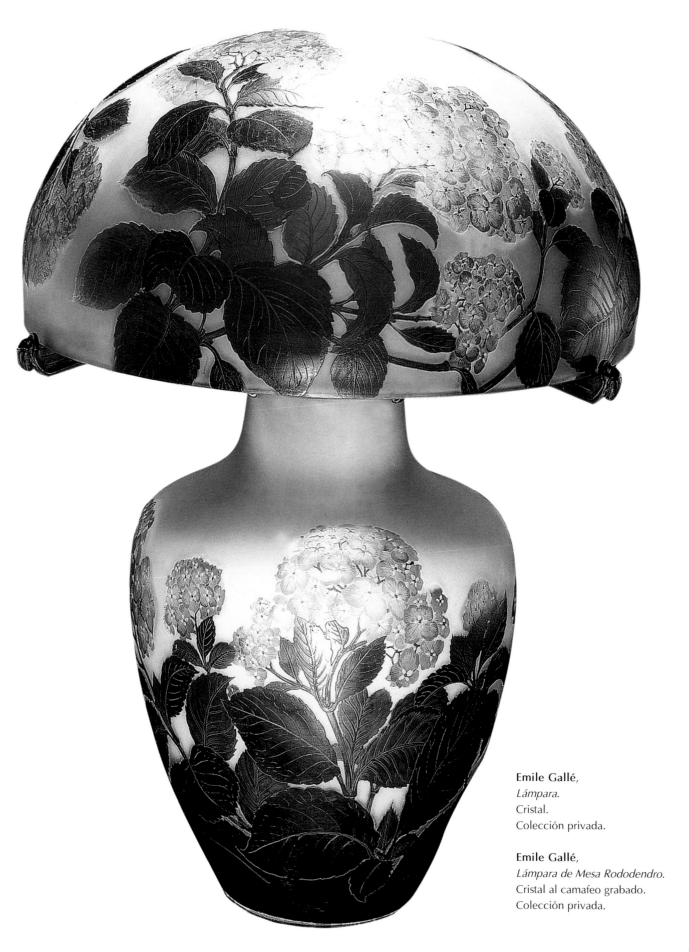

Emile Gallé,
Lámpara.
Cristal.
Colección privada.

Emile Gallé,
Lámpara de Mesa Rododendro.
Cristal al camafeo grabado.
Colección privada.

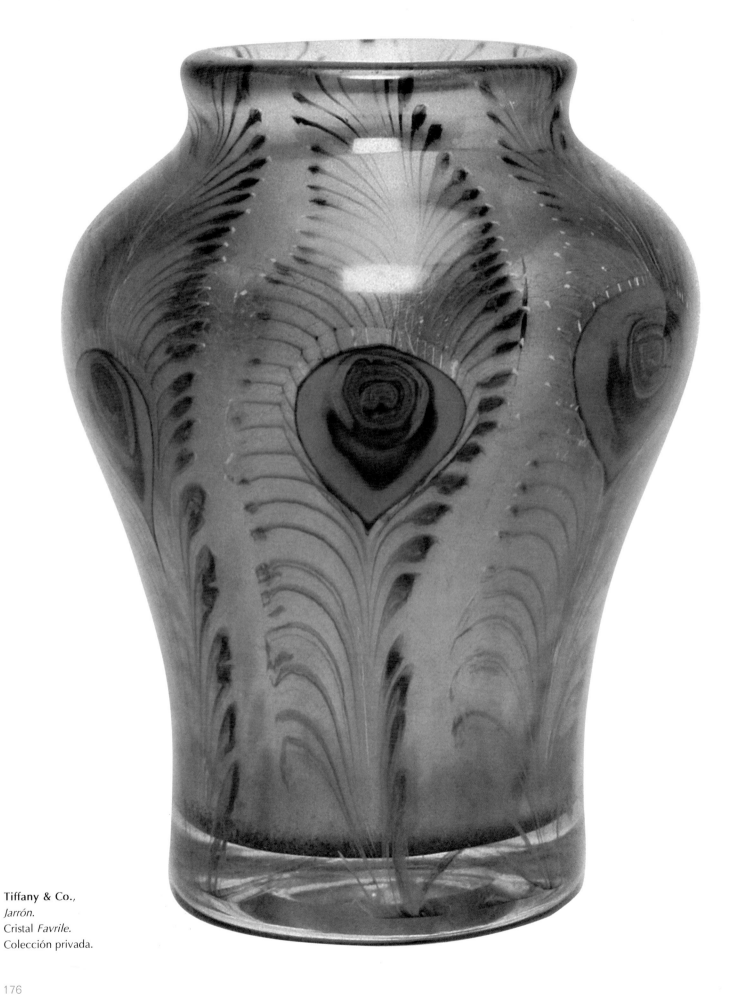

Tiffany & Co.,
Jarrón.
Cristal *Favrile.*
Colección privada.

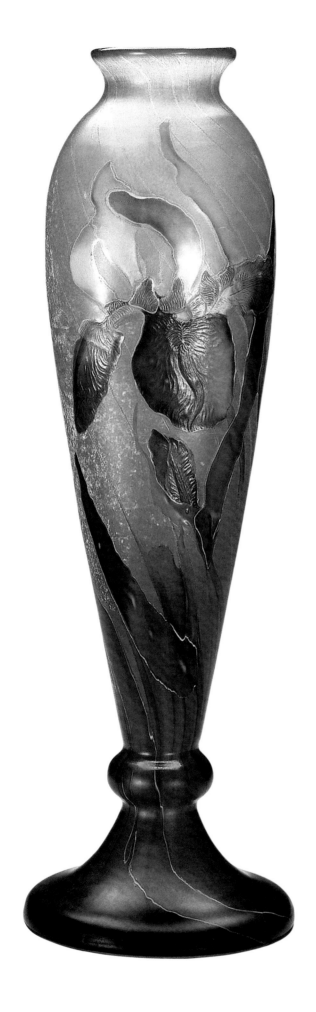

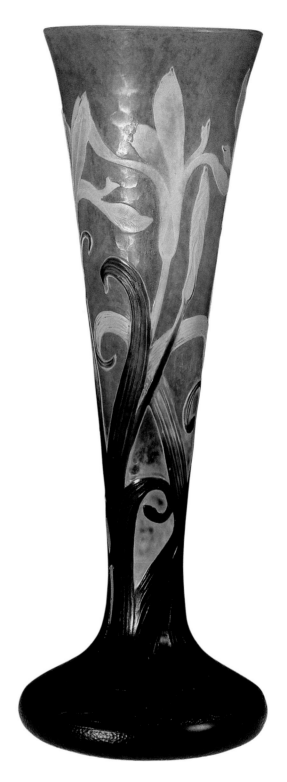

Emile Gallé,
Jarrón Lirio.
Cristal tallado a la rueda.
Colección privada, Japón.

Daum,
Jarrón con Lirios y Hojas.
Cristal al camafeo tallado a la rueda y
fondo martelé.
Colección Cicko Kusaba, Japón.

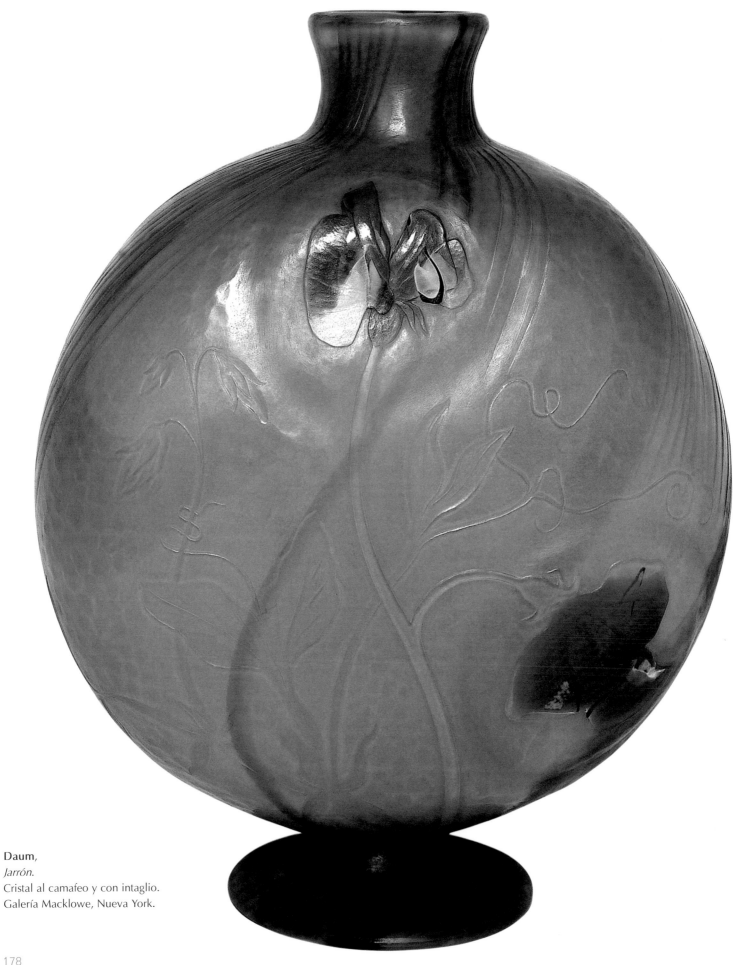

Daum,
Jarrón.
Cristal al camafeo y con intaglio.
Galería Macklowe, Nueva York.

Emile Gallé sobrevivió a su padre escasos dos años, falleciendo de manera prematura a causa de la leucemia en 1904. Tras su fallecimiento, la viuda de Gallé se hizo cargo de la producción de cristal hasta la Primera Guerra Mundial. El cristal de este período es reconocible por la presencia de una estrella grabada tras la firma del maestro.

Las obras de Gallé continuaron fabricándose hasta 1933. En 1935 la fábrica cerró definitivamente.

Los hermanos Daum: Auguste (Bitche, 1853 - Nancy, 1909) y Antonin (Bitche, 1864 - Nancy, 1930)

La historia de la dinastía Daum comienza en Francia, en la ciudad de Bitche (Lorena).

Auguste y Antonin nacieron allí en 1853 y 1854, respectivamente, hijos de Jean Daum. En 1871, cuando la ciudad fue anexionada por Alemania tras la guerra de 1870, y mientras Auguste estudiaba griego y latín, el cabeza de la familia Daum decidió vender su local y trasladarse con su familia a Nancy.

En Francia, Auguste estudió leyes en Metz, Nancy y París, donde obtuvo la licenciatura de Derecho.

El menor de los Daum, Antonin, cursó estudios en la escuela de Lunéville, pasando más tarde a la escuela secundaria de Nancy.

En 1875, Jean Daum invirtió no poco dinero en las obras de cristal de Santa Catalina en Nancy, haciéndose con el negocio y cambiándole el nombre por el de *Daum et fils* (Daum e Hijos).

En 1879, la empresa se encontraba en un pobre estado financiero y Auguste abandonó la filial en la que estaba concentrando sus esfuerzos, pasando a asumir la administración de la firma.

El padre de los Daum falleció en 1885.

En 1887, Antonin se graduó en la escuela Central de París. Se unió como ingeniero a la sección de cristal abierta dos años más tarde por su hermano y, a partir de entonces, comenzó a dedicarse a revitalizar las formas y la decoración de las creaciones de la empresa. En 1891, Auguste cedió toda la administración de la empresa a Antonin.

Fascinado por las obras de Emile Gallé y ganado para la causa del *Art Nouveau* merced a ellas, Auguste proporcionó a su hermano menor todos los medios necesarios para seguir la tendencia que ya estaba siendo promovida por el francés de Nancy.

El estilo de administración de Auguste y la capacidad creativa de Antonin abrieron una nueva dimensión dentro del terreno de la manufactura de cristal: una dimensión a la vez comercial y artística.

Los cristaleros de Daum fueron expertos maestros en todas las técnicas vinculadas con su arte, incluyendo el trabajo con el horno, el grabado con ácido o a la rueda, o la pintura con pan de oro o esmalte. Pero los Daum hallaron rápidamente nuevos métodos para el trabajo del cristal, para los que disponían de la titularidad de las patentes.

La llegada de Almaric Walter en 1904 tuvo un impacto significativo en dicho desarrollo. Formado en la Fábrica Nacional de Porcelana de Sèvres, Walter contribuyó a la difusión de la técnica de pasta de vidrio dentro de la empresa, prestando a los aprendices ideas muy originales para diseños y formas de cristal. Guiados de este modo a través de la evolución de toda una época artística y su propio gusto, los Daum ampliaron sus procesos de vitrificación y fundición de jarrones, pero crearon también nuevos procesos que les permitían decorar sus obras. A partir de entonces, la ornamentación adoptó formas y colores nuevos, en especial de la mano de los nuevos procesos de vitrificación, decoraciones insertadas y motivos en relieve. A través de su colaboración con Majorelle, la empresa Daum creó hermosas cubiertas decorativas para lámparas eléctricas.

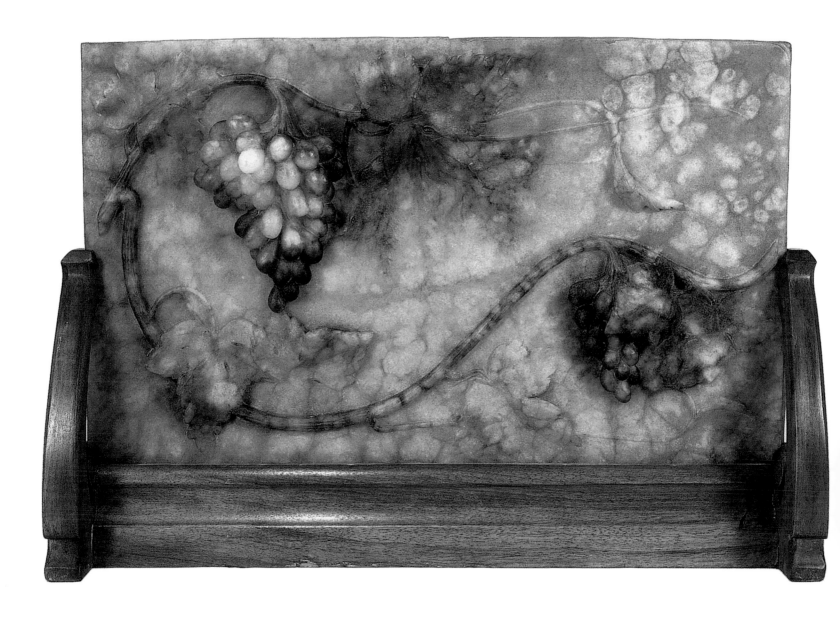

Daum,
La Parra.
Pasta de vidrio francesa, aplicaciones
en relieve y madera.
Primera *pâte de verre* hecha por
Almaric Walter.
Colección privada, Japón.

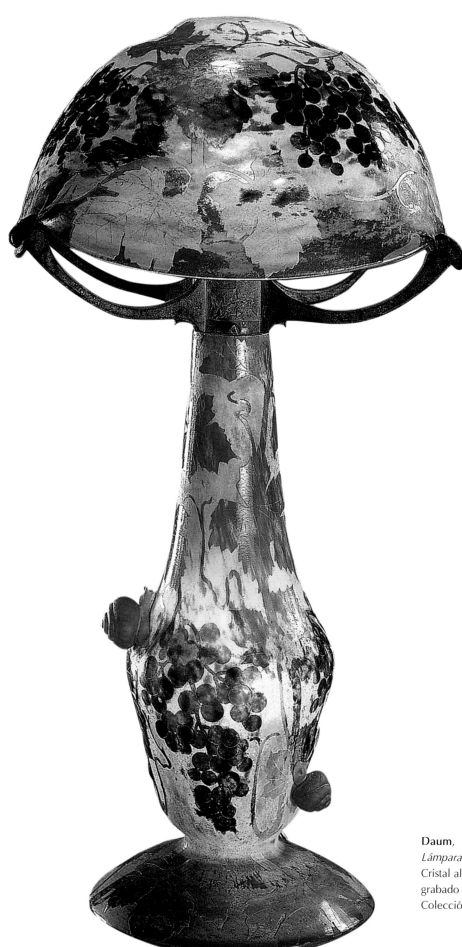

Daum,
Lámpara de mesa.
Cristal al camafeo policromado
grabado y aplicaciones en relieve.
Colección privada.

Daum,
Botella.
Superficie policromada y aplicaciones
en relieve.
Colección privada, Japón.

Daum y **Majorelle**,
Lámpara de Mesa Higo, 1902.
Bronce patinado y cristal.
Museo de la Escuela de Nancy, Nancy.

Además de estas prestigiosas colaboraciones, los estudios Daum sirvieron para entrenar a algunos de los grandes del *Art Nouveau*, como el pintor Jacques Gruber, los hermanos Schneider, y el maestro de la decoración Henry Berger.

A instancias de Emile Gallé, los hermanos Daum tomaron parte en el movimiento que dio origen a la Escuela de Nancy, en la que Antonin fue uno de los primeros en ejercer el cargo de Vicepresidente.

Simultáneamente, en 1904, Auguste se convirtió en Juez Presidente del Tribunal de Comercio de Nancy (juzgado de lo mercantil). Tras su muerte prematura, acaecida en 1909, su hermano menor se hizo cargo del negocio familiar él solo.

Tras la Primera Guerra Mundial, Antonin adaptó la empresa a las condiciones modernas de producción, en un intento por mantener el cuidado por la calidad y la estética que la habían hecho famosa. En continua sintonía con el gusto contemporáneo, las obras de cristal Daum se aproximaron al *Art Deco* en los años 20.

Antonin Daum falleció en 1930. Sus obras de cristal, que ya por la fecha contaban con reconocimiento internacional, continuaron siendo un negocio familiar durante mucho tiempo. En 1982, la empresa fue adquirida por la Compañía Francesa del cristal (CFC) y vendida posteriormente a SAGEM, en 1995.

René Jules Lalique (Ay, 1860 - París, 1945)

René Lalique nació en la pequeña localidad francesa de Ay, en Valle del Marne, en 1860.

Entre 1876 y 1878, fue aprendiz de un joyero parisino llamado Louis Aucoq. Después, se marchó a estudiar al Instituto de Arte de Sydenham de Londres durante dos años, de 1878 a 1880.

Tras regresar a París, se ganó la vida ofreciendo sus diseños a joyeros, así como vendiendo motivos para tapices, tejidos y abanicos.

En 1882, Lalique frecuentó el aula de escultura de Justin Lesquieu en la Escuela Bernard Malissy, donde se ejercitó también en el grabado.

En 1885, el apoyo económico de su madre le permitió comprar el estudio de Jules Destape; por aquella época vendió dibujos de sus diseños, especialmente a Cartier, Boucheron y Verver.

Lalique abandonó rápidamente el uso de los diamantes en joyería, para empezar a emplear materiales que eran nuevos en aquel momento: piedras semipreciosas, cuerno, marfil y cristal.

Cinco años después, Lalique diseñó piezas para la nueva tienda parisina de Bing, llamada "La Maison de l'Art Nouveau" ("La casa del *Art Nouveau*").

En 1894, Lalique diseñó joyería de vestuario para la actriz Sarah Bernhardt, lo que le catapultó inmediatamente hacia las secciones de joyería (artes decorativas) de los Salones, tales como el Salón de la Sociedad de Artistas Franceses.

A pesar de ser un excelente escultor, dibujante y grabador, Lalique alcanzó fama mundial por su joyería. Su reputación se debió a las exposiciones en las que participó en Bruselas, Munich, Turín, Berlín, Londres, Saint-Louis y Lieja.

En 1900, se proclamó vencedor del Gran Premio en la Exposición Universal de París, y fue nombrado Caballero de la Legión de Honor.

A partir de entonces se convirtió en el más famoso de los *joailliers* del *Art Nouveau*. Su fama era tal, que cuando en la actualidad hablamos de la joyería *Art Nouveau*, nos referimos al "tipo Lalique": obras básicamente encuadradas en la categoría de flora y fauna, incluyendo pavos reales e insectos.

En 1902 inició la producción dentro de su propia firma de diseño.

El punto de inflexión en su carrera fue el encargo que recibió para crear un frasquito de perfume.

René Lalique,
Suzanne Bañándose, ca. 1925.
Cristal.
Colección privada.

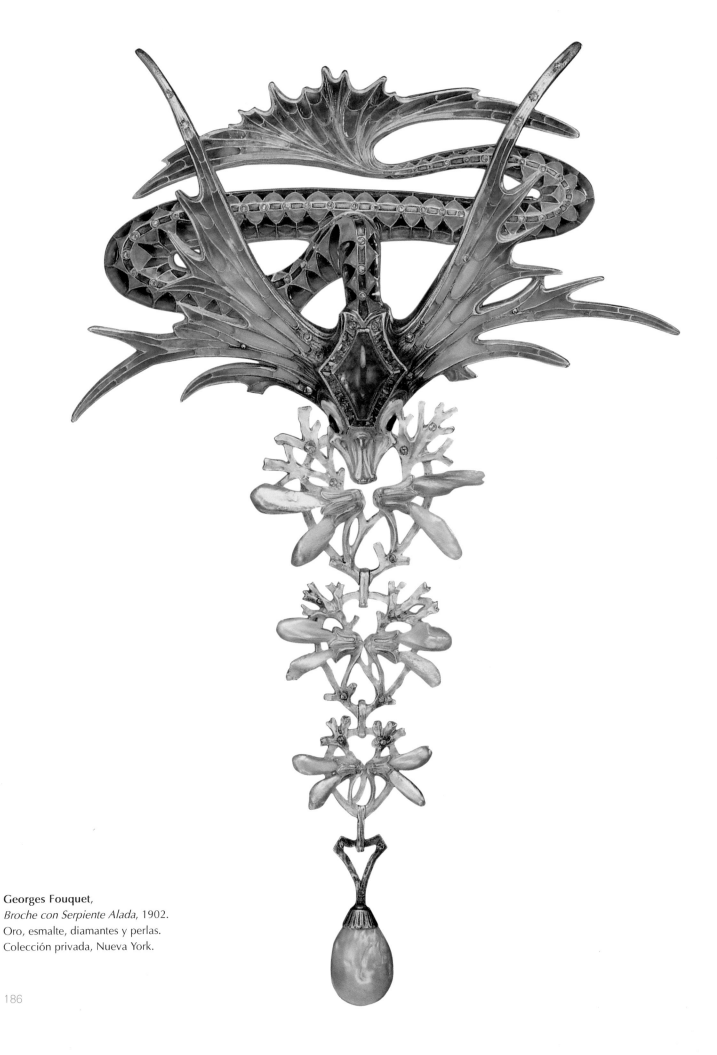

Georges Fouquet,
Broche con Serpiente Alada, 1902.
Oro, esmalte, diamantes y perlas.
Colección privada, Nueva York.

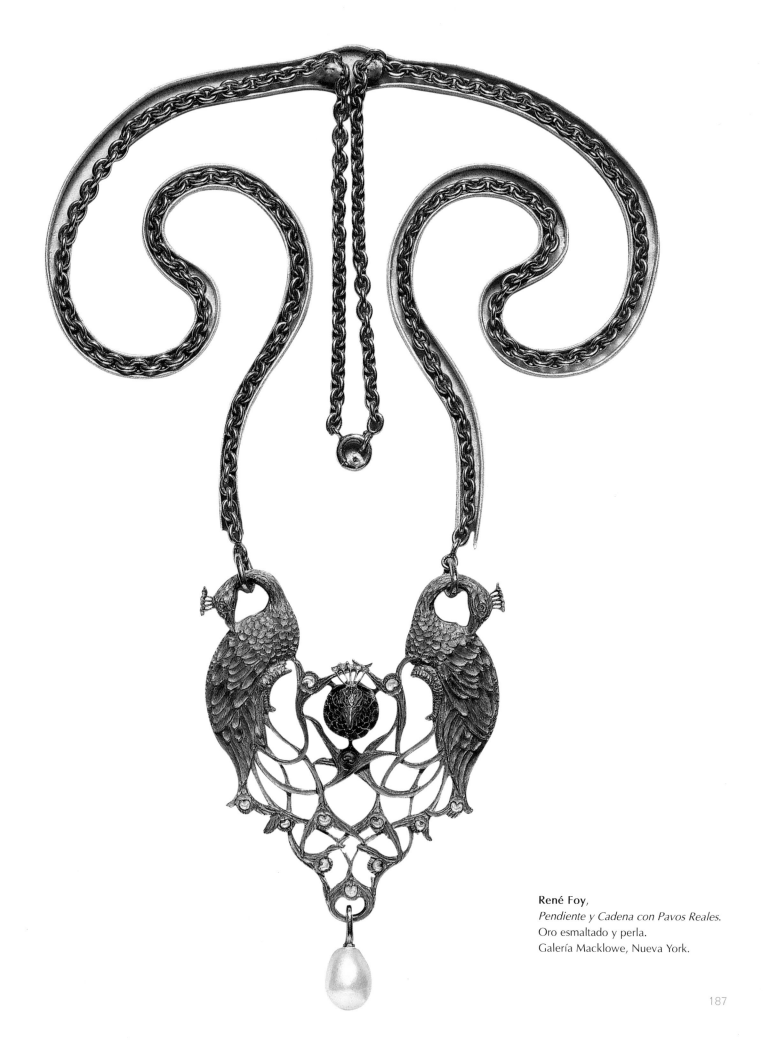

René Foy,
Pendiente y Cadena con Pavos Reales.
Oro esmaltado y perla.
Galería Macklowe, Nueva York.

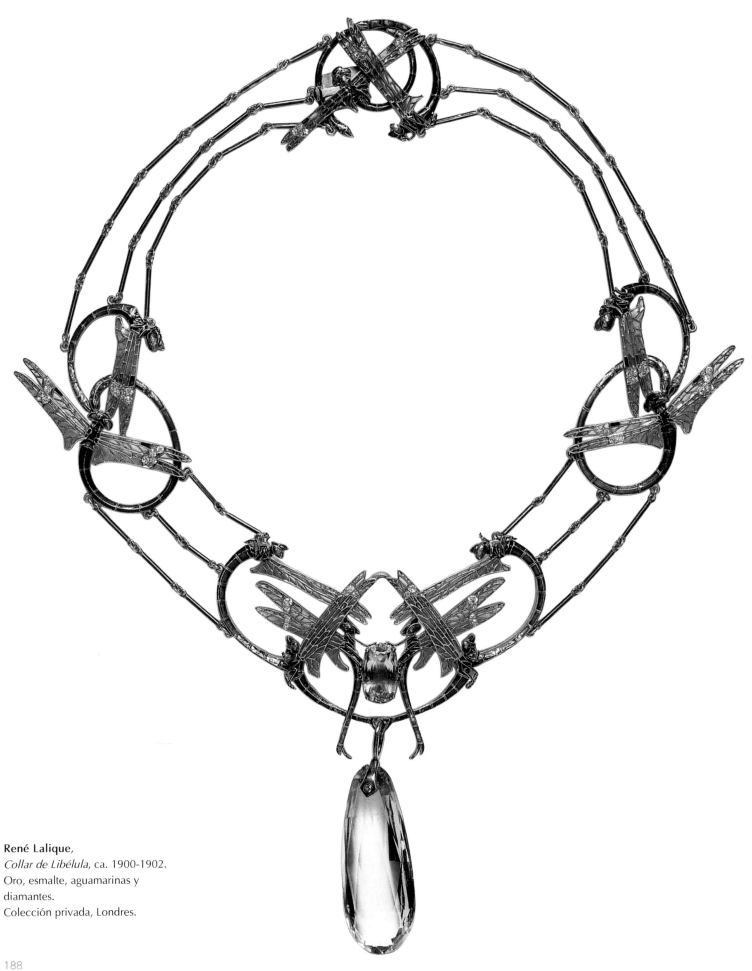

René Lalique,
Collar de Libélula, ca. 1900-1902.
Oro, esmalte, aguamarinas y
diamantes.
Colección privada, Londres.

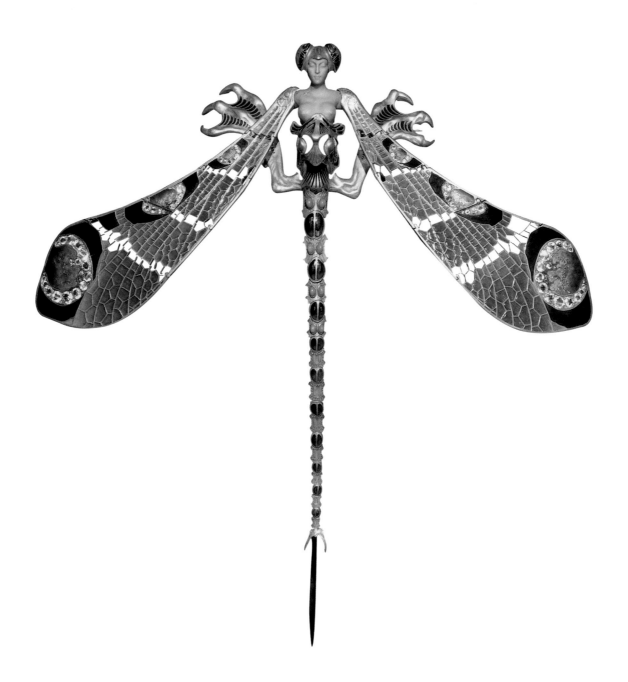

Lalique se instaló rápidamente en una fábrica de cristal donde comenzó a trabajar el cristal, creando frasquitos de perfume. Pronto se puso a crear esculturas de cristal empleando la *cire perdue* o método de cera perdida.

Tras la Primera Guerra Mundial, en 1918, compró una fábrica de cristal en Wigen-sur-Moder (Alsacia), donde comenzó una nueva carrera dentro de la fabricación de cristal a la edad de cincuenta y ocho años.

Lalique se había casado con la hija del escultor Auguste Ledru y tenía un hijo llamado Marc, el cual continuó a partir de los años 30 los pasos de su padre. Cuando se hizo cargo de la empresa en 1945, cambió la fabricación de cristal a vidrio.

A partir de 1920, Lalique se acercó al *Art Deco* y generó nuevos efectos estéticos: las piezas satinadas de cristal Lalique e incluso de cristal opalescente.

El momento más dulce para el artista llegó en la feria comercial de París de 1925. No contento con exponer en un pabellón, Lalique apareció también en otros pabellones, gracias a sus impactantes fuentes de cristal.

La compañía que fundó sigue aún en funcionamiento hoy en día.

René Lalique,
Prendedor de Libélula para Mujer,
1897-1898.
Oro, esmalte, chrysoprase, diamantes,
ópalo moonstone, 23 x 26.6 cm.
Museo Calouste Gulbenkian, Lisboa.

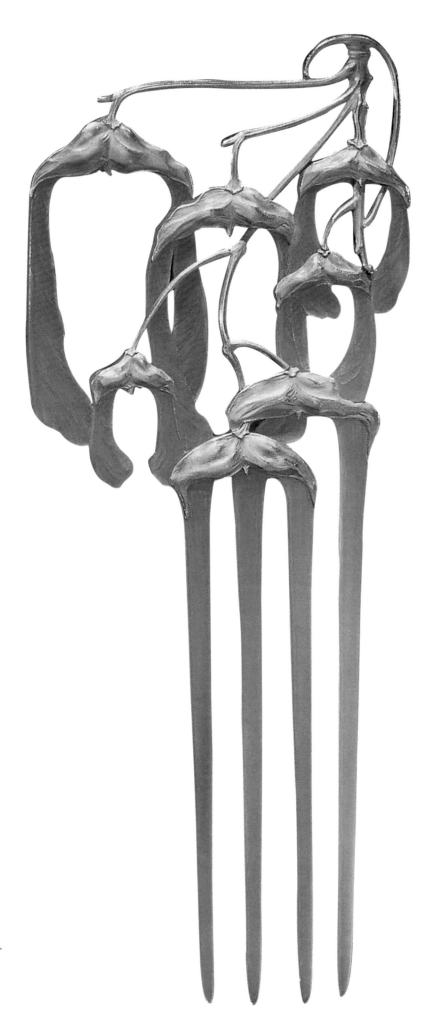

René Lalique,
Peine de Sicómoro, 1902-1903.
Cuerno y oro.
Museo Nacional Bávaro, Munich.

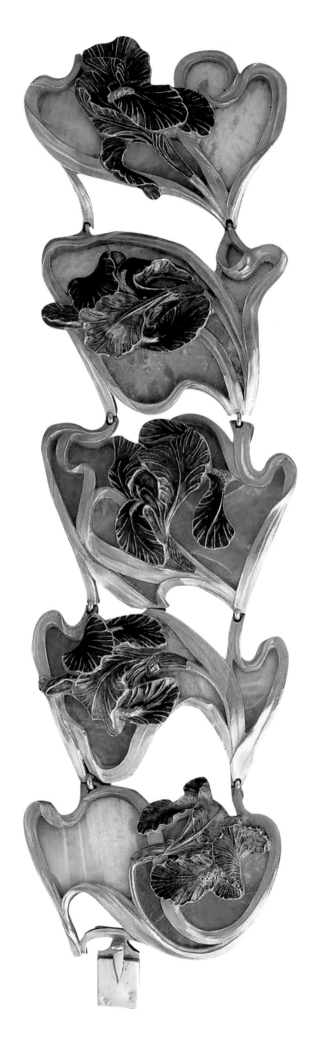

René Lalique,
Brazalete Lirio, 1897.
Oro, esmalte y opales.
Colección privada, Nueva York.

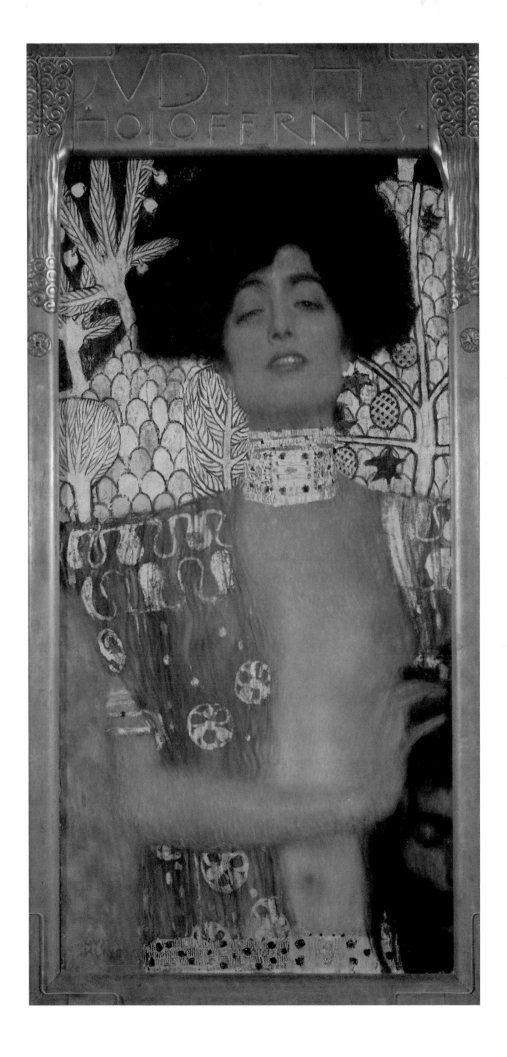

Gustav Klimt,
Judith I, 1901.
Óleo sobre Lienzo, 82 x 42 cm.
Galería Austriaca Belvedere, Viena.

Maurice Bouval,
Sueño o *Mujer con Amapolas.*
Bronce dorado y mármol.
Colección Victor y Gretha Arwas.

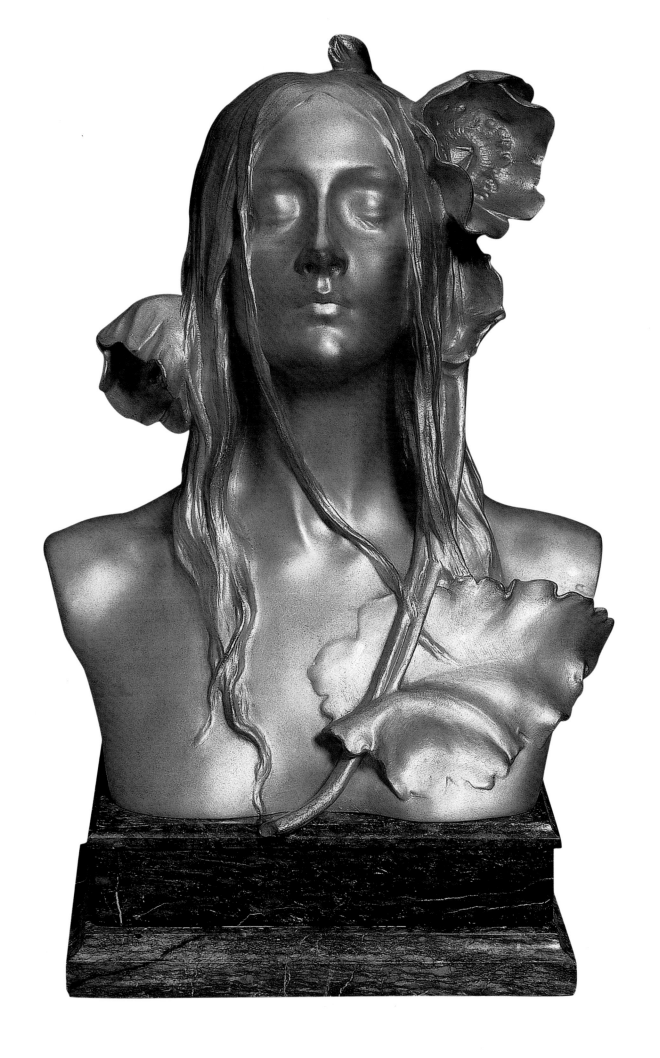

Notas

1 La sensibilidad artística de un pueblo se pone de manifiesto en primera instancia en sus artes decorativas y su arquitectura.

2 *The Studio*, el *Magazine of Art* y *L'Artiste* eran revistas artísticas publicadas en Londres y París. Este tipo de publicación proliferó a finales del siglo diecinueve, dado el interés que mostraba el público por las artes decorativas. *Arts et decoration*, aparecida por primera vez en París en 1897, es otra revista que puede encuadrarse en esta tradición.

3 Había un gran número de ilustradores de libros ingleses (especialmente para libros infantiles): William Morris, Walter Crane, Sir J. Gilbert, Dante Gabriel Rossetti y Aubrey Beardsley. Francia tenía a Eugène Grasset, Dinet y M. Leloir.

4 La escuela, que surgió a partir de la obra de Viollet le Duc, consideraba al arquitecto un jefe de proyectos responsable de diseñar y armonizar la construcción, la decoración y el mobiliario.

5 El mobiliario asimétrico, la línea recta rota por líneas curvadas, los apoyos ligeros con sus nudos y los troncos curvados de árboles están inspirados al mismo tiempo en Bélgica, Inglaterra y Japón. Para hacerse una idea de la génesis del *Art Nouveau* dentro de las artes decorativas, debe añadirse a estas influencias la Escuela de Nancy (especialmente, el fabricante de cristal Emile Gallé) y los daneses de la Real Fábrica de Porcelana de Copenhague. Es a Gallé, entre otros, a quien debemos la estilización de las plantas, que fue el motivo más exitoso en el cristal, cerámica y plata.

6 En joyería, debe mencionarse también a: Lucien Gaillard, Georges Fouquet, René Foy y Eugène Feuillâtre.

7 Los ejemplares tapices William Morris, basados en dibujos de Sir Edward Burne Jones, deben ser incluidos también dentro de las refinadas obras que inspiraron el *Art Nouveau* en Inglaterra. Las composiciones de Burne-Jones eran puras y severas, como una música noble y solemne. Entre sus muchos talentos, Burne-Jones poseía una profunda sensibilidad para la decoración: una parte de su obra es completamente decorativa.

8 Mucha diseñó también los tapices de la casa Ginzey de Viena.

9 El Príncipe Bojidar Karageorgevitch lucía un conjunto infantil de plata creado por M. Gratscheff.

10 Los franceses Verneuil, Victor Prouvé e incluso Georges de Feure también crearon diseños para tapices.

11 En Francia, Prouvé creó encuadernaciones con mosaicos.

12 Tras Jules Chéret (creador y maestro del género), la tradición del cartel ilustrado fue continuada en Francia por los siguientes artistas: Eugène Grasset, Alfons Mucha, Théophile Steinlen, Adolphe Willette, Jules-Alexandre Grün, Henri Toulouse-Lautrec, Hugo d'Alesis y Pal.

Bibliografía

ARWAS, Victor, *Art Nouveau, The French Æsthetic*, Andreas Papadakis Publisher, Londres, 2002

CHAMPIGNEULE, Bernard, *Art Nouveau*, Barron's Educational Series Inc., Nueva York, 1972

COULDREY, Viviane, *The Art of Tiffany*, Quantum Book, Londres, 2001

GREENHALGH, Peter, *L'Art nouveau 1890 - 1914*, Renaissance du Livre, Bruselas, 2006

GREENHALGH, Peter, *The Essence of Art Nouveau*, Harry N. Abrams, Nueva York, 2000

MACKINTOSH, Alastair, *Symbolism and Art Nouveau*, Thames and Hudson, Londres, 1975

VIGATO, Jean-Claude, *L'Ecole de Nancy et la question architecturale*, Editions Messene, París, 1998

VIGNE, Georges et FERRÉ, Felipe, *Hector Guimard*, Editions Charles Moreau, París, 2003

VSEVOLOD Petrov, *Art nouveau en Russie, le monde de l'art et les peintres de Diaghilev*, Editions Parkstone, Bournemouth, 1997

WOOD, Ghislaine, *Art Nouveau and the Erotic*, Harry N. Abrams, Nueva York, 2000

Índice